Anmi의 CG 일러스트 테크닉

CG Illustration Techniques

Illustration and Explanation by Anmi

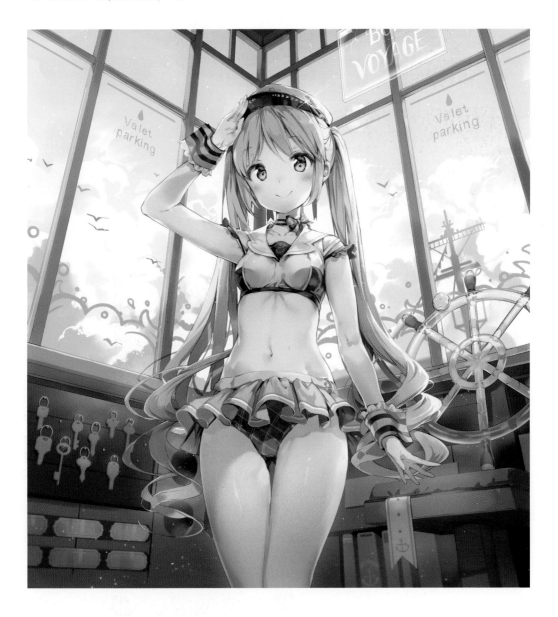

길찾기

들 어 가 며

책을 구매해 주셔서 정말 감사합니다. 만화와 일러스트를 주로 그리면서 관련 일들도 하는 anmi라고 합니다.

본래 이 책은 일본 출판사 BNN의 「CG일러스트 테크닉」 시리즈의 한 가지로 출판되었습니다. 「CG일러스트 테크닉」 시리즈는 2017년 2월 현재 vol.9까지 출간되었습니다. vol.1때부터 권마다 다른 작가 분들의 작법을 출판하고 있는데, 저도 운 좋게 그 대열에 들어 BNN과 함께 책을 만들게 되었고, 그 결과물이 vol.9 입니다.

게다가 한국 출판사 '이미지프레임'의 도움을 받아 한국판도 빠르게 정식 발매하게 되었습니다. 번역 및 출간을 맡아주신 이미지 프레임과, 정식 출간을 응원, 요청해 주신 여러분께 정말로 감사드립니다.

이 책은 일러스트 한 장이 완성되는 과정을 각 100여 쪽에 걸쳐 충분한 분량으로 설명하고 있습니다. 지금까지 제가 만든 어떤 메이킹보다 훨씬 더 상세하게 작업 과정을 보여드릴 수 있었다고 생각합니다. 이 책이 작업 과정을 보여드리는 두 장의 일러스트 중 한 장은 인물과 빛의 표현을, 나머지 한 장은 인물과 배경의 표현에 주로 초점을 맞추고 있습니다.

책을 만들면서 CG가 서툴렀던 때의 기억이 자주 떠오르곤 했습니다. 그림을 일로 하자고 마음먹은 때가 5년 전인데, 그때만 해도 어떻게 그려야할지 막막하기만 했습니다. 머릿속에 있는 상이 그럴듯한 형태로 그림에 표현되기까지 꽤 여러 번 헤맸고 그럴 때마다 다른 사람이 그리는 영상이나 메이킹을 보면서 많은 도움을 받을 수 있었습니다.

지금도 헤맬 때는 헤매지만, 그리는 방법에 대한 책을 집필하는 입장이 되니 감개무량합니다. 제가 다른 분들의 책과 영상을 보며 배웠듯 이 책이 모쪼록 여러분들의 그림 인생에 유용한 자료가 되었으면 좋겠습니다. 작법서로서, 혹은 반면교사로서 독자여러분의 쓸 만한 경험 중 하나가 되었으면 합니다.

즐겁게 읽어주세요!

Anmi

CONTENTS

작업 환경과 제작 과정에 대해

작업 환경

OS : Windows7 64bit
CPU : Intel Core i5-2500
메모리 : 8GB
HDD : 2TB
타블렛 : Wacom Cintiq 24HD touch
모니터 : Dell U2311

사용 소프트

CLIP STUDIO PAINT PRO

Adobe Photoshop

※ 이 책의 해설에서 사용하는 CLIP STUDIO와 Adobe Photoshop 버전은 각각 CLIP STUDIO PAINT PRO Version 1.5.6, Adobe Photoshop CC(2015.5)입니다.

제작 과정

저는 와콤의 액정 타블렛을 일반 타블렛 처럼 사용합니다. 즉 펜은 신티크 24HD touch 액정 타블렛에 대고 그리지만, 이미지는 이 액정 타블렛이 아닌 서브 모니터에 띄웁니다. 그러므로 작업할 때는 이 서브 모니터를 보면서 그립니다.

이래서야 액정 타블렛을 산 보람이 없습니다만, 아무래도 액정과 눈의 거리가 무의식 중에 가까워지고, 곧 눈이 피로해지거나 시력이 나빠질 것이 걱정되어서 어쩔 수 없이 이런 식으로 사용합니다. 언젠가 눈이 피로하지 않는 액정 타블렛을 찾게 되면 써보고 싶네요. 액정인 이상 눈이 피로해지는 것은 피할 수 없을지도 모르지만….

시력 보호를 위해서 모니터 액정의 밝기도 되도록 낮게 해두고 작업합니다.

CHAPTER. 01

SAI로 하는 선화 그리기와 마스킹

SAI로 하는 선화 그리기와 마스킹

CHAPTER. 01

먼저 러프를 그립니다. 그리려는 일러스트의 주요 포인트를 정하고, 가볍게 러프를 그립니다. 여기에 대강 색을 칠해서 컬러 러프를 만들게 됩니다. 다시 이것을 바탕으로 더 상세한 선화 러프를 그려서 본 작업에 사용할 선화를 만듭니다. 선화를 다 그렸으면, 그것을 바탕으로 드로잉 영역에 마스킹(색깔 별로)을 합니다.

러프 그리기

01 제 경우엔 손으로 러프를 그릴 때도 있고 이번처럼 러프부터 디지털로 하기도 합니다. 대략 어떤 그림을 그리고 싶은 지를 생각하면서, 머릿 속에 떠오르는 분위기나 키워드 등을 메모하기도 합니다. 낙서 등을 하면서 그리려는 일러스트의 포인트를 정합니다. 러프의 방향성을 확실히 하고 진행하면 중간에 헤매지 않습니다. 이번엔 다음과 같은 포인트를 떠올렸습니다.

• 청색 계열 일러스트가 많았으므로 이번엔 따스한 색을 사용해보자
• 물과 공기방울을 그리고 싶다

이것을 바탕으로 그릴 대상을 더 구체화하여 '붉은 색 복장과 붉은 색 오브젝트에 둘러싸인 여자아이'라는 콘셉을 잡았습니다. 붉은 옷은 세일러복, 오브젝트는 빨강이니까 딸기를 연상했습니다. 최종적으로 '세일러복의 여자아이와 딸기가 물속에 있는 모습'의 일러스트를 그리기로 했습니다.

여자 아이가 물속에서 떠 있는 포즈를 이것 저것 생각한 다음 몇 장의 러프를 그려보았습니다.

이 러프는 색까지 입혀봤지만, 가려지는 신체 부위가 있는 것이 아쉽게 느껴져서 보류

셋 중 이 러프가 가장 귀여워 보였으므로 이쪽을 선택합니다.

02 SAI를 열고, 새 캔버스를 만듭니다. 보통
'A4/350dpi', 또는 'B5/350dpi'를 기본
작업 사이즈로 설정합니다. 'A4/350dpi'
정도면 대부분의 출판물에 대응할 수 있
습니다. 해상도는 300dpi 이상이면 문제
없습니다. 상업용 일러스트가 아니라면
더 낮은 해상도라도 상관없습니다만, 제
경우에는 동인지에 수록할 가능성도 생
각해서, 기본적으로 350dpi로 설정해두
었습니다. 이번엔 책의 판형에 맞추고 있
습니다.

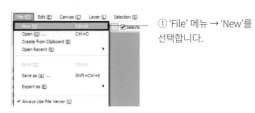

① 'File' 메뉴 → 'New'를
선택합니다.

④ 'Create a New Canvas' 패널이 열리면 'Width'과 'Height'에
각각 원하는 수치를 입력합니다. 마지막으로 'Name'을 입력하
고 'OK'버튼을 누릅니다.

03 새 캔버스가 열리면, 전체를 하얗게 칠한
후, 'Pencil(연필)' 도구를 선택하고 상세
설정을 합니다.

 ③ 'Bucket(페인트통)' 도구를 선택하고, 캔버스를 클릭
해서 전체를 하얗게 채웁니다.

 ④ 'Pencil(연필)' 도구를 선택

① 새 캔버스가 열려있고, 레이어는 하나만 만들어져 있는
상태입니다.

 ⑤ 브러시의 'Min Size'를
'7', 'Density(농도)'를 '70'
으로 설정하고, '브러시에
적용하는 텍스쳐 선택'에
서 'Canvas'를 선택하고,
'strength(강도)'를 '30'으
로 합니다.

⑥ 'Advanced Settings'
을 열고, 'Press(필압)'의
'Dens(농도)', 'Size(크기)'
를 체크하고, 'Quality'
를 '4(Smoothest)', 'Min
Density(최소 농도)'를 '6',
'Min Dens Prs.(최대 농도
필압)'을 '2%', 'Hard(필압
강도)'를 '128'로 합니다.

② 색 선택은 우선 흰색

04 새 캔버스를 열면서 만들어진 레이어 위에 새로 레이어를 하나 더 만들어서, 러프를 그리기 위한 러프 레이어로 삼습니다.

'New Layer' 아이콘을 클릭해서 새 레이어를 만들고, 이름을 'rough'라고 합니다.

05 앞서 정한 러프대로 구도를 잡습니다. (이번 처럼 디지털로 러프를 그렸다면 그 파일을 불러와도 됩니다) 그때 '물 속을 부유하는 딸기' 정도의 이미지를 잡았으므로 캐릭터도 물속에 있는 이미지입니다. 캐릭터를 중심으로 공기방울과 딸기가 부유하는 모습으로 그릴 생각입니다만, 이 단계에서는 우선 캐릭터만 그립니다.

① 브러시 사이즈는 조금 굵은 듯한 '10~12'를 선택

② 그리기 색은 검정을 선택합니다.

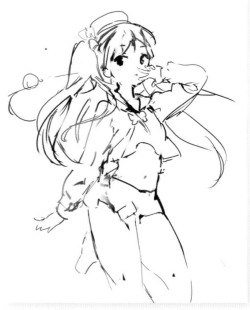

③ 러프를 그립니다. 그리는 동안 자연스럽게 갈색이 떠올랐으므로, 도중에 머리카락 색을 바꾸어보았습니다.

컬러 러프 그리기

01 빛의 방향 부터 먼저 정해두고 싶으므로, 러프 레이어 위에 '곱하기(Multiply)' 속성의 레이어를 만들고, 대강 그림자를 칠해봅니다. 이렇게 해두면 이후 색을 칠할 때 혼동되지 않습니다. 이 레이어는 나중에 지워도 좋습니다. 이번 일러스트는 수면(왼쪽 위)에서 비쳐 내려오는 빛을 캐릭터가 등뒤에서 받는 듯한 느낌으로 하고 싶으므로, '역광'을 적용합니다.

 ② 'Brush(붓)' 도구 등을 사용

 ③ 'Eraser(지우개)' 도구로 삭제

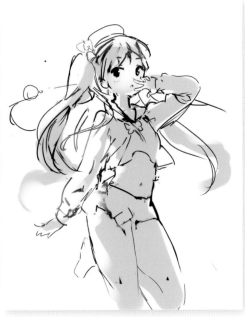

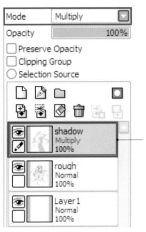

① 새 레이어를 만들고 이름을 'shadow'로 하고 합성 모드(Mode)를 '곱하기(Multiply)'로 했습니다.

④ '브러시 사이즈'를 '200' 전후로 해서 회색의 그림자를 칠하여 빛의 방향을 만듭니다. 여기서는 '붓' 도구를 사용했습니다만, 이 도구가 아니어도 넓은 면적을 칠하는 데 편리한 도구라면 상관없습니다. 또, 그리면서 그림자와 빛의 방향을 확인할 필요가 없어지게 되면 이 레이어는 삭제해도 됩니다.

✏ TECHNIQUES

'빛'에 대해 생각해보자

광원의 위치(빛이 들어오는 방향)를 의식하면, 표현하고자 하는 바를 효과적으로 드러낼 수 있습니다. 순광과 역광의 특징은 다음과 같습니다.

【순광(일반광)】
• 인물의 모습과 디테일이 잘 보인다.
• 선 자세(또는 프로필 화상)는 거의 순광을 사용한다.

【역광】
• 실루엣이 강조된다.
• 분위기를 살리고 싶을 때 사용한다.
• 조금 미스테리한 느낌도 있다

순광

역광

02 러프 레이어의 아래에 칼라 러프용 레이어를 만들고, '붓(Brush)' 도구를 사용해서 배색할 예정입니다. '붓' 도구는 넓은 면적을 바를 때 주로 사용하는 도구이므로, 본격적인 채색을 할 때도 사용하지만, 배색할 때는 다른 도구여도 상관없습니다.

이번에는 '물'과 '딸기'가 일러스트의 메인 이미지이므로, '흰색'과 '빨간색'이 주가 되는 일러스트로 해봅니다. 교복(과 딸기)의 빨강 부터 칠해갑니다. '빨강'이 눈에 띄도록 배경은 흰색으로 합니다. 머리카락은 빨강과 비슷한 계열이면서 교복(과 딸기)의 빨강과 잘 어울린다고 생각해서 갈색으로 하기로 했습니다. 메인 컬러가 확실해야 보는 사람의 머릿 속에도 일러스트의 이미지가 강하게 남습니다. 배색에서 고민이 많다면, 컬러차트를 활용하는 것도 추천합니다.

③ '붓' 도구를 선택

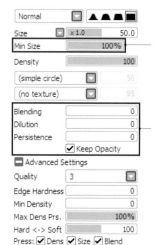

④ 브러시의 '최소 사이즈'를 '100%'로 설정합니다.

⑤ '혼색(Blending)', '수분량(Dilution)', '색번짐(Persistence)'은 '0'으로 설정하고, '불투명도 유지'에 체크했습니다.

① 빨강, 흰색, 갈색이 기본색인 컬러차트

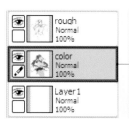
② 새 레이어를 만들고 이름을 'color'라고 했습니다.

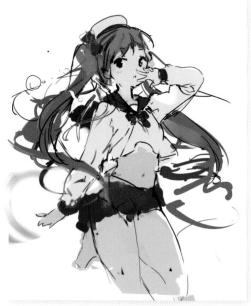

⑥ 'color' 레이어에 배색을 생각하면서 색을 칠합니다. 브러시 사이즈는 '50~160'까지 적당히 바꿔가며 씁니다. 처음엔 정말 가볍게 '색을 대어 본다'라는 느낌으로 작업하면서 전체적인 상태를 본다는 자세입니다. 이 단계에서 완성된 색 레이어 위에 그대로 펜선을 넣고 최종적으로 채색 단계까지 가져가므로, 전체적으로 마음에 드는 배색이 나올 때까지 여러가지로 시도해봅니다.

03 새 레이어를 만들고, 방금 확인한 빛의 방향을 생각하면서, 마찬가지로 '붓 (Brush)' 도구를 사용해서 그림자를 넣어 줍니다. 색에 변화를 주고 싶다면, 'Blur' 도구의 설정을 조금 변경한 커스텀 도구를 사용합니다.

 ② 색을 선택합니다.

 ③ 커스텀 도구 'Blur 2' 만들기

Normal		
Size	x 1.0	50.0
Min Size		100%
Density		100
(simple circle)		50
(no texture)		95
Blending		100
Dilution		100
Persistence		80
	Keep Opacity	
Smoothing Prs		100%

④ 브러시의 '최소사이즈 (Min Size)'를 '100%'로 설정합니다.

① 새 레이어를 만들고 이름을 'shadow'라고 한 후, 모드는 '곱하기(Multiply)'로 했습니다.

⑤ 브러시 사이즈를 적당히 바꿔가며 그림자를 넣습니다. 왼쪽은 'color' 레이어 왼쪽 위에 있는 눈동자 모양 '레이어 표시, 비표시 설정' 아이콘을 꺼서 컬러 러프를 안보이게 한 것입니다. 메인 컬러인 '빨강'이 따뜻한 색으로, 시원한 물의 이미지와는 반대이므로, 그림자 색은 푸른기가 도는 회색으로 하여 전체 색감을 차가운 느낌으로 합니다. 가랑이나 소매 주변은 따뜻한 색을 사용하고, 'Blur' 도구 등으로 그림자 색에 조금씩 변화를 줘도 좋을 것입니다.

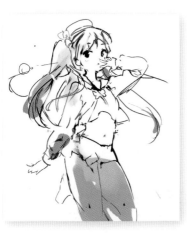

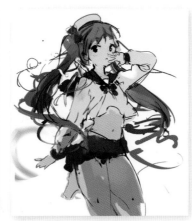

✏ TECHNIQUES

컬러 차트에 대해서

컬러 러프를 그리기 전에, '어느 색을 메인으로 할까'는 꼭 생각해두어야 합니다. 이번에 선택한 배색의 예를 봅시다.

 ① 빨강: 메인 컬러, 강하고 임팩트 있는 색
우선 가장 메인이 되는 컬러를 하나 정합니다.

 ② 갈색(머리카락 색): 매치하는 색. 메인 컬러와 관계 있는 색

메인 컬러와 어울리는 색을 선택합니다. 메인 컬러와 비슷한 색 또는 보색으로 하면 좋습니다. 메인 컬러와 명도와 채도를 다르게 하면 색의 리듬이 좋아집니다. 빨강과 비슷한 색으로는 오렌지, 핑크가 있고, 보색은 초록입니다. 이번의 '갈색'은 오렌지에서 채도와 명도를 떨어뜨린 색이라는 점에서 빨강과 연결되는 색상입니다.

 ③ 흰색: 메인컬러이면서 같이 배치되는 색을 도드라지게 하는 색.
먼저 정한 두 가지 색을 보완하는 색으로 정합니다. 이번 일러스트에서는 빨강과 갈색을 잘 드러내기 위해서 흰색을 선택했습니다.

04 공기방울과 딸기를 그립니다. '연필' 도구의 설정을 조금 변경한 커스텀 '펜' 도구과 '에어브러시(AirBrush)' 도구를 이용해서 공기방울과 딸기를 표현합니다. 대강 딸기의 배치를 드러내는 정도로만 해도 일러스트 전체의 분위기를 확인할 수 있습니다. (캐릭터가 딸기와 함께 물속에 들어가 있고, 그 주변을 공기방울이 부유하는 이미지)

① 새 레이어를 만들고 이름을 'ichigo'로 합니다

② 커스텀 '펜' 도구를 만듭니다

Normal	▲▲◣■
Size	x 0.1 12.0
Min Size	0%
Density	100
(simple circle)	50
(no texture)	95

☐ Advanced Settings

Quality	1 (Fastest)
Edge Hardness	0
Min Density	0
Max Dens Prs.	100%
Hard <-> Soft	12
Press: ☐ Dens ☑ Size ☐ Blend	

③ '상세설정'을 열고, '필압 단단함(Hard)↔부드러움(Soft)'을 '12'로 설정합니다.

④ 브러시사이즈를 '10~14' 정도로 적당히 조절해가며 공기방울을 그립니다.

⑤ '에어브러시(AirBrush)' 도구를 선택

⑥ '최소 사이즈'와 '브러시 농도(Density)'를 '100'으로 설정합니다.

Normal	▲▲◣■
Size	x 1.0 70.0
Min Size	100%
Density	100
(simple circle)	50
(no texture)	95

☐ Advanced Settings

Quality	1 (Fastest)
Edge Hardness	0
Min Density	0
Max Dens Prs.	100%
Hard <-> Soft	100
Press: ☑ Dens ☑ Size ☐ Blend	

⑦ 브러시 사이즈를 '100~250' 정도로 적당히 변경하고, 딸기 부분을 칠합니다.

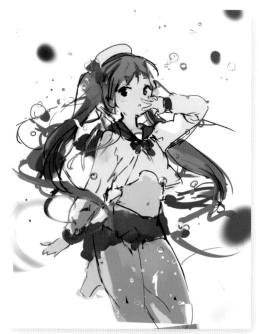

⑧ 가느다란 커스텀 '펜' 도구로 원을 그리듯 공기방울을 그려 배치합니다. 이 때도 공기방울은 물의 속성이 있으므로, 푸른 기가 도는 회색과 흰색을 사용합니다. 굵은 '에어브러시' 도구로 딸기의 위치를 떠올리며 점을 찍듯 '빨강'을 넣어봅니다. 딸기가 캐릭터 앞에 오는 이미지라면 굵은 브러시를 쓰고, 뒤에 있는 이미지라면 가는 브러시를 씁니다.

커스텀 도구를 등록하는 방법

SAI에서는 작업하면서 도구 등의 설정을 변경하고 나면 초기 설정으로 리셋할 수 없지만, 새 작업에 들어가면 초기설정 대로 사용할 수 있습니다. 또 복제, 삭제, 커스터마이징도 간단히 할 수 있습니다. 여기서는 커스텀 도구 등록 방법을 설명합니다.

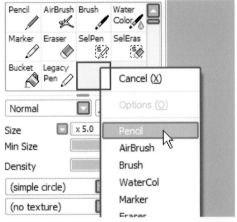

① 커스텀 도구 트레이가 열려있는 창 위에 커서를 놓고 오른쪽 메뉴를 부른 후, 표시된 메뉴 중에서 작성하려는 도구를 선택합니다.

② 선택한 도구가 초기 설정 상태로 등록되었습니다. 더블클릭합니다.

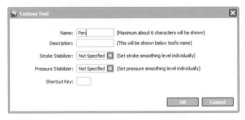

③ '커스텀 도구(Custom Tool)' 설정 패널이 표시되면 '도구 이름(Name)' 등을 입력하고 OK 버튼을 클릭합니다. 그리고나서 도구의 설정을 잡아주면 커스텀 도구가 만들어집니다.

④ 리스트에 없는 도구를 바탕으로 커스텀 도구를 만들고 싶다면, 베이스로 하려는 도구에서 오른쪽 메뉴를 불러 '카피 만들기 (Duplicate)'를 선택합니다. 그러면 도구가 복사되고, 다시 해당 도구를 더블 클릭해서 설정 패널을 연 후 방금 처럼 설정을 합니다.

⑤ 삭제할 때는 삭제하고 싶은 도구 아이콘에서 오른쪽 버튼 메뉴를 부른 후, '삭제'를 선택합니다.

05 새 레이어에 눈동자, 가방, 피부의 하이라이트, 세일러 칼라의 흰색 라인 등 디테일을 그립니다.

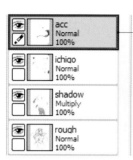

① 신규 레이어를 만들고 이름을 'acc'로 합니다.

 →

② 브러시 사이즈를 적절히 변경하여 '붓' 도구로 눈과 볼, 피부에 하이라이트를 넣습니다.

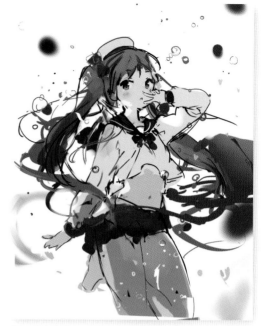

③ 브러시 사이즈는 적절히 변경하여 '붓' 도구로 밝은 피부색을 사용하여, 허리 부분의 하이라이트나 머리카락과 같은 계통의 색으로 가방을 그려줍니다.

06 '빨강'으로 '빛'의 표현을 넣어갑니다. 지금까지 만든 레이어들의 가장 위에 새 레이어를 만듭니다. 이 레이어는 나중에 모드를 '발광(Luminosity)'로 변경합니다.

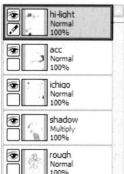

① 신규 레이어를 만들고 이름을 'hi-light'로 합니다.

 ② '에어브러시' 도구를 선택

③ 그릴 색을 선택

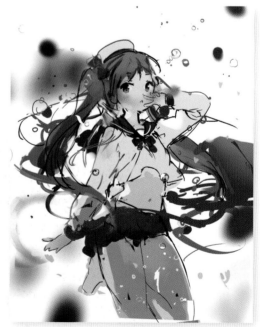

④ 그림의 왼쪽 위에서 들어오는 빛을 염두에 두고, '160~200' 정도의 굵은 브러시로 그려나갑니다. 배경이 흰색인 것과 반사광을 고려하여 머리카락에서 볼, 턱에 걸쳐서 칠해줍니다. 그대로는 진하므로 'Blur2' 도구로 바려줍니다.

07 레이어 합성 모드를 '발광'으로 변경하고, 불투명도를 조절해서 부드러운 '빛'을 표현합니다.

① '하이라이트' 레이어를 선택하고, 합성모드를 '발광(Luminosity)'으로, 불투명도(Opacity)를 '36%'로 했습니다.

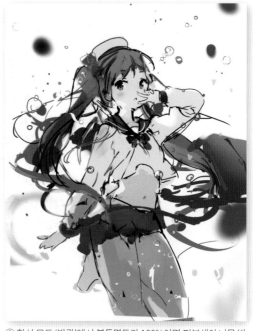

② 합성 모드 '발광'에서 불투명도가 100%이면 피부색이 너무 밝아지므로, 불투명도를 조절했습니다.

③ 빛 표현을 더하기 전 상태입니다.

④ '발광'에서 불투명도가 100%인 상태입니다.

⑤ '발광'의 불투명도를 '36%'로 했습니다.

 08 컬러 러프 레이어의 아래에 새 레이어를
만들고, 수면 배경을 만들면 컬러 러프 완
성입니다.

 ② 커스텀 '펜(Pencil)'
도구를 선택

③ 그릴 색을 선택

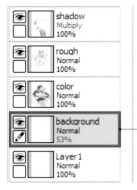

	shadow
	Multiply
	100%

	rough
	Normal
	100%

	color
	Normal
	100%

	background
	Normal
	53%

	Layer 1
	Normal
	100%

① 새 레이어를 만들고 이
름을 'background'로 하
고, '불투명도'를 '53%'로
했습니다.

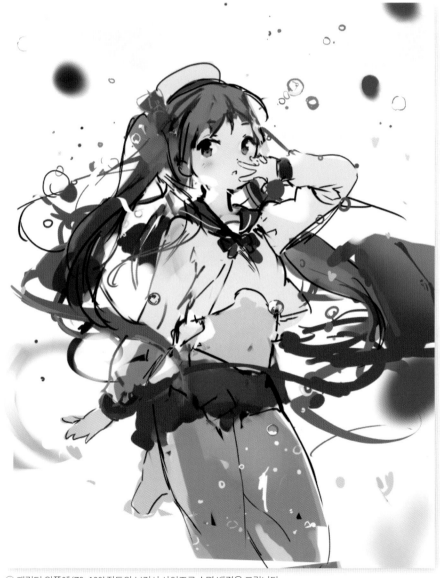

④ 캐릭터 위쪽에 '70~100' 정도의 브러시 사이즈로 수면 배경을 그립니다.

01 준비 단계로 이제까지 만든 레이어들을 모아서 레이어 세트로 정리합니다. 이 때 레이어 세트의 속성을 '통상'에서 '통과'로 바꿉니다. 그렇게 하지 않으면 발광용의 'hi-light' 레이어의 내용이 통상 레이어의 것으로 보이게 될 수 있습니다.

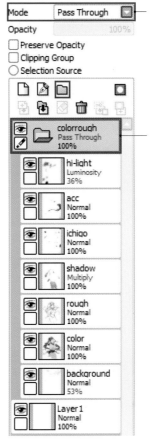

② 'coloorrough''레이어를 선택하고 합성 모드(Mode)를 '통과(Pass Through)'로 합니다.

① '레이어 세트 새로 만들기'를 클릭해서 새 레이어 세트를 만듭니다. 이름은 'colorrough'로 하고, 이제까지 만든 레이어를 드러그 앤 드롭으로 집어넣습니다.

02 만든 레이어 세트 위에 새 레이어를 만들고, 흰색을 채운 다음 불투명도를 내립니다.

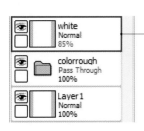

① 새 레이어를 만들고 이름을 'white'라고 했습니다. 불투명도는 '85%'입니다.

 ② 'white' 레이어를 선택하고, 이어서 '물통(Bucket)' 도구 선택

 ③ 색은 흰색을 선택

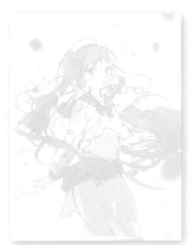

④ 캔버스를 클릭하고 전체를 흰색으로 채웁니다. 이제까지 그린 레이어들이 희미하게 보이는 상태가 되었습니다.

03 새 레이어를 하나 더 만듭니다. 이 레이어는 한 층 더 세부적인 묘사를 하는 상세 러프 레이어 입니다. 이제까지 그린 '전체적인 러프'에는 그리지 않았던 디테일을 여기에 그립니다. (표정, 옷의 주름, 프릴의 흔들리는 모양, 머리카락의 실루엣 등) 컬러 러프의 단계에서는 이미지 전체의 분위기를 드러내는 데 주목적이 있었지만, 여기서는 세부적인 형태를 확정합니다. 인체 비율이 틀렸다면 여기서 고칩니다. 딸기나 가방 등 소품 배치를 수정해야 한다면 이 레이어에서 합니다.

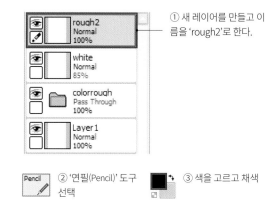

① 새 레이어를 만들고 이름을 'rough2'로 한다.

② '연필(Pencil)' 도구 선택

③ 색을 고르고 채색

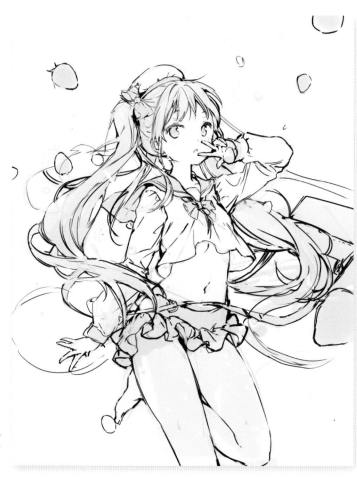

④ 브러시 사이즈는 '10~14' 정도로 바꾸고, 지금까지의 러프를 보면서 세부를 그려넣습니다. 깔끔하게 형태를 따는 데 집중합니다.

선화 그리기

01 선화는 처음에 설정한 '연필(Pencil)' 도구로 그립니다. 브러시 사이즈는 해상도에 따라 다릅니다만, 'A4/300dpi' 기준이라면 '10~15' 정도의 굵기로 작업합니다. 캔버스 사이즈나 해상도가 커지는 만큼 브러시 사이즈도 커질 수 있습니다. 진짜 연필 선 같은 브러시를 원한다면, '브러시에 적용하는 텍스처 선택' 메뉴에서 '도화지' 텍스쳐를 설정합니다. 이제 선화용 레이어를 새로 만들고 그리기 시작합니다.

 ① '연필(Pencil)' 도구를 선택

 ② 브러시 사이즈는 '10~15' 사이에서 조절

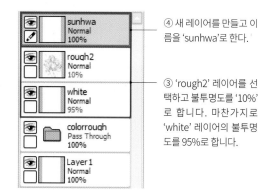

④ 새 레이어를 만들고 이름을 'sunhwa'로 한다.

③ 'rough2' 레이어를 선택하고 불투명도를 '10%'로 합니다. 마찬가지로 'white' 레이어의 불투명도를 95%로 합니다.

02 얼굴부터 선화를 그립니다. 선의 강약(굵기)은 신경쓰지 말고, 우선 형태 잡기에 집중하면서 얼굴 선부터 그리기 시작합니다. 물론 선의 강약은 신경써야 하는 요소입니다만, 제 경우에는 선화보다는 채색 단계에서 강약 조절을 하기 때문에 여기서는 그다지 신경쓰지 않습니다.

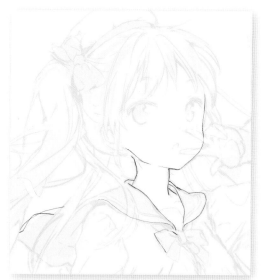

색은 상세 러프를 그릴 때와 마찬가지로 검정을 사용하며, 얼굴 윤곽선부터 그리기 시작해서 세일러의 칼라까지 그렸습니다.

03 눈을 그립니다. 컬러 러프와 상세 러프에서 정해둔 형태를 따라가면서 선화를 그립니다. 이 때 선화레이어를 파트(눈, 옷, 머리카락 등 각 부위)별로 나누는 방법도 있습니다만, 저는 그렇게 하면 각 레이어를 옮겨가며 작업하는 것이 불편하게 느껴져서, 오브젝트의 전후 관계를 고려해야 할 때가 아니라면 선화는 되도록 레이어 하나에 모아서 그립니다. 이번 일러스트에서는 ① 딸기, ② 인물, ③ 가방의 세 개로 선화 레이어를 나누어 작업할 예정입니다.

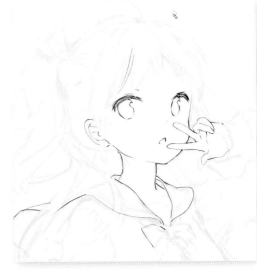

왼손의 손가락과 눈을 같이 그립니다.

04 눈썹이나 코, 입 등의 얼굴 부위를 그리면서 앞머리, 모자, 쇄골 등도 그립니다.

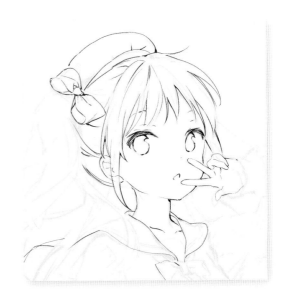

05 머리카락을 그립니다. 인물과 함께 물속에 떠 있는 느낌, 머리카락이 캐릭터 주변을 부유하는 듯한 리듬을 의식하면서 그려갑니다.

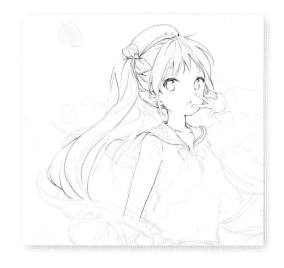

06 인체 비례가 애매해서 가이드라인이 필요해지면 새 레이어를 만들고 인체비례에 맞는 선을 그어둔 후 선화 작업을 하기도 합니다.
이번에는 붉은 색의 '연필' 도구로 세일러복에 가려진 허리, 가슴, 팔의 몸 선을 그렸습니다. 그리고 다시 가이드라인 레이어의 불투명도를 조절한 다음, 이 가이드라인을 참고하여 선화 레이어 작업을 이어나갑니다.

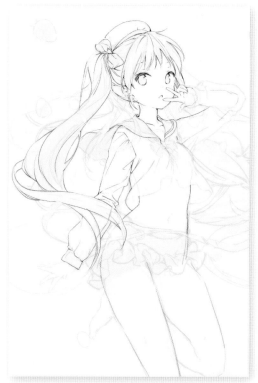

② 가이드라인 레이어의 불투명도를 낮추고 옷의 소매나 머리카락을 그립니다.

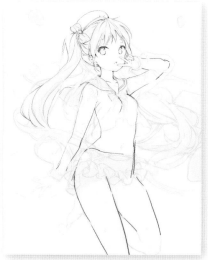

① 'guideline'이라는 이름의 새 레이어를 'sunhwa' 레이어 위에 만들고 그려줍니다.

07 머리카락이 겹치는 부분은 경계가 되는
선을 지우기도 합니다.

① '지우개(Eraser)' 도구를 선택

 →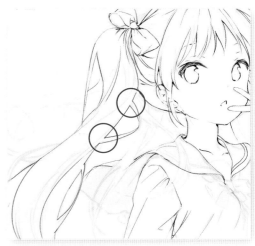

② 머리카락이 겹치는 경계 부위를 '지우개' 도구로 정리

08 옷의 주름 표현을 해줍니다. 이후 채색 단
계에서 피부가 비쳐보이는 이미지로 표
현할 예정이므로, '젖은 옷'을 의식해서
보통 때보다 더 섬세하게 주름을 그리고
있습니다.

① '연필' 도구를 선택

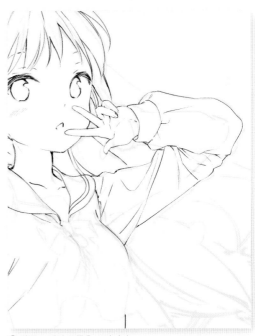

② 왼쪽 소매의 주름을 그립니다.

09 옷자락이 물속에서 하늘거리며 중력의 영향을 덜 받고 있을 것이므로, 세일러 칼라의 목 언저리 선화를 '지우개' 도구로 지우고 다시 그려봤습니다.

 ① '지우개' 도구로 삭제

 ② '연필' 도구로 다시 그림

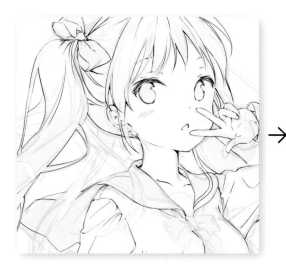 →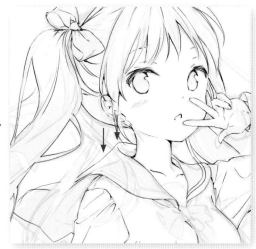

③ 세일러 칼라의 목 언저리를 다시 그려봤습니다.

10 스커트는 수영복 하의와 비슷한 디자인이며, 프릴 부분이 물에 흔들리는 느낌을 의식하면서 그립니다. 프릴을 그릴 때는 옷자락의 바깥 라인부터 그리고 옷의 안쪽으로 선을 이어나가면 더 그리기 쉽습니다.

↓

우선은 옷자락의 바깥 라인 부터 그립니다.

11 프릴은 흔들리는 모양이 부분부분 달라질 수 있으므로, 프릴의 각도를 조금씩 달리해가며 선을 따내갑니다.

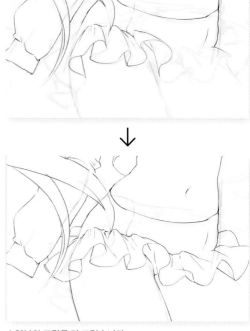

↓

화살표 처럼 프릴의 모양과 각도를 수정합니다.

수영복의 프릴을 다 그렸습니다.

12 다리와 팔을 그립니다. 발가락은 지금은 엄지외에는 거의 안보이는 상태입니다.

① 오른손과 왼발도 그립니다.

① 'rough2' 레이어의 불투명도를 '10%'에서 '100%'로 올려서, 상세러프를 확인합니다. 원래 오른쪽 다리는 일러스트에 전부 나오지 않습니다. 왼 다리는 무릎을 굽히고 있습니다. 확인했으면 불투명도를 다시 10%로 돌려놓습니다.

13 세일러복의 주름은 가슴 위쪽의 곡선이 예쁘게 보이도록 그립니다. 세일러복의 옷자락은 가슴의 언더라인에 붙지 않고 물속에서 흔들리는 듯한 느낌입니다.

14 가슴의 리본을 그립니다. 그린 후에 리본의 각도나 사이즈를 바꾸고 싶다면 '구형선택' 도구(Ctrl+T)의 '자유변형(Transform)'이나 '자유형태(Free Deform)' 기능을 사용합니다.

① '올가미(Lasso)' 도구를 선택

③ '선택(Selection)' 도구를 선택

④ '자유변형(Transform)'이나 '자유형태(Free Deform)' 기능을 선택

② 각도나 사이즈를 바꾸고 싶은 부분을 '올가미(Lasso)' 도구로 선택합니다. '올가미' 도구는 시작점과 끝점이 서로 만나지 않아도 알아서 두 점을 이어줍니다.

⑤ 핸들을 드래그 해서 변형한 후 'Enter'를 눌러 '확정' 버튼을 클릭하여, 리본 그림의 모양을 바꿉니다.

15 머리카락도 좀 더 세세하게 묘사합니다.
중력의 영향이 적은 물 속에서는 머리카
락이 살아있는 듯 나풀거리므로 그 생생
함을 드러내려는 의도로 그립니다.

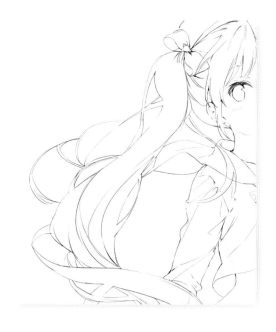

16 세일러 칼라도 물에 흔들리므로, '지우개'
도구를 사용해서 최초의 선화를 지우고
다시 그려넣었습니다.

 ① '지우개'로 삭제 ② '연필'로 그리기

③ 세일러 칼라를 다시 그렸습니다.

17 캐릭터의 손에 있는 딸기 한 알은 인물과 같은 선화 레이어('sunhwa'레이어)에 그리기로 했습니다. 다른 딸기들은 이후 만들 다른 선화 레이어에 따로 그려넣을 예정입니다. 앞 머리카락이 물속에서 흔들리는 느낌을 더 하고 싶었으므로 조금 더 손을 봤습니다.

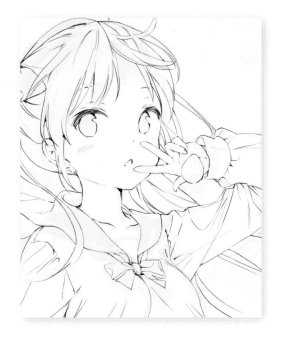

18 가방의 선화를 그립니다. 딸기의 선화도 같이 그립니다만, 가방과 캐릭터의 거리 감을 표현하기 위해서, 캐릭터의 허리에 걸린 가방의 끈은, 캐릭터와 같은 선화 레이어에 그려넣습니다. 반대로 캐릭터와 좀 거리가 있는 가방의 본체는 별도 레이어를 만들어서 그려넣을 예정입니다. 캐릭터의 선화 레이어와 가방의 선화 레이어를 쉽게 구분하기 위해서 이 레이어의 위에 전체를 파랗게 채운 레이어를 만들어 놓고, '아래의 레이어에 클리핑'에 체크합니다.

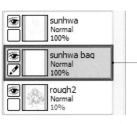

① 'sunhwa' 레이어의 아래쪽에 새 레이어를 만들어서 이름을 'sunhwa bag'으로 하고, 가방의 본체 부분의 선화를 그립니다.

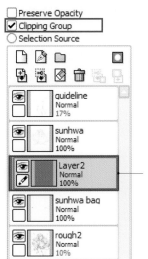

② 'sunhwa bag' 레이어의 위에 새 레이어를 만들고, '물통(Bucket)' 도구를 사용해서 전체를 파랗게 채우고, '아래 레이어에서 클리핑(Clipping Group)'에 체크했습니다. 레이어 하단에 붉은 선이 표시됩니다.

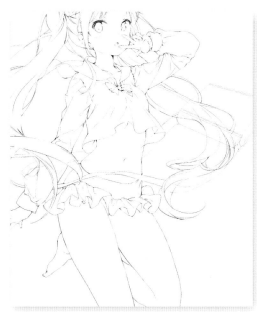

③ 클리핑하면, 아래쪽 레이어에 클리핑한 레이어의 그림이 반영됩니다. 이 경우는 가방의 선화가 파란색이 됩니다.

④ 최종적으로 캐릭터의 뒤에 있다고 생각되는 가방의 본체만 분리되었습니다. (파란선 부분) 채색한 후에 Photoshop으로 흐림 효과를 추가할 예정입니다.

19 딸기의 선화를 그립니다. 가방과 마찬가지로 새 레이어를 만들었습니다. 딸기의 선화에서는 딸기의 모양을 세세하게 묘사하지는 않습니다. 딸기 표면의 울퉁불퉁한 표현 등은 선화가 아닌 채색 단계에서 작업합니다.
가방을 그릴 때 처럼, 다른 선화와 구별되도록 다른 색으로 채운 레이어를 딸기의 선화 레이어에 클리핑합니다.

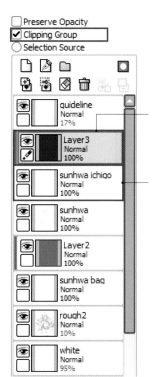

② 'sunhwa ichigo' 레이어의 위에 새 레이어를 만들고 '물통' 도구를 사용해서 빨갛게 채웁니다. 다시 '아래 레이어에서 클리핑(Clipping Group)'에 체크했습니다.

① 'sunhwa' 레이어의 위에 새 레이어를 만들고 이름을 'sunhwa ichigo'로 한 후 딸기의 선화를 그립니다.

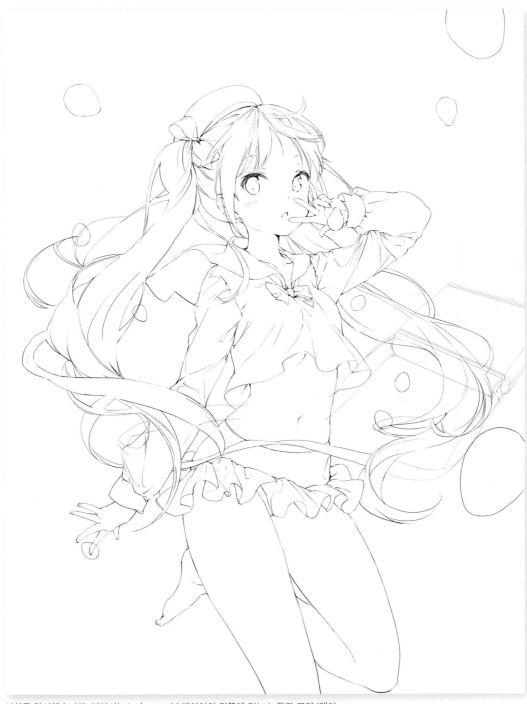

선화를 완성했습니다. 여기서는 'colorrough' 레이어의 왼쪽에 있는 눈동자 모양 '레이
어 표시, 비표시 설정(Show / Hide layer)' 아이콘을 오프로 해서 안 보이게 해두었습니다.

마스킹 하기

01 가장 앞에(위에) 있는 부분부터 마스킹을 시작합니다. 이번에는 딸기가 가장 위에 있습니다. 독자가 볼 때 캐릭터는 그 뒤에 있습니다. 이런 위치관계를 염두에 두면서 '자동선택(Magic Wand)' 도구를 사용하여 딸기를 선택해갑니다. 또 색에 대해서는, 이 단계에서는 컬러 러프를 대략 참고만 하는 정도이므로, 필요할 때 외에는 'colorrough' 레이어를 안 보이게 하든가 'white' 레이어의 불투명도를 조정해서 보이지 않게 하고 작업합니다.

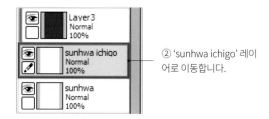

② 'sunhwa ichigo' 레이어로 이동합니다.

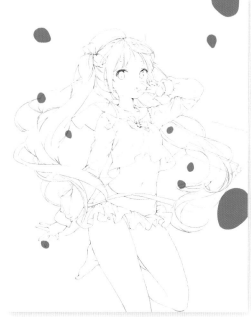

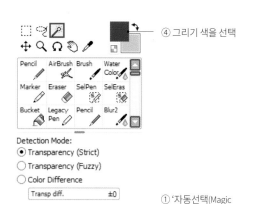

④ 그리기 색을 선택

Detection Mode:
- ⦿ Transparency (Strict)
- ◯ Transparency (Fuzzy)
- ◯ Color Difference

| Transp diff. | ±0 |

Target:
- ⦿ Working Layer
- ◯ Selection Source
- ◯ All Image

① '자동선택(Magic Wand)' 도구를 선택하고, 영역 검출 대상으로 '작업 레이어'를 선택했습니다.

③ 딸기의 선화에서 딸기 영역을 클릭하여 딸기를 선택했습니다. 다시 선택하고 싶을 때는 'Ctrl+D'로 선택 해제, 'Alt+클릭'으로 선택 취소, 'Ctrl+Z'로 작업 되돌리기 등을 합니다. '자동선택(Magic Wand)' 도구는 자동으로 영역 선택을 할 수 있는 도구입니다.

✏ TECHNIQUES

마스킹이란?

채색할 때 각 영역의 선 바깥으로 색이 넘치는 것을 방지하기 위해, 영역 레이어를 작성하고 그 레이어에 채색 레이어를 클리핑하는 작업이 마스킹입니다. 마스킹은 소프트웨어나 작업 방식에 따라 여러가지 방법이 있을 수 있습니다. 이번에는 그 중 한가지 방법을 설명합니다. 마스킹 원리를 알아두면 다양하게 적용해 볼 수 있습니다.

02 마스킹용 레이어를 만들고 선택영역을 전부 칠해 마스킹 합니다. '레이어' 메뉴 → '레이어 전부 칠하기'(Ctrl+F)를 이용 하면 편합니다.

② '레이어' 메뉴의 '레이어 전부 칠하기'를 선택했습니다.

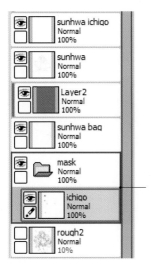

① 선화 레이어의 아래에 새 레이어 세트를 만들고 이름을 'mask'라고 하고, 이 밑에 새 레이어를 만들고 이름을 'ichigo'라고 했습니다. 이후 이 레이어 세트 안에 마스킹 레이어를 차례대로 만들어갑니다.

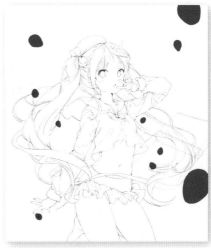

③ 딸기가 전부 칠해졌습니다.

03 마찬가지로, 캐릭터의 각 부분에 마스킹 작업을 합니다. 머리카락 부터 마스킹 합니다. 방금 만든 레이어 세트에 머리카락용 레이어를 만듭니다.

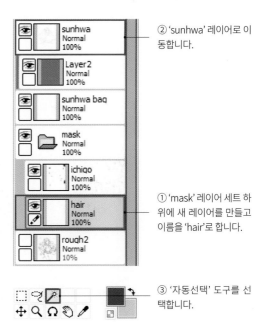

② 'sunhwa' 레이어로 이동합니다.

① 'mask' 레이어 세트 하위에 새 레이어를 만들고 이름을 'hair'로 합니다.

③ '자동선택' 도구를 선택합니다.

04 '자동선택(Magic Wand)' 도구를 사용해서 머리카락을 선택합니다. 이 때 딸기를 선택할 때 처럼 원클릭으로 원하는 영역을 선택하지 못할 수도 있습니다. 이것은 해당 영역의 선이 닫히지 않았기 때문입니다. 이를 고려해서 선화 단계에서 부터 선들을 모두 닫히도록 신경쓰면서 그려둔다는 방법도 있습니다만, 제 경우는 선화는 되도록 자유롭게 그리자는 주의입니다. 선의 끊어짐도 '선화'의 매력의 한 가지 이므로, 마스킹을 위해 억지로 선을 잇거나 닫지 않습니다. 대신 '자동선택' 도구과 '선택펜' 도구를 함께 활용합니다. '선택펜' 도구는 펜으로 그린 모양대로 선택 범위가 되는 도구입니다. 그러므로 선화의 끊어진 부분들을 '선택펜' 도구로 이어주면, 영역이 닫히므로 '자동선택' 도구를 사용했을 때 깔끔하게 선택됩니다.

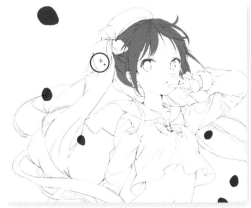

① '자동선택' 도구로 머리 부분의 머리카락을 선택했습니다. 계속해서 그림의 머리카락 부분을 클릭해서 선택합니다.

② 그러다 보면, 리본이나 머리카락이 아닌 부분 등, 선택하고 싶지 않은 부분까지 선택되어 버렸으므로, 'Ctrl+Z'를 눌러 전단계로 되돌립니다. 혹은 'Alt+클릭'으로 클릭한 부분의 선택을 해제합니다.

 ③ '선택펜(SelPen)' 도구를 선택

④ '선택펜' 도구로 선화의 끊어진 부분을 이어서 닫아 줍니다.

05 머리카락 처럼 선택 면적이 넓고, 선택펜으로 이어주는 작업이 오래 걸리거나, 어느 부분의 선화가 끊어져 있는지 한 눈에 들어오지 않을 때는 선택하려는 영역 중간 쯤을 '선택펜(SelPen)' 도구로 그어서 닫아두고 절반씩 선택해 가면 편합니다. 마스킹된 영역들을 잘 보면 제대로 선택되지 않은 부분들이 세세하게 있습니다. '선택펜' 도구를 사용해서 다시 제대로 선택해 줍니다.

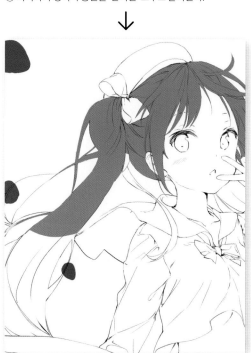

① 머리카락 영역의 중간을 '선택펜' 도구로 닫아둔다.

↓

↓

③ 선화 레이어 왼쪽 아래에 있는 눈동자 아이콘을 클릭해서 레이어를 안 보이게 하면, '자동선택' 도구로 선택되지 않은 부분이 보입니다. 그런 부분들도 '선택펜(SelPen)'으로 선택해 줍니다.

② '자동선택(Magic Wand)' 도구로 머리카락의 절반을 선택했습니다.

06 선택을 다 했으면, 칠할 색을 선택하고 나서 'mask' 레이어 세트에 만들어둔 'hair' 레이어로 이동해서 'Ctrl+F'로 전부 칠해서 머리카락을 마스킹 합니다.

 ① 컬러 러프에 대강 칠한 색을 확인해가면서 그리기 색을 선택합니다. 다만, 지금은 마스킹이 목적이므로, 얼추 비슷한 색이면 문제없습니다.

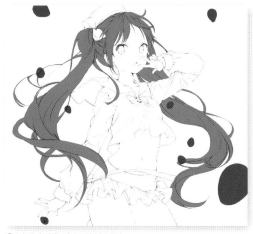

② 머리카락을 마스킹했습니다.

07 마찬가지로 다른 부분도 마스킹합니다. 스커트나 세일러 칼라, 모자의 장식 등도 마스킹합니다. 가방의 선화와 딸기의 마스킹 레이어 등은 일단 안보이게 해두었습니다. 잘 선택이 안 될 때는 'sunhwa' 레이어에서 작업하고 있는 지 확인합니다.

① 'mask' 레이어세트 안에 새 레이어를 만들고 이름을 'clothes-red'로 합니다.

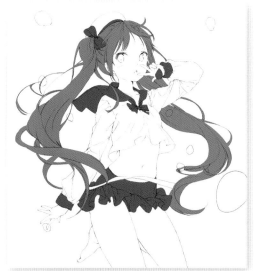

② 스커트, 세일러복의 소맷부리, 모자의 장식과 리본, 손 앞에 있는 딸기 한 알을 마스킹했습니다.

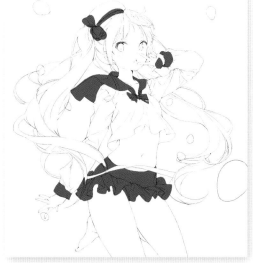

③ 'hair' 레이어를 안보이게 해본 결과입니다.

08 세일러복의 상의와 모자를 마스킹합
니다.

① 'mask' 레이어 세트에
새 레이어를 만들고 이름
을 'clothes-white'로 합
니다.

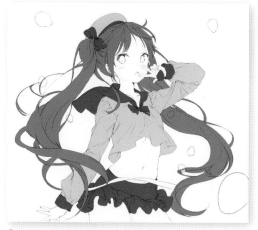

② 모자와 세일러복 상의를 마스킹합니다.

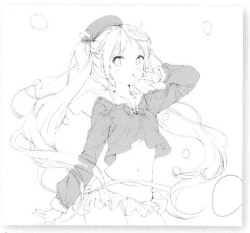

③ 'hair' 레이어와 'clothes-white' 레이어를 안 보이게 해 본 결
과입니다.

09 피부를 마스킹 합니다

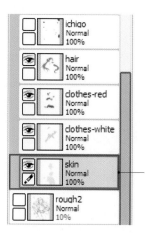

① 'mask' 레이어세트에
새 레이어를 만들고 이름
을 'skin'으로 합니다.

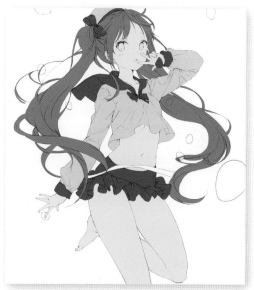

② 피부를 마스킹 합니다

✎ TECHNIQUES

마스킹 레이어의 상하관계를 이용하기

마스킹 레이어는 상하관계를 생각하면서 작성합니다. 이번에는 위에서부터 '딸기' → '머리카락' → '옷(빨강)' → '옷(하양)' → '피부'의 순서로 레이어가 겹쳐지고 있습니다. 위에 있는 레이어일 수록 앞에 있으며 그리는 영역이 아래 레이어를 덮게 됩니다. 이 상하관계를 생각하면 머리카락 밑에 가려지는 피부의 마스킹 레이어 처럼 위쪽 마스킹 레이어의 그림 영역에 가려지는 부분을 그릴 때는 조금 넘치게 칠해두는 편이 좋을 수 있습니다. 예를 들어 머리카락 선화를 조금 수정하게 되어도 아래의 피부 마스킹 레이어까지 수정하지 않고 수정에 대응할 수 있기 때문입니다. 또 좀 넘치게 칠하는 편이 마스킹 작업을 할 때 시간 절약도 되므로 이쪽을 추천합니다.

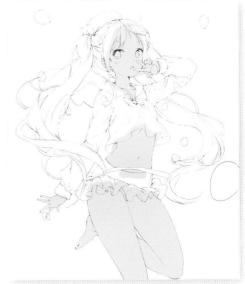

피부 레이어의 칠이 선화에서 비어져 나와 있어도, 그 위의 옷과 머리카락 마스킹 레이어 등에 가려지기 때문에 튀어 나온 부분이 문제가 되지 않습니다.

10 가방을 마스킹합니다

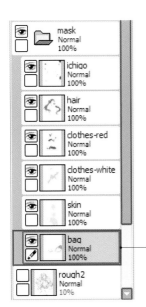

① 'mask' 레이어 세트에 새 레이어를 만들고, 이름을 'bag'으로 합니다.

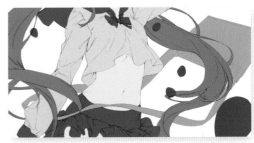

② 가방을 마스킹 합니다.

③ 다른 마스킹 레이어들을 안보이게 해 봅니다.

11 가방의 선화와 마스킹 레이어를 정리해
둡니다. 클리핑한 파란 레이어는 삭제하
고 원래 캐릭터의 뒤에 있다고 가정해서
그린 가방의 선화는 캐릭터 마스킹 레이
어의 아래, 그리고 가방 마스킹 레이어의
위로 이동해 둡니다.

③ 'sunhwa bag' 레이어
를 드래그하여 'mask' 레
이어세트의 'bag' 마스킹
레이어의 위쪽에 갖다 놓
습니다.

① 'sunhwa bag' 레이어
에 클리핑 된 파란 레이어
를 제거합니다.

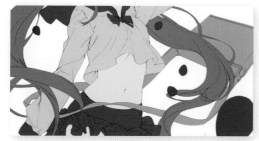

② 파란 레이어를 제거하면, 가방의 선화 색이 검정으로 돌아옵
니다.

④ 새 레이어 세트를 만
들고 이름을 'bag'으로
하고, 그 안에 'sunhwa
bag'과 'bag' 레이어를 옮
겨놓습니다.



12 마찬가지로, 딸기의 선화에 클리핑 하고 있는 빨간 레이어와, 몸의 선화를 그릴 때 사용한 가이드라인 레이어도 삭제합니다. 다만, 딸기는 캐릭터의 앞에 있으므로, 선화 레이어의 위치는 변경하지 않습니다.

가이드라인용 레이어와 딸기의 선화에 클리핑 하는 빨간 레이어는 삭제합니다.

13 또한, 상세 러프의 레이어와 컬러 러프의 불투명도를 조절하기 위해 만들었던 하얀 레이어도 이제는 필요 없으므로 삭제합니다.

상세 러프의 'rough2' 레이어와 'white' 레이어도 삭제

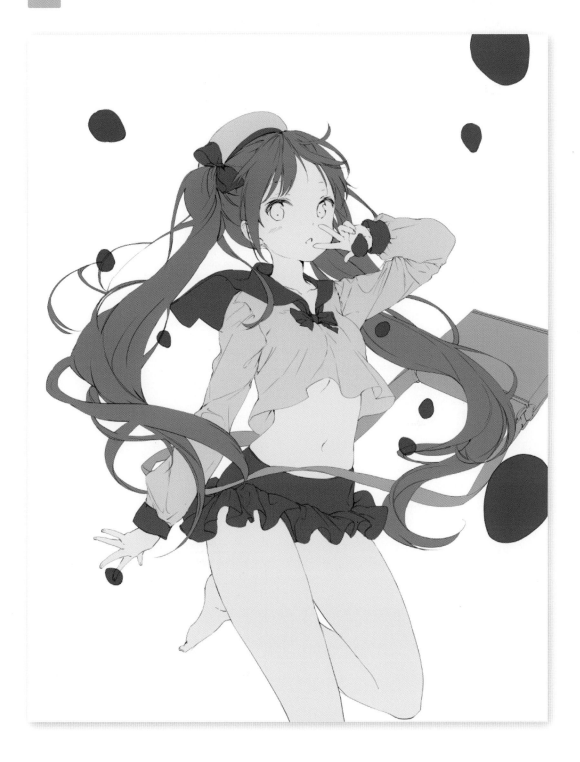

마스킹 레이어 정리하기

01 컬러 러프를 그리던 단계에서 작성한 'color' 레이어 입니다만, 여기서 설정했던 색을 이후 채색에도 활용하고 싶으므로, 'colorrough' 레이어 세트를 표시하고 방금 만든 마스킹 레이어로 클리핑해가려고 합니다. 우선은 'mask' 레이어를 'colorrough' 레이어 세트로 이동합니다.

'mask' 레이어세트를 드래그하여 'colorrough' 레이어 세트의 'color' 레이어 위에 옮겨놓습니다.

02 우선 캐릭터와 딸기의 선화를 정리합니다. 레이어 세트를 만들어 하나로 묶고, 'colorrough' 레이어 세트안에 집어넣습니다.

새 레이어를 만들어서 이름을 'sunhwa'로 하고, 레이어 세트 합성모드는 '통상(Normal)'으로 변경합니다. 그리고 'color-rough' 레이어 세트의 안, 'mask' 레이어 세트의 위에 배치합니다. 그 안에 캐릭터와 딸기의 선화 레이어를 옮겨놓습니다. 또, 캐릭터의 선화 레이어 'sunhwa'의 합성 모드는 '곱하기(Multiply)'로 하고, '불투명도 보호'에 체크합니다.

03 여기서 각 레이어를 확인해보면 컬러 러프의 'ichigo' 레이어에 공기방울의 러프도 같이 그려져 있으므로, 간단히 선택해서 'color' 레이어로 옮겨놓습니다. 레이어의 이름과 용도를 더 확실히 하기 위해서 입니다.

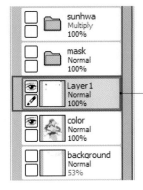

④ 'color' 레이어를 표시하고, 'Ctrl+V'를 눌러서 붙여 넣습니다.

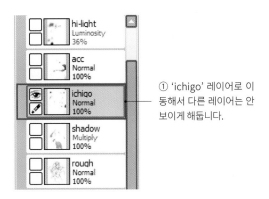

① 'ichigo' 레이어로 이동해서 다른 레이어는 안 보이게 해둡니다.

⑤ '레이어' 메뉴 → '아래 레이어와 결합(Merge Layer Set)'을 선택합니다.

② '선택펜(SelPen)' 도구를 씁시다

③ 딸기의 러프 부분을 대강 '선택도구'로 선택한 후 'Ctrl+X'로 잘라냅니다. 오른쪽 아래의 딸기는 캐릭터 앞에 배치되므로 그냥 남겨둡니다.

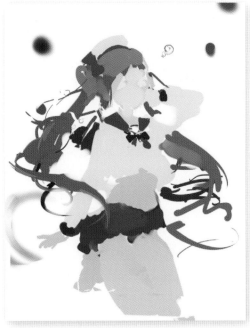

⑥ 캐릭터의 현 단계에서의 컬러 러프가 생겼습니다. 'ichigo' 레이어는 이름을 'bubble'로 바꿉니다.

04 'colorrough' 레이어 세트 안의 'color' 레이어로 이동합니다. 'Ctrl+A'로 선택한 레이어 위쪽의 레이어를 모두 선택하고 'Ctrl+C'로 카피합니다. 그리고 'mask' 레이어 세트 안의 레이어를 하나씩 선택하고 나서 'Ctrl+V'로 붙여서 클리핑 합니다. 'color' 레이어 카피는, 메뉴의 '레이어' → '레이어 복제'에서도 할 수 있습니다.

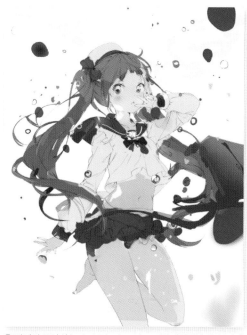

② 작업이 끝나서 'color', 'shadow', 'rough' 레이어를 안 보이게 한 상태입니다.

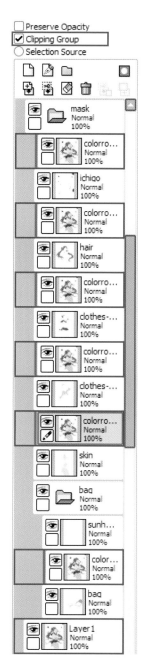

① 'color' 레이어를 전부 선택한 후, 복사해서 'mask' 레이어세트 안의 모든 마스킹 레이어에 붙이고, '아래 레이어에서 클리핑(Clipping Group)'에 체크했습니다. 복사한 레이어 이름은 'color-rough-copy'라고 했습니다.

05 'acc' 레이어에도 가방의 색정보가 있고, 세일러 칼라의 하얀 라인도 함께 그려넣고 있었으므로, 일부를 잘라서 'bag'과 'clothes-red' 마스킹 레이어에 클리핑합니다.

① '올가미' 도구를 선택합니다.

② 'colorrough' 레이어 세트의 'acc' 레이어로 이동합니다.

③ 가방과 세일러 칼라의 하얀 라인을 '올가미' 도구로 선택하고, 'Ctrl+X'를 눌러 잘라냅니다. (알아보기 쉽도록 잠시 배경을 물색으로 칠해 두었습니다)

④ 'clothes-red' 레이어 위에 있는 'color-rough-copy' 레이어를 선택해 'Ctrl+V'로 붙여서 이름을 'acc'로 했습니다. 그 다음 '아래의 레이어로 클리핑'에 체크해둡니다.

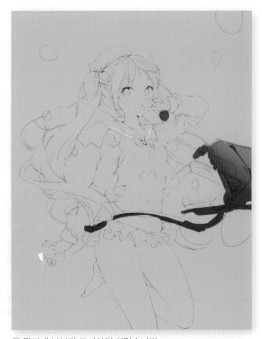

⑤ 'bag' 레이어 세트 안의 'bag' 레이어의 위에 있는 'colorrough-copy' 레이어를 선택해 'Ctrl+V'로 붙여서 이름을 'acc'라고 했습니다. 그 다음 '아래의 레이어로 클리핑'에 체크해둡니다.

⑥ 잘라낸 부분만 표시하면 이렇습니다.

06 그리고 'colorrough' 레이어 세트 안의 'rough', 'color', 'shadow' 레이어를 안 보이게 합니다. 'rough'와 'color' 레이어 는 이후 채색 단계에서는 필요 없습니다. 'shadow' 레이어는 캔버스가 지저분해 보이므로 일단 안보이게 하고 나서 채색 을 시작합니다.

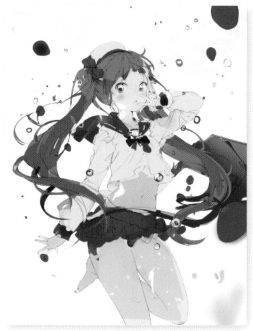

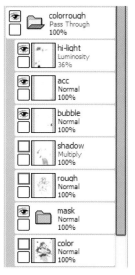

② 각 레이어를 안 보이게 한 결과입니다. 이 상태에서 채색을 시 작하면 됩니다.

① 'shadow', 'rough', 'col-or' 레이어를 안보이게 합 니다.

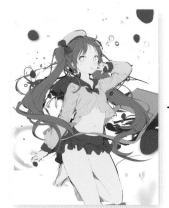 → 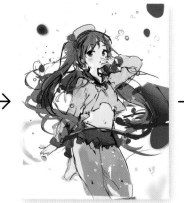 →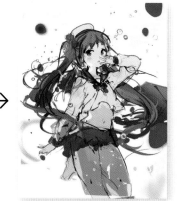

③ 마스킹 레이어를 정리함에 따라 일러 스트가 어떻게 보이는 지 알 수 있습니 다. 'colorrough' 레이어세트를 표시했 을 때입니다.

④ 'colorrough' 레이어세트 안에 있는 'mask' 레이어세트를 이동했습니다.

⑤ 'color' 레이어를 각 마스킹 레이어에 클리핑하고, 'acc' 레이어도 클리핑 했습 니다. 이후 채색할 때 필요 없는 레이어 를 안 보이게 하면, 위의 화상과 같은 상 태가 됩니다.

Chapter. 02

SAI로 채색하고, Photoshop으로 완성한다

ILLUSTRATION AND EXPLANATION BY ANMI

SAI로 채색하고, Photoshop으로 완성한다

먼저 채색 전에 마스킹 레이어로 컬러 러프를 클리핑하여 컬러 러프의 색을 반영합니다. 그 다음 채색에 들어갑니다. 이번 일러스트는 물 속에 캐릭터가 있다는 설정이므로, 물속에서 요동하는 그림자를 의식하면서 그려나갈 생각입니다. 마지막으로 깊이감을 내기 위해 포토샵에서 마무리합니다.

채색 준비

01 마스킹이 끝난 상태 그대로는 어수선하기 때문에, 'mask' 레이어 세트를 정리합니다. 'colorrough-copy' 레이어의 색을 아래 레이어에 맞게 칠하고, 깔끔하게 칠해졌으면 'colorrough-copy' 레이어 로부터 색을 뽑은 후 정리했습니다.
본래 컬러 러프는 마스킹 레이어와 합쳐버려도 문제 없습니다만, 지금까지는 해설을 위해 남겨두었습니다. 색상 대로 칠했다면 아래 레이어와 합쳐 버려도 문제 없습니다.

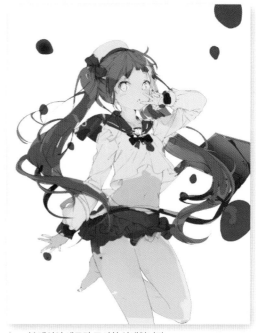

'mask' 레이어 세트만 표시한 상태입니다.

02 머리카락 부터 작업합니다. 컬러 러프 레이어에서 갈색 계열의 색을 '스포이드' 도구로 추출해서 머리카락에 칠해줍니다.

① 'hair' 레이어 위의 'colorrough-copy' 레이어로 이동합니다. 이 때 'mask' 레이어 세트의 다른 파트 레이어는 안보이게 해두었습니다.

② '스포이드(Color Picker)'
도구를 선택

③ '스포이드' 도구로 컬러러프의 머리카락 부분에서 채색에 적당한 색을 취합니다.

④ 직경이 큰 '에어브러시' 도구로 그리려고 합니다.

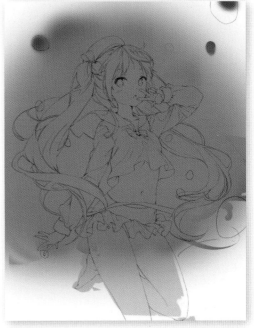

⑤ 'colorrough-copy' 레이어에 머리카락 색을 칠한 모습입니다. 클리핑을 잠시 해제합니다.

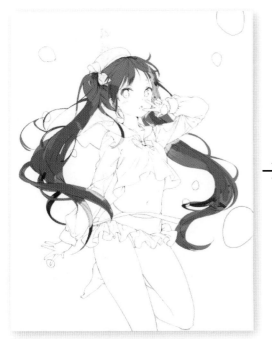

⑥ 작업 전, 다른 레이어를 안 보이게 한 상태입니다.

→

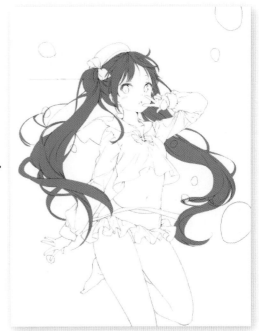

⑦ 작업 후 'colorrough-copy' 레이어가 클리핑 된 상태입니다.

 03 다음은 스커트와 세일러 칼라 등의 붉은
영역을 정리합니다.

 ① '스포이드(Color Picker)' 도구로 칼라 러프의 붉은
부분에서 색을 찍어냅니다.

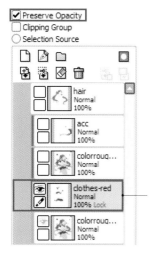

② 'acc' 레이어와 'color-
rough-copy' 레이어를
안보이게 하고, 'clothes-
red' 레이어를 선택해서,
'불투명도 보호(Preserve
Opacity)'에 체크합니다.

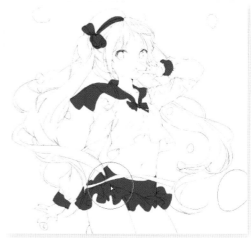

③ 커스텀 '펜' 도구를 큰 사이즈로 해서(넓게 칠할 수 있다면 다른 도
구도 상관없음) 스커트와 세일러 칼라, 소맷부리, 모자 장식 등을 칠
합니다. '불투명도보호'에 체크되어 있으면, 지금 색이 칠해지지
않은 부분이 보호되므로, 안심하고 칠할 수 있습니다. '불투명도
보호'의 체크를 해제하고, 왼손의 앞쪽에 있는 딸기는 일단 '지우
개' 도구로 칠을 삭제합니다.

 04 'clothes-red' 레이어에 클리핑하는
'acc' 레이어와 컬러 러프를 정리합니다.

 ③ '스포이드' 도구로 컬러 러프의 하얀 라인에서 색을
찍어보았습니다만, 생각보다 희었으므로 조금 더 핑크
느낌으로 조정해서, 커스텀 '펜' 도구로 그립니다.

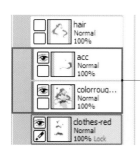

① 가방 끈은 깔끔하게
칠하는 데 무리 없으므로
'acc' 레이어를 선택 삭
제합니다. 세일러 칼라
의 하얀 라인은 'color-
rough-copy' 레이어에
그리기로 합니다.

 ④ '스포이드' 도구로 컬러 러프의 리본 부분에서 색을
찍어보았는데, 이번엔 너무 어두웠으므로 조금 밝은 파
랑으로 조정하고 '붓(Brush)' 도구로 그립니다.

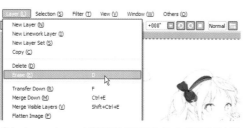

② 'colorrough-copy' 레이어로 이동해서, 'Ctrl+A'로 전체 선택
합니다. '레이어' 메뉴 → '레이어 삭제'를 선택하고, 그려진 것을
삭제합니다.

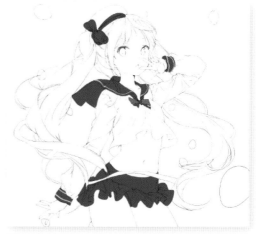

⑤ 'colorrough-copy' 레이어에, 세일러 칼라와 소맷부리의 하
얀 라인과 파란 리본을 다시 그려넣었습니다.

05
셔츠와 모자의 하얀 부분을 칠합니다.
이 작업은 컬러 러프 레이어에서 합니다.

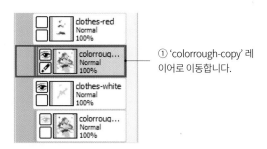

① 'colorrough-copy' 레이어로 이동합니다.

② '레이어' 메뉴 → '아래 레이어와 결합(Merge Down)'을 선택하고, 그리기에 들어갑니다. 클리핑된 레이어에 이 기능을 사용하면, 아래 레이어의 그려진 부분에 대해 클리핑된 채 레이어가 정리됩니다. (이후 이 부분 다시 확인)

 ③ '스포이드' 도구로 컬러 러프의 왼쪽 어깨 셔츠 부분에서 색을 찍어냅니다.

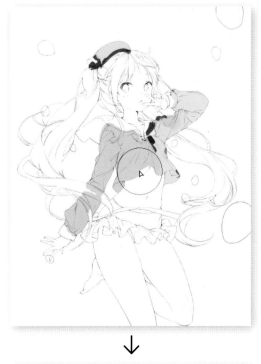

↓

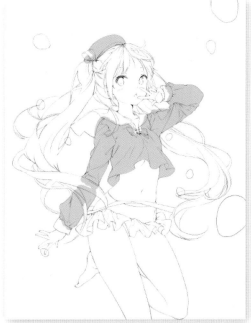

④ 'clothes-white' 레이어로 이동해서 '불투명도보호(Preserve Opacity)'에 체크하고, 방금 전과 같이 큰 사이즈의 커스텀 '펜' 도구로 셔츠와 모자 부분을 채색합니다. 다 칠했으면 '불투명도보호'의 체크를 해제합니다.

06 이제 피부 레이어를 작업합니다. 여기서는 머리카락 처럼 컬러 러프 레이어에 직접 피부색을 칠합니다.

 ① '스포이드' 도구로 컬러 러프의 피부색 부분에서 칠할 색을 찍어냅니다.

 ② 'skin' 레이어 위의 'colorrough-copy' 레이어로 이동해서, 큰 직경의 '에어브러시' 도구로 칠합니다.

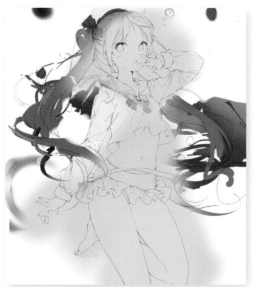

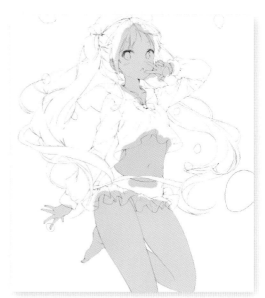

③ 'colorrough-copy' 레이어에 피부색을 칠합니다. 위는 클리핑을 일시적으로 해제한 상태입니다.

④ 클리핑을 다시 원상태로 돌렸습니다.

07 가방 레이어를 작업합니다. 여기서는 머리카락 처럼 컬러 러프 레이어에 직접 피부색을 칠합니다.

① 'bag' 레이어 세트 안의 'acc' 레이어로 이동합니다. '레이어' 메뉴 → '아래 레이어와 결합(Merge Down)'을 선택하고, 그리기를 시작합니다.

 ② '스포이드' 도구로 컬러 러프의 가방 부분에서 그릴 색을 찍어냅니다.

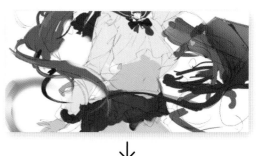

↓

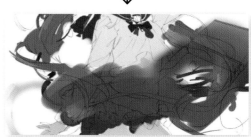

③ 'colorrough-copy' 레이어에 '붓' 도구로 가방 부분을 칠합니다. 클리핑을 일시적으로 해제한 상태입니다.

08 안보이게 했던 하이라이트나 공기방울, 배경 등도 다시 표시했습니다. 잠시 해제 했던 클리핑도 원래대로 했습니다. 컬러 러프 레이어가 이 정도로 작업되니 꽤 볼 만 해졌습니다.

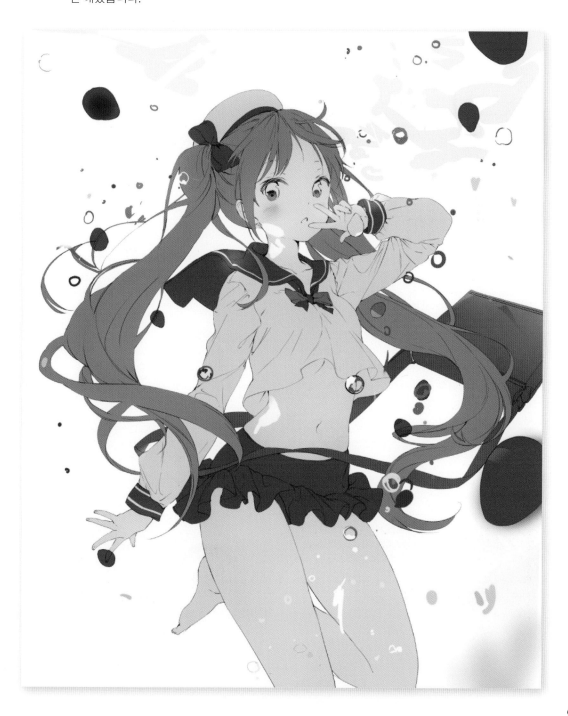

눈 부위 채색

01 먼저 눈동자 그리는 법의 기본적인 사항들을 설명합니다. 오른쪽 그림은 제가 그리는 눈동자를 알기쉽게 도해한 것입니다. 아이라인 아래, 붉은 점선으로 표시한 음영 부분은 눈꺼풀의 그림자 라는 느낌으로 그린 것입니다.

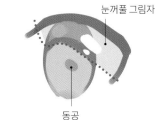

눈꺼풀 그림자

동공

02 그리는 도구는, '붓' 도구과 커스텀 '펜' 도구이며, 넓은 면적은 '붓' 도구, 좁고 날카로운 부분은 '펜' 도구로 그립니다. 여기서는 이번 일러스트에 맞춰서 갈색 계통 색을 사용합니다. 그리는 순서는 작업 때마다 조금씩 바뀔 수도 있습니다.

 ① '붓' 도구로 그립니다. Chapter 1에서 소개했던 혼색, 수분량, 색번짐 속성을 수정한 커스텀 도구입니다. 브러시 사이즈는 '4~6' 사이에서 적당히 바꿔가며 작업합니다.

 ② 커스텀 '펜' 도구를 씁니다. 역시 Chapter 1에서 소개했던 커스텀 도구입니다. 브러시 사이즈는 '4~6' 사이에서 적당히 바꿔가며 작업합니다.

 ③ '붓' 도구를 써서, 기본색으로 눈동자 안쪽을 전부 칠합니다.

 ④ '붓' 도구를 써서, 기본색보다 진한 색으로 명암을 표현합니다. 동공도 그립니다. 눈꺼풀 위쪽은 커스텀 '펜' 도구로 칠합니다.

⑤ '붓' 도구를 써서, 명암의 경계를 좀 더 어둡게 하고, 어두운 부분(눈꺼풀 그림자)의 채도를 낮춥니다. 동공도 더 뚜렷하게 칠해줍니다.

 경계선을 칠하는 색

 경계선과 동공을 칠하는 색

 눈꺼풀 그림자 영역을 칠하는 색

⑥ '붓' 도구를 써서, 눈꺼풀 그림자 영역에 갈색과 전혀 다른 색조를 조금 더해봐도 재미있습니다.

⑦ '붓' 도구를 써서 하이라이트를 강조했습니다.

⑧ 커스텀 '펜' 도구를 써서, 흰자위 안에도 눈꺼풀 그림자를 그려넣고 주변의 피부에도 음영을 줍니다.

 피부 음영 색

 연한 눈꺼풀 그림자색

 진한 눈꺼풀 그림자색

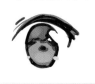

 ⑦ 눈꺼풀 위, 아이라인 부분의 색은, 한가지 색이 아니라 머리카락과 눈동자에서 여러색을 얻어서 겹쳐그렸습니다. 아이라인 가장자리는 커스텀 'Blur2' 도구로 약하게 효과를 주고, 양 눈썹 가장자리에는 더 어두운 색상을 써서 위로 올라가는 삐침을 만들어 줍니다.

03 눈동자를 그려갑니다. 눈동자는 'acc'레이어에 그리고 있으므로, 색도 여기서 '스포이드' 도구로 찍어서 그립니다.

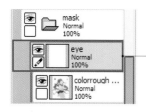

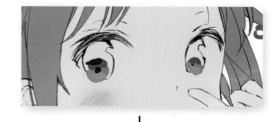

① 'mask' 레이어세트의 맨 위에 새 레이어를 만들고, 이름을 'eye'로 합니다.

 ② '붓' 도구 선택. 브러시사이즈는 '4~6' 정도로 조절합니다.

 ③ 기본색을 택해서 칠합니다.

↓

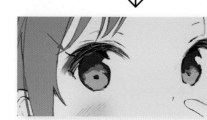

⑧ 눈동자에 명암과 경계선을 주고, 아이라인에 색조를 추가했습니다. 여기까지 그렸으면 'acc' 레이어에서 눈동자의 러프만 '선택펜' 도구 등으로 선택 후 잘라서 'mask' 레이어 세트에 속한 컬러 러프의 원래 'color' 레이어에 모아둡니다.

 ④ 기본색 보다 어두운 색을 골라, 명암을 구분하며 그립니다.

⑤ 명암의 경계선 색을 찍어서 그립니다.

 ⑥ 커스텀 '펜' 도구를 선택. 브러시사이즈는 '4~6' 정도에서 조절합니다.

04 경계선 부분에 그림자색을 더합니다. 이때, 눈동자에 비치는 하이라이트 외에 좀 다른 색을 첨가해봐도 좋습니다. 이번 일러스트는 적색이 메인 컬러이므로, 빨강을 더해봅니다.

 ④ '스포이드' 도구로 빨간 리본 색을 찍어서, 눈동자에 다른 색을 첨가합니다.

 ⑤ 흰색을 선택해서 'acc' 레이어에 하이라이트를 그려줍니다. 이렇게 하는 이유는 하이라이트가 선화 레이어보다 위에 오게 하고 싶기 때문입니다.

 ① '붓' 도구 선택. 브러시사이즈는 '4~6' 정도로 조절합니다.

 ② 명암의 경계선 색을 선택합니다.

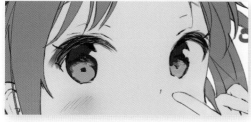

③ 눈동자에 명암의 경계선을 더 어두운 색으로 그려줍니다.

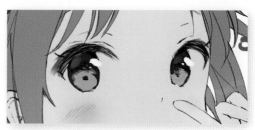

⑥ 서로 대비되는 빨강과 흰색 하이라이트를 그립니다.

 05 여기서 눈썹도 그려둡니다. 눈썹의 색은 머리카락 색에서 가져와서 간결하게 그려넣습니다.

Pen ① 커스텀 '펜' 도구를 선택하고, 브러시 사이즈는 '2~5' 정도로 바꿔가며 작업합니다.

 ② '스포이드' 도구로 머리카락 색을 따서 눈썹을 그리는 데 적용합니다.

③ 눈썹을 그렸습니다.

06 흰자위 부분도 그립니다. 이 때 피부용의 'skin' 레이어 위에 신규 레이어를 만들어서 그립니다. 그린 후 레이어의 불투명도를 낮춥니다. 이렇게 하는 것은 머리 뒤쪽에서 들어오는 역광을 고려하여 얼굴 밝은 부분의 명도를 내릴 필요가 있기 때문입니다.

 ③ '브러시' 선택

 ④ 브러시 사이즈는 '40'으로 하고 흰자위를 채색

 ⑤ 커스텀 'Blur 2' 도구 선택

 ⑥ 브러시 사이즈는 '25'로 하고, 흰자위와 피부의 경계선을 부드럽게 바려준다

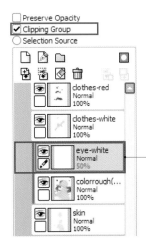

① 'skin' 레이어 위에 있는 'colorrough-copy' 레이어 위에 새 레이어를 만들어서 이름을 'eye-white'로 하고, '아래 레이어에서 클리핑(Clipping Group)'에 체크합니다. 여기에 흰자위 부분을 그리고, 불투명도를 50%로 낮춥니다.

 ② 브러시 색은 백색

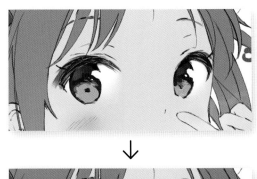

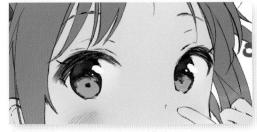

⑦ 흰자위를 그렸으면, 불투명도를 낮춘다.

07 흰자위 안에 눈꺼풀에서 내려오는 그림
자를 그립니다. 그린 후에는 레이어의 모
드를 '곱하기(Multiply)'로 변경하여 차분
한 느낌으로 합니다.

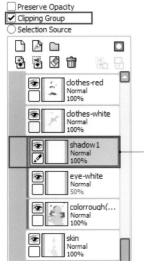

① 'eye-white' 레이어 위
에 새 레이어를 만들고 이
름을 'shadow1'으로 합
니다. 'Clipping Group'
에도 체크합니다.

 ② 커스텀 '펜' 툴
선택

③ 브러시 사이즈는 '5'

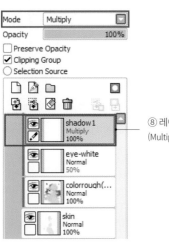

⑧ 레이어 모드를 '곱하기
(Multiply)'로 합니다

 ④ 조금 진한 회색을 선택

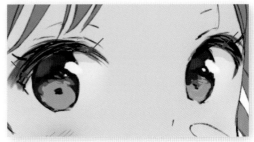

⑤ 눈꺼풀에서 떨어지는 그림자를 그립니다.

 ⑥ 밝은 회색을 선택

⑦ 눈꺼풀과 흰자위의 경계선 부분은, 조금 밝은 회색으로 덧칠
하면서 반사광 같은 표현을 더해줍니다.

⑨ 모드를 '곱하기(Multiply)'로 하면 아래 레이어에 색이 겹쳐져서
합성색이 되므로 피부와 흰자위의 색이 적절히 어울려져서 좋은
느낌이 됩니다.

08 볼에 홍조를 올려줍니다. 컬러 러프의 단계에서는 'acc' 레이어에 그리고 있었습니다만, 관련 레이어에 그리는 편이 좋으므로 'shadow1' 레이어에 그립니다. '에어브러시' 도구로 핑크색을 입히는 식으로 그립니다. 홍조가 없으면 캐릭터의 얼굴에 생기가 느껴지지 않기 때문에, 활달하거나 동적 이미지의 캐릭터를 그릴 때는 반드시 홍조를 묘사하곤 합니다.

 ① '지우개' 도구를 선택하고, 'acc' 레이어에 그렸던 홍조를 지워줍니다.

 ② '에어브러시' 도구를 선택

③ 브러시 사이즈는, '80'정도를 선택

 ④ 홍조 색을 선택합니다.

⑤ 홍조를 'acc' 레이어에서 삭제하고, 'shadow1' 레이어에 그려 넣습니다.

09 홍조 밑에 깔린 선화에 색을 입힙니다.

① 'sunhwa' 레이어 세트에 있는 'sunhwa' 레이어로 이동합니다.

 ② '붓' 도구를 선택

③ 브러시 사이즈는, '40'정도를 선택

 ④ '스포이드' 도구로 팔 부분에 그려진 공기방울에서 색을 따서, 홍조의 선화 색으로 삼습니다.

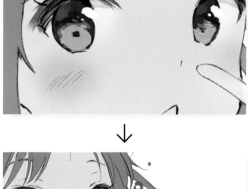

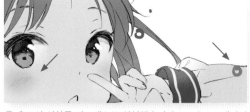

⑤ 홍조의 선화를 핑크색으로 입혀줬습니다. 'sunhwa' 레이어는, 원래 '불투명도 보호'에 체크했기에 선화 외의 부분은 색이 들어가지 않으므로, 홍조 부분 외의 다른 선화까지는 색을 넣지 않도록 합니다. 이때 사용한 색은 팔위에 올려져 있는 공기방울의 러프에서 땄습니다.

10 이렇게 눈동자 주변의 채색을 마쳤습니다.

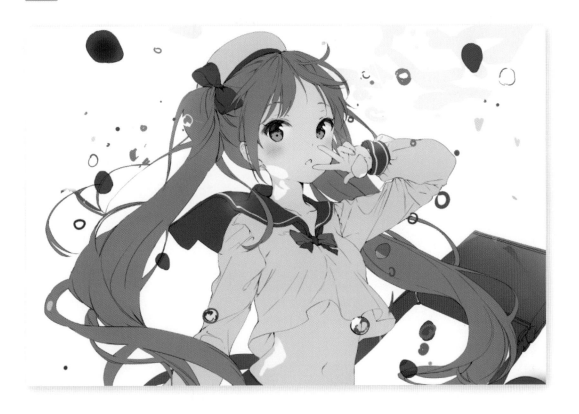

✎ TECHNIQUES

'스포이드' 도구에 대해서

'스포이드' 도구를 선택하면, 도구 패널에 '스포이드 대상(Syringe Source)'이라는 블록이 표시됩니다.

'표시 이미지(All Image)'가 기본값으로 되어 있고, 캔버스에 표시되어 있는 부분의 어디에서라도 색을 딸 수 있습니다. 색이 칠해져 있지 않은 부분을 클릭하면, 흰색이 설정됩니다. '스포이드 대상'을 '선택한 레이어(Working Layer)'로 하면 지금 선택되어 있는 레이어에서만 색을 따낼 수 있습니다.

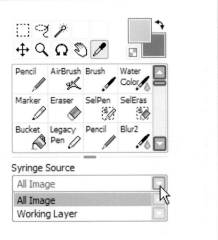

머리카락과 피부를 채색

01 이어서 앞머리와 얼굴, 배를 칠해갑니다. 우선 앞머리를 피부색과 어울리게 해야 합니다. 신규 레이어를 'hair' 레이어 위에 있는컬러 러프 레이어 위에 만듭니다.

'hair' 레이어 위에 있는 'colorrough-copy' 레이어 위에 신규 레이어를 만들고 이름을 'color1'로 하고, '아래 레이어에서 클리핑'에 체크합니다.

02 앞머리의 머리카락을 피부색과 어울리게 하기 위해, 피부색을 에어브서리로 가볍게 바릅니다. 이렇게 하면 피부색과 머리카락색의 경계가 자연스럽게 바려집니다.

 ① '에어브러시' 도구 선택

 ② 브러시 사이즈는 '250'정도로 조정

 ③ '스포이드' 도구로 얼굴 피부에서 색을 취합니다.

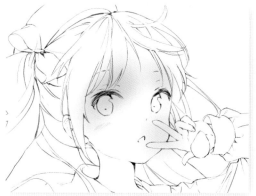

④ 앞머리의 마리카락 끝단이나 얼굴 주변의 머리카락에 얇게 덮이도록 피부색을 입혀줍니다. (위 그림은 일시적으로 클리핑을 해제한 모습입니다)

 →

⑤ 작업 전과 작업 후(클리핑도 다시 원상복구 한 상태) 비교

03 피부에 떨어지는 머리카락이나 옷의 그림자도 그려줍니다. 우선 얼굴의 그림자부터 그립니다.

⑤ 앞머리에서 떨어지는 그림자와 눈썹, 눈꺼풀의 그림자를 그려 넣습니다.

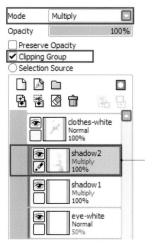

① 'shadow1' 레이어 위에 신규 레이어를 만들고 이름을 'shadow2'로 하고, '아래 레이어에서 클리핑'을 체크한 후, 합성 모드를 '곱하기'로 합니다.

 ⑥ 방금 선택한 핑크색보다 밝으면서 채도가 낮은 색을 선택합니다.

⑦ 머리카락과 그림자 사이를 칠해줍니다. 피부와 그림자의 경계 부분 색과, 피부와 머리카락 경계 부분의 색을 다르게 입혀주면, 더 풍부한 표현이 됩니다.

 ② '붓' 도구를 선택 ③ 브러시 사이즈는, '10'정도를 선택

 ④ 얼굴의 피부색 보다 조금 진하면서 채도가 낮은 핑크색을 선택합니다.

✏ **TECHNIQUES**

피부의 그림자 색을 정하는 방법

제 경우 피부의 그림자색은 밝은 빨강이나 핑크색에서 약간 채도를 내린 색 또는 명도를 조금 올리고 채도를 낮춘 색을 주로 사용합니다. 우선 컬러 휠의 색상환에서 빨강과 핑크 사이의 색을 선택하고 피부색을 칠한 후, 채도를 조금 내려서 그림자 색으로 삼습니다. 이번 처럼 합성모드에서 '곱하기(Multiply)'를 선택하고 있을 때, 피부색 위에 바르는 그림자색으로 빨강을 선택하여 칠하면 오렌지색 처럼 되고, 핑크를 선택하면 붉은빛이 들어간 핑크색 처럼 됩니다.

04 이어서, 같은 방식으로 레이어에 볼, 턱, 코, 얼굴에 떨어지는 손등의 그림자 등을 그려줍니다. 볼은 둥근 부분이므로 '에어브러시' 도구로 가볍게 터치해줍니다. 음영 표현이 강해지지 않도록 앞머리의 그림자를 넣었을 때 보다 연한 색을 사용합니다.

 ① '에어브러시' 도구를 선택하고, 브러시 사이즈는 '50 ～70'정도로 합니다.

 ② 얼굴의 음영을 처음 칠할 때는 핑크색 보다 연한 색을 선택하고, 볼과 턱, 손의 그림자를 그립니다.

Brush ③ '붓' 도구를 선택하고, 브러시 사이즈는 '15'를 선택하고, 귀와 얼굴을 가리는 손의 그림자를 작업합니다.

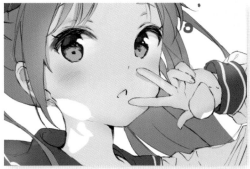

④ 볼과 턱, 입술, 손 등 쪽의 그림자는 '에어브러시' 도구로 , 귀와 그 주변, 손바닥, 손가락에서 얼굴로 떨어지는 그림자 등 더 또렷한 그림자는 '붓' 도구로 그렸습니다. (왼쪽 그림은 잠시 클리핑을 해제한 상태입니다)

05 다시 '붓' 도구를 사용하여, 손바닥과 손끝, 목의 음영을 그립니다. 목에 떨어지는 그림자는 앞머리의 그림자를 그릴 때 처럼 두 가지 색으로 그립니다.

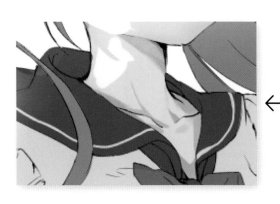

←

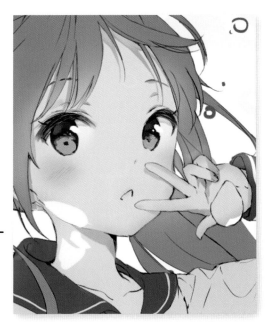

06 배의 음영을 그립니다. 배의 그림자도 같은 레이어에 그립니다. 세라복에서 배로 떨어지는 그림자는 '붓' 도구, 배의 굴곡을 드러내는 부드러운 그림자는 '에어브러시' 도구로 표현해줍니다. 배가 얼굴 처럼 전면과 측면에서 빛을 받고 있는 것은 아니므로, 배(지방과 근육) 자체의 음영을 강하게 표현할 필요는 없습니다. 에어브러시로 가볍게 그려줍니다.

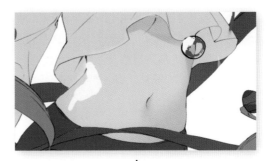

 ① 조금 진한 핑크색을 고릅니다.

 ② 이어서 '붓' 도구를 고르고, 브러시 사이즈는 '30~40'정도를 선택하고, 세일러복 상의에서 떨어지는 그림자를 작업합니다.

 ③ '에어브러시' 도구를 선택하고, 브러시 사이즈는 '100'정도로 한 후 배의 부드러운 음영을 작업합니다.

⑤ 배의 음영을 칠해줍니다. 배꼽을 중심으로 해서 배를 세로로 나눈다는 느낌으로 음영을 넣어주면 그림자의 형태를 잡기 쉽습니다.

 ④ ① 보다 연한 핑크색을 선택하고, 방금 사용한 '붓' 도구로 세일러복과 ①의 음영 사이 공간을 추가로 칠해줍니다.

07 음영이 잘 눈에 들어오지 않으면, 명도를 낮추고 콘트라스트를 올립니다. 그림자가 강해집니다. 그림자에서 진하게 하고 싶은 영역을 '올가미' 툴로 선택한 후 필터의 '밝기/콘스라스트'로 강도를 조정합니다.

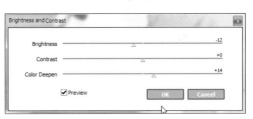

③ '명도/콘트라스트(Brightness and Contrast)' 패널이 열리면, 수치를 조정해서 그림자를 진하게 해줍니다.

① '올가미(Lasso)' 도구를 써서 그림자를 진하게 할 부분을 선택합니다.

② '필터(Filter)' 메뉴 → 'Brightness and Contrast'를 선택

④ '올가미' 도구로 둘러싸준 영역의 그림자가 진해졌습니다.

 08 '수묵화(ink paint)' 도구로 늑골의 그림자를 표현합니다. 이 도구는 포토샵의 '손가락 도구'처럼 레이어에 있는 색의 경계를 비벼주고, 형태를 바꿔줄 때 사용합니다.

 ① '에어브러시' 도구를 선택하고, 브러시 사이즈는 '80' 정도로 합니다.

 ② 연한 핑크색을 선택하고, 배꼽에서 위쪽으로 연하게 음영을 넣습니다.

 ③ '수묵화(ink paint)' 도구를 선택

④ 브러시의 '최소 크기(Min Size)'를 '0%', '브러시 모양 선택'을 '(simple circle)', '혼합(Blending)'을 '100'으로 설정합니다.

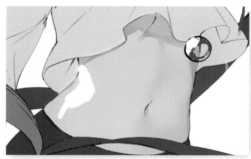

⑤ '수묵화' 도구로 세일러복 상의의 그림자를 비벼서 '에어브러시' 도구의 그림자와 연결해줍니다.

09 스커트에서 다리로 떨어지는 그림자도 배에 떨어지는 그림자처럼 '붓'와 '에어브러시' 도구를 사용해서 그렸습니다. 소맷부리에서 손으로 떨어지는 그림자도 같이 작업합니다.

 ① '붓' 도구를 선택하고, 브러시 사이즈는 '20'정도로 하여 스커트에서 떨어지는 그림자와 소매의 그림자를 작업합니다.

 ② '에어브러시' 도구를 선택하고, 브러시 사이즈는 '250'정도로 하고, 밝은 핑크색으로 허벅지 위쪽의 그림자를 그리고, 여기서 채도를 낮춘 색으로 왼쪽 허벅지 안쪽이나 무릎에서 장딴지로 이어지는 음영을 넣어줍니다.

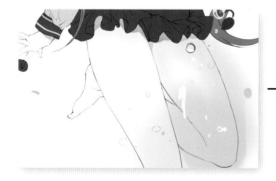 →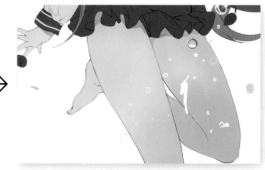

③ 필요하다면 얼마든지 곱하기 레이어를 추가해서 클리핑해도 좋습니다. 경우에 따라서는 'shadow3, 4' 식으로 그림자 레이어가 늘어나기도 합니다. (왼쪽 그림은 잠시 클리핑을 해제한 상태입니다.)

10 다리의 그림자는 원래 어두우므로, 러프 시점에서 만들어서 안보이게 해두었던 'shadow' 레이어를 이용해서 그림자를 추가합니다.

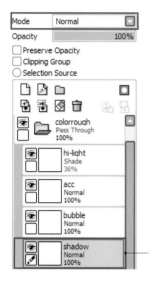

① 'shadow' 레이어의 비표시를 해제합니다. 모 드는 '곱하기'에서 '통상 (Normal)'로 변경합니다.

 ② '지우개' 도구로 비어져나온 부분을 지워줍니다.

 ③ '붓' 도구를 선택하고, 브러시 사이즈는 '100'정도로 합니다.

 ④ '스포이드' 도구로 그림자색을 따내고, 무릎 부분을 칠해줍니다.

 ⑤ '에어브러시' 도구를 선택하고, 브러시 사이즈는 '160'정도로 합니다.

 ⑥ '스포이드' 도구로 피부에서 그림자색을 얻은 후 오 금 부분도 작업해줍니다.

 ⑦ 여기서, 'shadow' 레이어의 모드를 '곱하기'로 되 돌려서 확인합니다. 그림자가 진한 느낌이므로 커스텀 'Blur2' 도구로 그림자를 연하게 해줍니다.

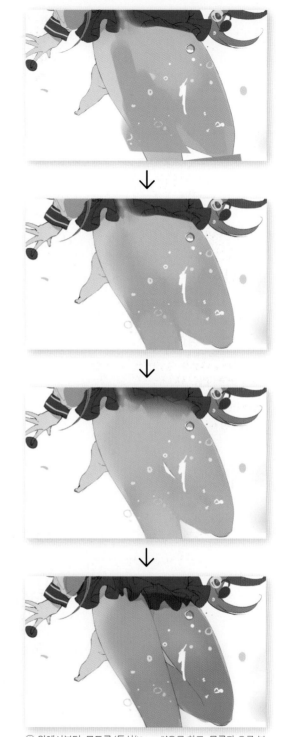

⑧ 위에서부터, 모드를 '통상(Normal)'으로 하고, 무릎과 오금 부분을 칠해주고, 삐져나온 부분을 지우고, 오금 부분의 피부색을 칠해주고, 모드를 '곱하기(Multiply)'로 되돌리고, 'Blur2' 도구로 바려준 모습입니다.

11 전체적으로 보면서, 같은 레이어에 머리카락의 음영을, 'skin' 레이어 위의 'shadow2' 레이어에 눈꺼풀의 음영을 조금 더 작업해주었습니다.

 ① 커스텀 '펜' 도구를 선택하고, 브러시 사이즈는 적당히 변경합니다.

 ② '스포이드' 도구로 머리카락의 그림자색을 취하고, 트윈테일 왼쪽 아랫부분이나, 리본 아랫부분 등에 그림자를 넣어줍니다.

 ③ 연한 피부색을 선택하고, 눈꺼풀의 음영을 작업합니다.

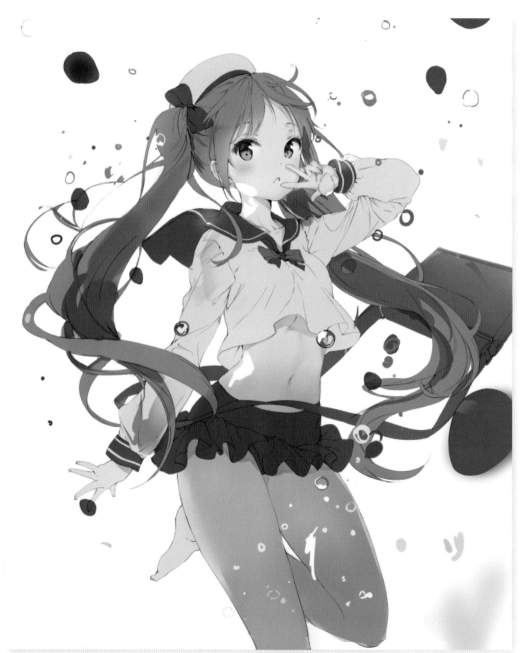

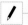

TECHNIQUES

명암을 넣는 방식에 대해서

광원(빛이 나오는 곳, 예를 들어 태양)으로부터 어떤 물체에 빛이 비치면, 빛이 비친 장소는 밝아집니다. 그 장소를 '명부'라고 하며, '명부'에서도 가장 밝은 부분이 '하이라이트' 입니다. 동시에 빛이 비치지 않은 장소는 어두워집니다. 여기가 그늘(陰) 또는 암부입니다.

바닥에는 '물체'의 '그림자'가 생겨납니다. 그런 한편으로 광원이 아닌 바닥에서 반사된 빛이 다시 물체를 비추기도 하는 데 이를 '반사광'이라고 합니다.

이러한 빛의 작용으로 '물체'에는 '명부'와 '암부'가 생깁니다. 당연한 말이지만, 이것이 채색을 하면서 명암을 넣을 때 가장 우선해서 염두에 두어야 할 사항입니다.

평소 제가 명암을 넣을 때 주의하는 점을 다음 몇 가지로 정리해봤습니다.

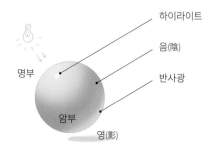

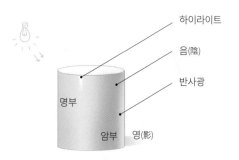

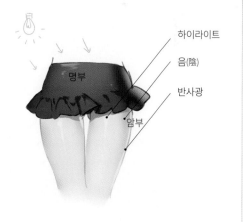

1. 명암을 넣을 때는 명부와 암부를 분별하는 작업부터 시작합니다. 그 다음에 하이라이트를 표현하고, 마지막으로 반사광을 설정합니다.

2. 피부나 허벅지 등 곡면에는 에어브러시를 적극적으로 활용해서 명암을 넣습니다.

3. 반사광에도 색이 있습니다. 물체와 주변 환경의 관계에 따라 반사광의 색이 바뀌기 때문입니다. 여러 가지 상황을 고려하면서 색을 바꿔보면 이것도 나름 재미있습니다.

4. 명부와 암부의 경계 표현에 신경씁니다. 경계 부분의 채도를 올려주면 좀 더 입체적인 표현을 할 수 있습니다. 마치 빛과 그림자가 싸우는 듯한 느낌도 주고, 물체와 빛의 관계성이 느껴지는 표현이 됩니다.

옷에 그림자와 하이라이트 넣기

01 세일러 셔츠에 하이라이트를 더해줍니다만, 셔츠 색이 어둡다고 느꼈으므로 색을 조정했습니다. 또 러프 시점에서 넣어준 얼굴의 하이라이트가 좀 과했으므로 '지우개' 도구로 삭제하고 어깨와 소맷부리만 다시 그립니다.

 ① 컬러 러프의 셔츠 부분에서 좀 연한 색을 '스포이드' 도구로 딴 후 'clothes-white' 레이어로 이동해서 '불투명도 보호'에 체크하고 나서 작업합니다. 도구는 넓게 칠할 수 있는 것이면 뭐든 상관없습니다.

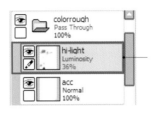

② 'hi-light' 레이어로 이동합니다.

 ③ '지우개' 도구로 삭제

 ④ '에어브러시' 도구로 채색

⑤ 합성 모드를 '통상(Normal)'으로 한 상태입니다.

⑥ 불필요한 부분의 하이라이트를 제거하고, 어깨와 소맷부리는 브러시 사이즈 '100' 정도로 다시 그렸습니다.

⑦ 합성 모드를 '발광(Luminosity)'으로 되돌린 상태입니다.

02 다시 하이라이트를 추가합니다. 다른 파트에서도 말했습니다만, 항상 역광 상태임을 염두에 두고 작업합니다. 빛이 떨어지는 어깨 부분에 '에어브러시' 도구로 밝은 색(노랑, 베이지 등)을 입혀서 더 밝게 해줍니다.

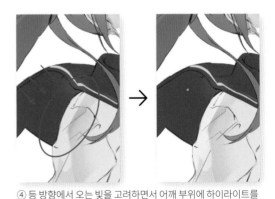

④ 등 방향에서 오는 빛을 고려하면서 어깨 부위에 하이라이트를 넣어줍니다.

 ① '에어브러시' 도구를 선택

 ② 브러시 사이즈는, '160'정도를 선택

 ③ 베이지계열의 색을 선택합니다.

03 셔츠에 그림자를 넣어줍니다. 셔츠가 그려진 레이어 위에 새로이 모드가 '곱하기'인 레이어를 만들고, 그림자가 진한 영역부터 작업합니다. '붓' 도구를 사용하여, 가슴의 그림자를 그려줍니다. 빨갛고 하얀 세일러 셔츠의 그림자이므로 낮은 채도의 베이지나, 낮은 채도의 빨강으로 넣어줍니다.

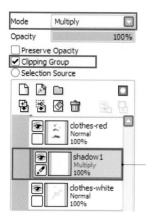

① 'clothes-white' 레이어 위에 신규 레이어를 만들고 이름을 'shadow1'로 하고, '아래 레이어에서 클리핑(Clipping Group))'에 체크하고, 합성 모드를 '곱하기'로 합니다.

 ② '붓' 도구를 선택하고, 브러시 사이즈는 적당히 조절합니다. ③ 빨강 계열의 색을 선택합니다.

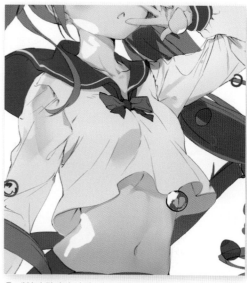

④ 세일러 칼라의 아래, 겨드랑이나 팔꿈치 접히는 부분 등에는 셔츠의 색을 바탕으로 조금 진한 색을 입혀주고, 낮은 채도의 빨강으로 가슴에 그림자를 넣어줍니다.

04 그림자에 차가운 색을 섞으면, 음영 경계와 색 차이가 생기고, 깊이감이 생깁니다. 앞머리의 그림자를 넣을 때와 같은 방식입니다(따뜻한 색 옆에 차가운 색을 배치하면 채도의 차이가 도드라짐). 색온도에 조금 변화를 줄 수 있습니다.

 ① 낮은 채도의 물색을 고릅니다.

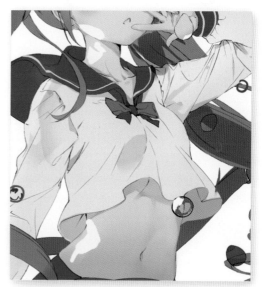

② '붓' 도구를 선택하고, 앞에서와 같은 방식으로 'shadow1' 레이어에 낮은 채도의 물색을 덧칠해 줍니다.

05 같은 레이어에 셔츠 및 다른 요소들의 그림자도 그립니다. 기본적으로는 '붓' 도구를 쓰고, 브러시 사이즈는 가늘게, 주름(선화의 라인)을 따라서, 셔츠 색을 바탕으로 베이지 계열 색과 방금 사용한 물색 계통 색 등으로 칠해나갑니다.

 ① 물색계열의 색을 선택하고 채색

 ② 베이지계열의 색을 선택하고 채색

 ③ 베이지계열의 색을 선택하고 채색

 ④ 베이지계열의 색을 선택하고 채색

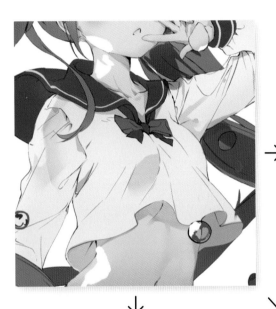

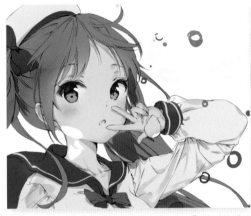

⑤ 팔꿈치 안쪽 처럼 음영이 진해지는 부분에는 ② 의 진한 베이지색, 그외의 주름에는 ③과 ④의 연한 베이지로 음영을 넣습니다. 또 모자의 리본의 매듭 부분에도 음영을 넣습니다.

⑥ 파란 리본 아래에는, ①의 진한 물색, 가슴 아래에는 방금 사용한 채도 낮은 물색으로 칠합니다. 그 외에는 ③과 ④정도의 조금 연한 베이지 색으로 그립니다.

⑦ 겨드랑이 밑이나 팔꿈치는 ①의 진한 물색, ②의 진한 베이지, 그외 주름에는 ③과 ④의 연한 베이지로 작업합니다.

06 어두운 부위라도 포인트가 될 듯한 장소라면 레이어의 '발광(Luminosity)' 모드를 활용하여 명도를 올려줍니다. 여기서는 캐릭터에 색기를 주고 싶었으므로 허벅지에서 가랑이에 걸치는 부분에 '에어브러시' 도구로 하이라이트를 주어서 더 밝게 했습니다. 실제로는 있을 수 없는 하이라이트지만, 밝은 곳에 시선이 가는 효과를 고려하여 주목해주었으면 하는 부분들을 이렇게 강조해줍니다.

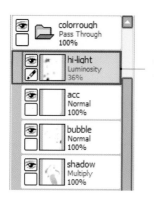

① 'hi-light' 레이어로 이동합니다.

 ② '에어브러시' 도구를 선택

 ③ 브러시 사이즈는, '450'정도를 선택

 ④ '스포이드' 도구로 피부에 음영을 넣을 색을 선택합니다.

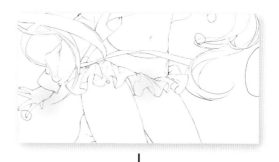

⑤ 가랑이에서 허벅지 사이 언저리에 하이라이트를 더해줍니다.
(위 그림은 일시적으로 모드를 'Normal'로 한 것입니다.)

07 'hi-light' 레이어에서 빛 표현이 과도하다고 느껴지면, 지우개 툴로 지우면서 정도를 조정합니다.

 ① '지우개' 도구를 선택

② 터치할 때 그 정도를 부드럽게 조절하고 싶다면 'Edge Shape' 메뉴에서 맨 왼쪽의 산모양 아이콘을 선택합니다. 그러면 아래에 보이는 브러시 사이즈 아이콘 표시도 부드러운 그라데이션 상태로 바뀝니다. '지우개' 도구에서도 같은 효과 설정이 가능합니다.

08 스커트나 세일러 칼라, 소맷부리 등 붉은 영역에도 음영을 넣습니다. 다만 지금의 색은 그림자를 넣기에는 좀 어둡다고 느꼈으므로 먼저 베이스의 붉은 색을 밝게 조정해줍니다.

① 'clothes-red' 레이어로 이동합니다.

② '필터' 메뉴 → '명도/콘트라스트(Brightness and Contrast)'를 선택하고, 패널이 열리면 '명도(Brightness)'의 수치를 올려줍니다.

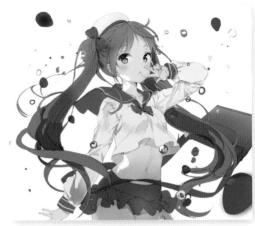

③ 옷의 빨간 부분을 적절히 밝게 해줍니다.

09 음영을 넣어갑니다. 모드가 '곱하기(Multiply)'인 신규 레이어를 만들고 작업합니다. 먼저 스커트 부터 설명합니다.

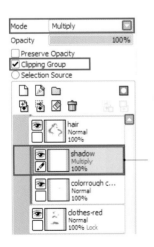

① 'clothes-red' 레이어 위에 있는 'color-rough-copy' 레이어 위에 신규 레이어를 만들고 이름을 'shadow1'로 하고, '아래 레이어에서 클리핑'에 체크하고, 합성 모드를 '곱하기'로 합니다.

② '붓' 도구를 선택

③ 브러시 사이즈는, '80'정도를 선택

④ 진한 음영을 넣을 색

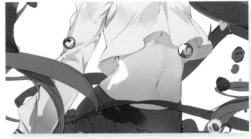

⑤ 먼저 진한 음영을 넣을 색을 골라서 시험삼아 칠해봅니다.

10 가장 어두워 보일 곳 부터 음영을 넣어갑니다. 세일러 컬러의 안쪽이나 스커트 정면 부분이 가장 어두우리라 예상할 수 있습니다.

 ① 먼저 시험용의 진한 음영색을 골라서 작업합니다.

 ② 조금 밝은 음영색으로 변경해서 작업합니다.

→

③ 이어서, '붓' 도구를 사용하여, 가장 어두울 듯한 부분에 음영을 넣어봅니다. 어두운 곳의 명도를 어느 정도 내려야 할지 애매합니다만, 대략 이 정도 색이면 괜찮을 듯 합니다. 대략 진한 음영색에서 → 밝은 음영색 순서로 작업합니다.

④ 그리고 빛이 들어오는 방향을 고려하여, 이쯤까지 그림자가 진다고 생각하는 부분까지 음영을 넣어줍니다.

11 빛이 들어올 방향을 생각하면서 프릴의 주름을 표현해갑니다. 허리 오른편과 좌우의 프릴, 소맷부리에도 음영을 넣습니다. 갈색과의 경계에는 그림자를 진하게 넣어서 빛이 들어오는 부분과의 대비를 강하게 합니다.

 ① 오른쪽 허리와 프릴 등에 넣을 진한 음영색입니다.

 ② 더 밝은 색을 써서 앞서와 같이 채색합니다.

 ③ 섬세하고 날카로운 그림자를 그리고 싶을 때는 커스텀 '펜' 도구로 그립니다. 브러시 사이즈는 적당히 변경합니다.

↓

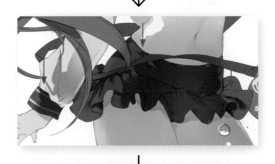

↓

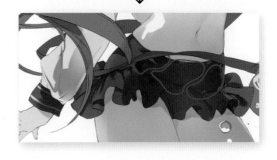

④ 계속해서 면적이 넓은 부분은 '붓' 도구로 칠해줍니다. 셔츠를 그릴 때 처럼, 프릴의 주름(선화)를 따라서 진한 그림자를 넣어줍니다. 허리의 좌우 스커트와 머리카락이 겹치는 부분은 진한 그림자를 넣어주고, 그 중간에는 조금 밝은 그림자를 넣어줍니다.

12 빛이 들어오는 표현을 강조하기 위해, '에어브러시' 도구를 이용하여 스커트의 빨강에 조금 밝은 색을 혼합해줍니다.

 ③ '에어브러시' 도구를 선택

 ④ 브러시 사이즈는, '200'정도를 선택

 ⑤ 조금 밝은 빨강을 선택합니다.

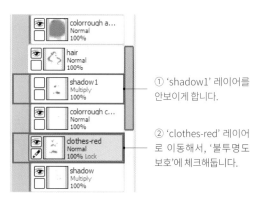

① 'shadow1' 레이어를 안보이게 합니다.

② 'clothes-red' 레이어로 이동해서, '불투명도 보호'에 체크해둡니다.

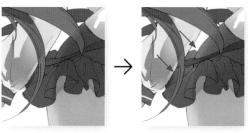

⑥ 허리 오른쪽 부분이 밝아지도록 '에어브러시' 도구로 작업합니다. 레이어 불투명도 보호는 작업 후 해제해 줍니다.

13 'shadow1' 레이어로 이동하여 다시 보이게 하고, 여기에 음영을 추가합니다. 일단 한 번 그림자를 넣고, 밝아져야 할 부분을 지우는 식으로 그림자 모양을 세세하게 잡아줍니다.

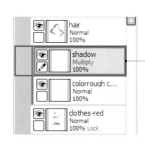

① 'shadow1' 레이어를 보이게합니다.

 ② 앞서 프릴의 주름 등에 적용한 진한 그림자색을 다시 사용합니다.

 ③ '붓' 도구 이용

 ④ '지우개'로 삭제

⑤ 이어서 프릴의 선화를 따라서 진한 그림자를 넣어줍니다. '붓' 도구를 쓰고, 브러시 사이즈는 적절히 변경합니다. 프릴의 튀어나온 부분 등 빛이 들어옴직한 부분은 '지우개' 툴로 다시 그림자를 지워줍니다.

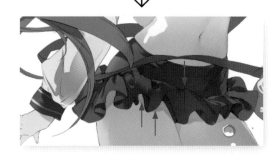

14 아직 스커트나 세일러 칼라의 빨강이 어둡다고 느꼈으므로, 필터의 '명도/콘트라스트(Brightness and Contrast)'에서 옷의 빨강색을 좀 더 밝게 조정해줍니다.

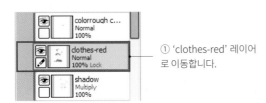

① 'clothes-red' 레이어로 이동합니다.

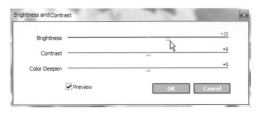

② '필터' 메뉴 → 'Brightness and Contrast'를 선택하고 표시된 패널에서 'Brightness' 수치를 올려줍니다.

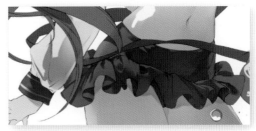

③ 옷의 빨강 부분이 좀 더 밝아졌습니다.

15 세일러 칼라에 음영을 넣는 방법을 설명합니다. 스커트와 음영색을 맞추고 싶었으므로 스커트 작업을 할 때 세일러 칼라 쪽의 작업도 같이 진행합니다. 먼저 진한 음영색부터 작업합니다.

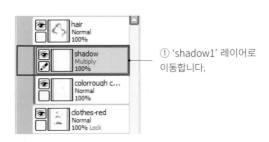

① 'shadow1' 레이어로 이동합니다.

② '붓' 도구를 선택하고, 브러시 사이즈는 적당히 변경합니다.

③ 이어서, 앞서 사용한 진한 음영색을 선택합니다.

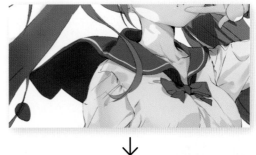

④ 세일러 칼라의 뒷편이나 목덜미, 머리카락의 그림자가 지는 부분에 진한 음영색을 넣어줍니다.

16 세일러 칼라 안쪽의 어두운 부분은, 단순히 어둡기만 한 영역이 아니므로 빛이 들어오는 부분도 표현해보면 재미있습니다. 수중의 부력으로 하늘거리고 있으므로, 아마 세일러복 상의의 흰 천에 반사된 빛이 세일러 칼라 안쪽 그림자에도 영향을 줄 것입니다. 이 점을 생각하면서 작업합니다.

 ① 앞서 사용한 그림자 색 보다 조금 더 진한 빨강을 사용하기로 합니다.

 ② '붓' 도구로 작업

 ③ '지우개' 도구로 삭제

 ⑤ 마찬가지로 '붓' 도구를 선택해서 핑크보다는 조금 진한 색으로 칼라 안쪽에 반사광을 넣어줍니다.

 ⑦ 조금 밝은 그림자색은 스커트의 밝은 그림자색과 같은 색으로 맞춰줍니다.

 ⑨ 눈동자에도 음영을 추가합니다. 'eye' 레이어로 이동해서 밝은 노랑으로 음영을 넣습니다.

 ⑩ 'acc' 레이어로 이동해서 하이라이트로 밝은 핑크를 조금씩 넣어줍니다.

 ⑪ 눈동자 하단에 밝은 노랑을 더해주고, 눈동자 아래쪽 경계선 부근에는 약간씩 핑크색으로 포인트를 줍니다.

④ 베이스에 칠한 진한 음영색보다도 더 진한 빨강을 선택하고, 브러시 사이즈를 적당히 조절해서 작업합니다. 세일러 칼라 뒤편은 '지우개' 도구로 그림자를 삭제해가면서 가장자리로 갈 수록 밝아지는 표현을 해줍니다.

⑥ 칼라의 안쪽에는 셔츠의 반사광을 묘사해줍니다. 골라둔 핑크색으로 작업합니다. 칼라의 바깥쪽에도 밝은 음영을 넣습니다. (아까 스커트의 음영을 넣을 때 'Brightness and Contrast'에서 전체 명도를 조절했으므로, 세일러 칼라도 전체적으로 밝아지고 있습니다)

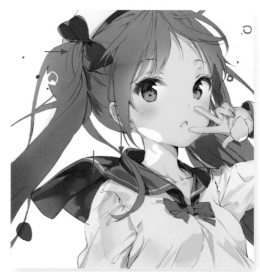

⑧ 세일러 칼라의 안쪽에 표현한 반사광을 '지우개' 도구로 주의 깊게 삭제해갑니다. 마찬가지로 등쪽에도 반사광을 넣어서 칼라의 바깥쪽에도 밝은 음영을 줍니다. 리본과 모자의 빨강에도 마찬가지로 음영을 넣습니다.

17 다시 'Brightness and Contrast'에서 밝기를 조정했습니다. 이것으로 세일러 칼라의 주름이나 너울거림 등의 입체감을 표현할 수 있습니다.

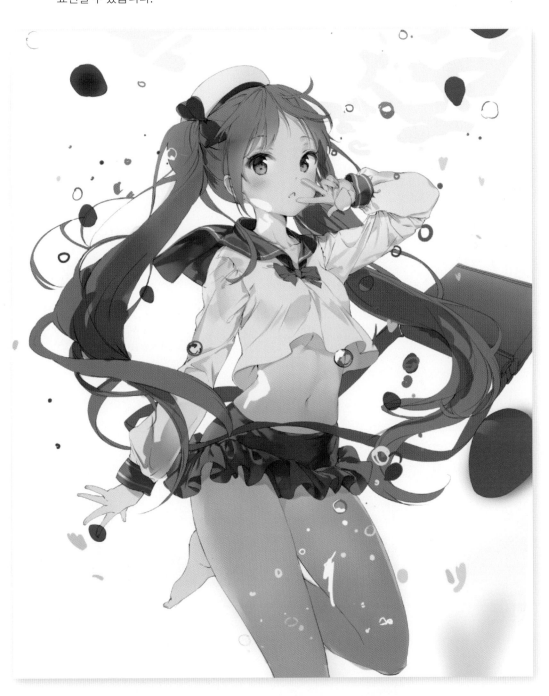

머리카락에 음영과 하이라이트 넣기

01 머리카락에도 음영을 넣어줍니다. 다리에 음영을 넣을 때 사용했던 'shadow' 레이어에 머리카락의 음영을 그렸었으므로 그것을 사용합니다. '올가미' 도구로 머리카락 음영 영역을 잘라서 사용합니다.

① 'shadow' 레이어로 이동합니다.

② '올가미' 도구를 선택합니다.

④ 'hair' 레이어 위에 있는 'color1' 레이어를 선택하고 'Ctrl+V'로 붙인 다음 이름을 'shadow1'로 하고, '아래 레이어에서 클리핑'에 체크합니다. 그리고 합성 모드를 '곱하기'로 합니다.

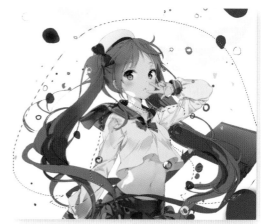

③ 머리카락 그림자의 러프를 둘러싸서 선택하고, 'Ctrl+X'로 잘라냅니다.

02 'shadow1' 레이어에 머리카락의 음영을 넣어갑니다. 우선 앞머리의 그림자 작업부터 합니다.

 Brush ① '붓' 도구를 선택

 ② 앞서의 그림자색을 선택

 Pen ③ 커스텀 '펜' 도구를 선택

 ④ 어두운 그림자색으로 정수리 쪽의 세세한 선을 그립니다.

 Eraser ⑤ '지우개' 도구로 삭제

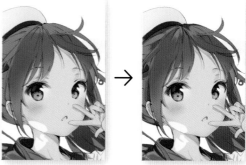

⑥ '붓' 도구로 큰 면적을, 밝은 그림자색으로 대강 칠합니다. 머릿결을 더 세밀한 선으로 표현하고 싶을 때는 커스텀 '펜' 도구로 진한 그림자색을 따서 그려넣고, 밝은 부분은 다시 지우개 툴로 지워가며 밝게 해줍니다.

03 앞 머리에 그림자를 더 넣기 전에, 머리카락 전체의 밝기가 좀 부족한 듯 하므로, 레이어 위치를 정리하면서 밝기도 조정합니다.

① 'colorrough-copy' 레이어로 이동해서 '레이어' 메뉴 → '아래 레이어와 결합'을 선택해서 'hair' 레이어와 결합합니다.

② 'color1' 레이어를 'shadow1' 레이어 위로 옮깁니다.

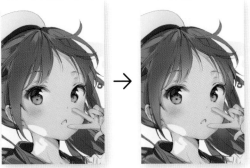

③ 앞머리와 피부가 어울도록 'color1' 레이어를 'shadow1' 레이어 위에 배치해서 전체적으로 더 밝게 만들어줍니다.

04 같은 도구를 사용하여, 앞머리에 음영을 넣어갑니다. 스커트 처럼, 큼직하게 음영을 넣고나서, '지우개' 툴로 지우면서 세세한 그림자 형태를 만들어갑니다. 대강 → 상세의 순서로 머리카락의 음영작업을 합니다. 앞머리에 음영을 다 넣었으면, 'Brightness and Contrast'에서 색감을 조정합니다.

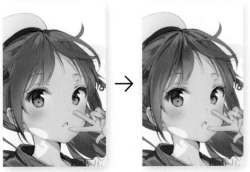

① 'shadow1' 레이어에 '지우개' 도구로 대강 그림자를 넣은 후 다시 지워가면서 머리카락의 결을 살립니다. 머릿결을 따라서 진한 그림자색이 그려집니다.

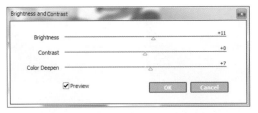

② 'hair' 레이어로 이동해서 '필터' 메뉴 → 'Brightness and Contrast'를 선택하고 패널이 표시되면 'Brightness'와 '색농도 (Color Deepen)'의 수치를 올려줍니다.

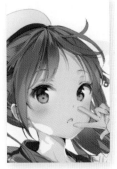

③ 머리카락 색이 조금 밝아졌습니다.

05 같은 도구를 사용하여, 'shadow1' 레이어에서 좌우의 포니테일에 음영을 넣어 갑니다. 그리는 방법 역시 대강→상세의 순서로 같습니다. 그림자 색은 앞머리 때보다 더 어두운 색으로 합니다.

 ① 밝은 그림자색을 선택하고 작업합니다.

 ② 어두운 그림자색을 선택하고 작업합니다.

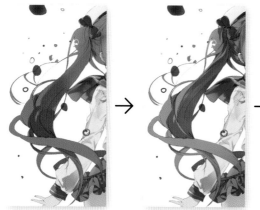 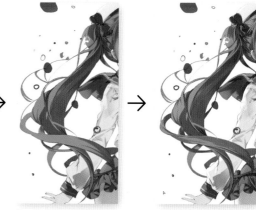

③ 'shadow1' 레이어를 만들었을 때의 상태에, 그림자 색을 머릿결이 선명히 보이도록 추가 작업해줍니다. 먼저 밝은 그림자색을 대강 칠하고, 진한 그림자색으로 머리카락과 배경의 경계선 쪽을 칠해줍니다. 리본 부근은 어두우므로, 처음부터 진한 그림자색으로 작업해줍니다.

④ 몸의 정면 쪽을 향한 머리카락 끝단과 몸 안쪽을 향하는 부분은 진한 그림자색으로, 몸의 바깥쪽을 향한 부분은 밝은 그림자색으로 그려줍니다.

06 머리카락이 크게 휘어지는 부분은 빛을 받아서 밝아진 상태를 표현하고 싶으므로, 'hi-light' 레이어에 '에어브러시' 도구를 써서 노랑에 가까운 색으로 작업해줍니다.

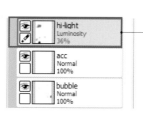

① 'hi-light' 레이어로 이동합니다.

 ② '에어브러시' 도구를 선택

 ③ 브러시 사이즈는, '400'정도를 선택

 ④ 노랑 계열 색을 선택합니다.

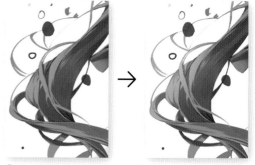

⑤ 머리카락에 하이라이트를 더해줍니다.

07 'shadow1' 레이어로 돌아가서, 왼쪽의 머리칼에도 음영을 넣어줍니다. 그림자 색에는 오른쪽과 마찬가지로 갈색 계통의 색을 쓰는데, 이번에는 파랑 계통의 색도 사용해봅니다.

① 'shadow1' 레이어로 이동합니다.

 ② '붓' 도구로 브러시 사이즈는 적절히 변경하여 명암과 음영을 넣어줍니다.

 ④ 파랑 계열의 색을 선택합니다.

 ⑥ '지우개' 도구로 삭제

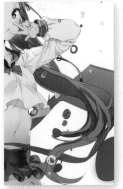

③ 음영을 대강 넣어줍니다.

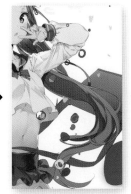

⑤ 겨드랑이 아래를 기점으로 파랑을 넣어줍니다.

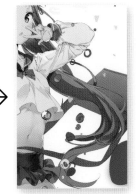

⑦ 이어서 그림자를 추가하고, 빛이 들어오는 부분은 다시 지워줍니다.

08 머리카락의 음영을 거의 다 넣었으면, 머리카락과 피부에 하이라이트를 추가합니다. 원래 피부의 하이라이트는 'acc' 레이어에 그렸었는데, 거기서 하이라이트만 잘라내서(Ctrl+X), 새 레이어를 만듭니다. 피부의 반사광과 볼의 하이라이트를 넣어주면, 입체감이 생기고 피부의 매끈한 느낌도 표현할 수 있습니다.

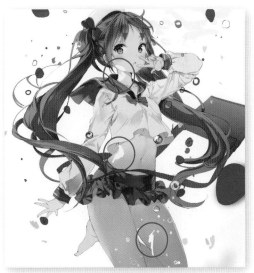

② 'hi-light' 레이어로 이동해서, 'Ctrl+V'로 피부의 하이라이트를 추가해줍니다. 새로 만들어진 레이어 이름은 'lig'로 합니다.

① 'acc' 레이어로 이동해서 '선택펜' 도구로 하이라이트를 선택하고, 'Ctrl+X'로 잘라냅니다. 눈동자의 핑크와 흰색의 하이라이트도 이 레이어에 그려져 있음을 잊지 말고 같이 선택합니다.

09 'lig' 레이어에 하이라이트를 넣어줍니다. 볼과 얼굴의 라인, 배, 배꼽 등도 그려줍니다.

 ① 커스텀 '펜' 도구 선택

 ② 하이라이트 색을 선택합니다.

 ③ '지우개' 도구로 삭제

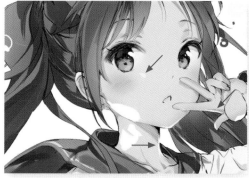

④ 귀 위쪽, 턱, 목과 손가락, 손 등에 브러시 사이즈를 조절해가며 더 분명하게 하이라이트를 넣어줍니다. 뺨 위의 하이라이트는 일단 그리고 나서 '지우개' 도구로 지워가며 낮추어 줍니다.

10 얼굴에 하이라이트를 넣었으면, 전체적으로 다시 살펴봅니다. 더 입체감이 있었으면 좋겠다는 느낌이 들었으므로, 조금 진한 그림자를 추가합니다.

① 'shadow' 레이어 위에 신규 레이어를 만들고 이름을 'shadow+'로 하고, 합성 모드를 '곱하기'로 합니다.

 ② 커스텀 '펜' 도구를 선택

 ③ 브러시 사이즈는, '5'정도를 선택

 ④ 피부에 떨어지는 그림자 색을 고릅니다.

⑤ 피부에 진한 음영을 넣습니다.

 'lig' 레이어로 돌아가서, 머리카락과 모자, 이마에 하이라이트를 넣어줍니다.

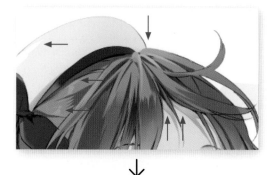

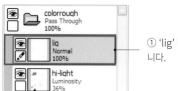

① 'lig' 레이어로 이동합니다.

 ② '붓' 도구를 선택 ③ 브러시 사이즈는, '10'정도를 선택

 ④ 앞머리의 뿌리쪽에 넣을 하이라이트의 칼라입니다.

 ⑤ 리본 옆의 머릿결을 따라서 들어갈 하이라이트 컬러입니다.

 ⑥ 모자의 하이라이트 컬러입니다.

 ⑦ 이마의 하이라이트 컬러입니다.

 ⑧ '지우개' 도구로 삭제

⑨ 앞머리의 뿌리 쪽에 머릿결을 드러내는 하이라이트, 모자와 이마의 하이라이트를 넣어줍니다. 앞머리와 밑뿌리는 일단 대강 그림자색을 넣고, '지우개' 도구로 모양을 잡아가며 그립니다.

 원래 그림에서 피부에 빛이 직접 닿는 부분의 곡면과 부드러운 부분은 커스텀 'Blur2' 도구로 정돈해주면서 하이라이트를 표현합니다.

 ① 커스텀 'Blur2' 도구를 선택

 ② 브러시 사이즈는, '20'정도를 선택

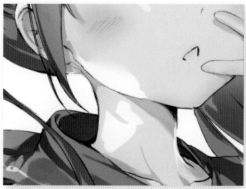

③ 볼 아래의 하이라이트를 부분적으로 바려줍니다. 턱에 들어오는 하이라이트는 지나치게 강한 것 같아서 일단 '지우개' 툴로 삭제하고, 나중에 전체적으로 보면서 그려줍니다.

 ④ '붓' 도구를 선택

 ⑤ 밝은 핑크색을 선택합니다.

 ⑦ 브러시 사이즈는, '20'정도를 선택

 ⑧ '스포이드' 도구로 허리의 하이라이트색을 따내서
이용합니다.

 ⑨ '지우개' 도구로 지워가면서 모양 다듬기

 ⑪ 커스텀 'Blur2' 도구를 선택

 ⑫ 브러시 사이즈는, '60'정도를 선택

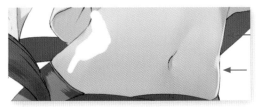

⑥ 브러시 사이즈는 '6∼8'정도로 하고 배 왼쪽의 하이라이트를
넣어줍니다.

↓

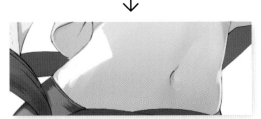

⑩ 하이라이트의 형태를 다듬습니다.

↓

⑬ 커스텀 'Blur2' 도구로 일부를 흐려주면서, 허리의 하이라이트
를 수정합니다.

<table>
<tr><td>13</td><td>복근과 골반 등의 음영을 묘사하고, 조금 더 강조해서 표현해줍니다. 여기까지 피부용 레이어가 많아졌으므로, 정리해줍니다.</td></tr>
</table>

② 'shadow2' 레이어로
이동합니다.

① 'colorrough-copy' 레
이어로 이동해서 '레이어'
메뉴 → '아래 레이어와
결합'를 선택하여, 'skin'
레이어로 합쳐줍니다.

 ③ '붓' 도구를 선택하고, 브러시 사이즈는 '14∼20'사
이에서 적당히 변경합니다.

 ④ 진한 피부색을 선택하고, 셔츠 아래에 떨어지는
음영을 넣어줍니다.

 ⑤ '에어브러시' 도구를 선택하고, 브러시 사이즈는
'25∼30'사이에서 적당히 변경합니다.

 ⑥ 핑크 계열의 색을 선택하고, 그림자를 더해줍니다.

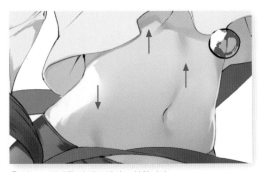

⑦ 피부 그림자를 더 강조해서 표현합니다.

14 허벅지와 발에도 하이라이트를 넣어주어야 합니다만, 이 영역의 면적이 넓으므로 'skin' 레이어에 새 레이어를 클리핑하고 작업합니다.

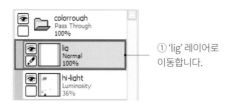

① 'lig' 레이어로 이동합니다.

 ② '붓' 도구를 선택

 ③ 브러시 사이즈는, '20'정도를 선택

 ④ 흰색으로, 오른쪽 허벅지에 선을 긋듯이 하이라이트 작업을 하게 됩니다.

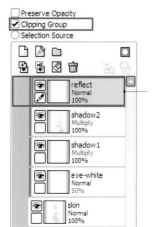

⑧ 'shadow2' 레이어 위에 신규 레이어를 만들고 이름을 'reflect'로 하고, '아래 레이어에서 클리핑'에 체크합니다.

 ⑨ '붓' 도구를 선택

 ⑩ 브러시 사이즈는, '100'정도를 선택

 ⑪ '스포이드' 도구로 허리의 하이라이트 색을 따서 이용합니다.

 ⑫ 브러시 사이즈는, '25'정도를 선택

 ⑬ 파랑을 선택하고, 작업합니다.

 ⑤ 커스텀 'Blur2' 도구를 선택

 ⑥ 브러시 사이즈는, '30'정도를 선택하고 바려줍니다.

⑦ 오른쪽 허벅지의 선을 따라서 하이라이트를 넣어줍니다.

 ⑭ 커스텀 'Blur2' 도구를 선택

 ⑮ 브러시 사이즈는, '40'정도로 하여 필요한 부분을 바려줍니다.

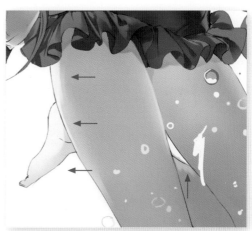

⑯ 오른쪽 허벅지의 뒷부분과 왼발의 하이라이트를 '붓' 도구로 작업해주고, 커스텀 'Blur2' 도구로 바려줍니다. 또 장단지 뒷부분의 어두운 영역에는 회색으로 그림자를 더해줍니다.

 하얀 셔츠에도 하이라이트를 넣어줍니다. 흰색 '붓' 도구를 사용하여, 어깨, 가슴 등에 떨어지는 빛을 표현해줍니다.

 ② '붓' 도구를 선택하고, 브러시 사이즈는 '40~100'사이에서 적당히 변경합니다.

③ 흰색을 선택하고, 작업합니다.

① 'clothes-white' 레이어 위에 신규 레이어를 만들고 이름을 'reflect'로 하고, '아래 레이어에서 클리핑'에 체크합니다.

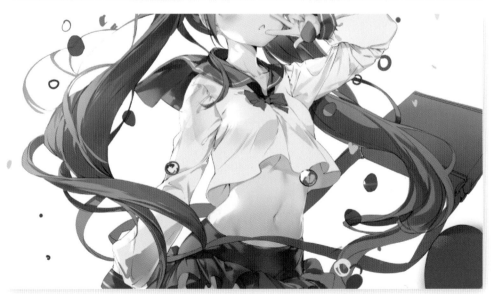

④ 왼쪽 어깨와 오른쪽 가슴, 오른팔 등에 하이라이트를 넣어줍니다. (위 그림은 알아보기 쉽도록 배경을 회색으로 칠해준 후, 일시적으로 클리핑을 해제한 상태입니다)

레이어 정렬 순서에 대해서

여기서는 딸기를 예로 들어서 제가 만드는 마스킹 레이어와 컬러 러프 레이어, 그 위에 클리핑으로 추가해 나가는 그림자나 반사광 레이어 들의 정렬과 역할에 대해 설명합니다. 레이어의 상하관계를 고려하면서 여러가지 속성의 레이어(Normal, Luminosity, Overlay, Multiply 등)를 겹쳐나갈 수 있습니다. 하이라이트는 곱하기(Multiply) 레이어의 영향을 받지 않아야 하므로 가장 위에 올려서 클리핑합니다. 레이어 자체의 효과와 레이어 배열에 따른 부수적 효과를 모두 이용해서 이미지를 만드는 것이 중요합니다.

다음은 완성 일러스트의 레이어 정렬 순서입니다. 각각 레이어의 원래 그림과 완성 일러스트 상태를 좌우로 나누어서 표시하고 있습니다.

이번 예시의
완성 일러스트 입니다.

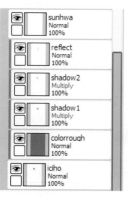

완성한 후
레이어들의 배열 상태

레이어별 이미지　일러스트에 반영

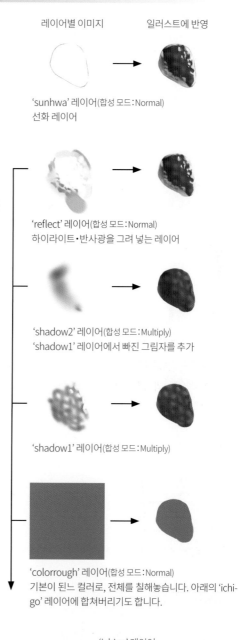

'sunhwa' 레이어(합성 모드：Normal)
선화 레이어

'reflect' 레이어(합성 모드：Normal)
하이라이트・반사광을 그려 넣는 레이어

'shadow2' 레이어(합성 모드：Multiply)
'shadow1' 레이어에서 빠진 그림자를 추가

'shadow1' 레이어(합성 모드：Multiply)

'colorrough' 레이어(합성 모드：Normal)
기본이 되는 컬러로, 전체를 칠해놓습니다. 아래의 'ichigo' 레이어에 합쳐버리기도 합니다.

'ichigo' 레이어
(합성 모드: Normal)
선화에 맞춰 마스킹한 레이어. 어디까지나 영역을 지정용 레이어이므로 색은 무엇을 칠하든 상관없습니다.

입 주변 묘사와 선화에 강약을 주기

01 입을 묘사해줍니다. 입은 'eye' 레이어에 그립니다. 하이라이트도 마찬가지로 작업해줍니다.

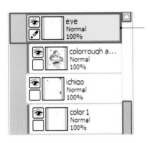

① 'eye' 레이어로 이동합니다.

 ② '붓' 도구를 선택

 ③ 브러시 사이즈는, '10'정도를 선택

 ④ 입을 그릴 색을 선택

⑤ 입 안쪽을 칠해줍니다.

02 입의 선화에 색을 입힙니다. 볼 선화에 사용했던 색을 다시 사용하여 작업 후, 선화 레이어의 '불투명도 보호'에 체크해둡니다.

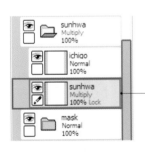

① 'sunhwa' 레이어로 이동해서 '불투명도 보호'에 체크합니다.

 ② '에어브러시' 도구를 선택

 ③ 브러시 사이즈는, '30'정도를 선택

 ④ 색을 고르고, 입의 윗부분 선화를 작업합니다.

 ⑤ 커스텀 'Blur2' 도구를 선택

 ⑥ 브러시 사이즈는, '16'정도를 선택

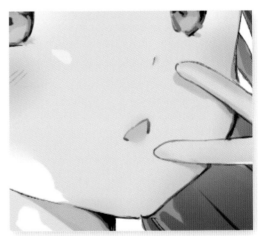

⑦ 입의 선화에 '에어브러시' 도구로 색을 입힌 후, 'eye' 레이어로 돌아가서, 입의 하단 부분(선화가 끊긴 부분)을 커스텀 'Blur2' 도구로 조금씩 발려줍니다.

03 여기서 선에 강약을 줍니다. 얼굴 주위에 입체감을 주기위한 작업을 했을 때 만든 'shadow+' 레이어를 사용해서 이 작업을 합니다.

① 'shadow+' 레이어로 이동합니다.

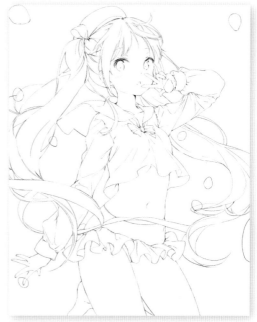

② 선화 레이어만 표시해봤습니다.

04 '펜' 도구를 사용해서, 기존 선화 레이어에 다 표현하지 못했던 선의 강약을 넣어줍니다. 색은 주로 암갈색을 사용합니다. 강조하고 싶은 부분, 음영이 진한 부분, 일러스트를 보는 사람에게 더 가까운 선이 더 굵어지도록 수정합니다.

 ① 커스텀 '펜' 도구를 선택하고, 브러시 사이즈는 적당히 변경합니다.

 ② 갈색 계열의 색으로 턱 등 피부 윤곽을 드러내는 선들을 수정해줍니다.

 ③ 갈색 계열의 색으로 배의 양옆이나 허벅지의 선을 수정해줍니다.

 ④ 회색 계열의 색으로 셔츠의 선들을 수정합니다.

 ⑤ 회색 계열의 색으로 셔츠와 머리카락의 선을 수정합니다.

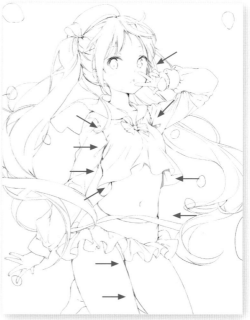

⑥ 주로 피부 쪽의 선화에 강조를 줄 때는 갈색 계열 색으로, 셔츠와 머리카락의 선화에 강조를 줄 때는 회색 계열의 색으로 그립니다. 다만 셔츠에는 나중에 투명감을 줄 예정이므로, 셔츠의 선화 중 일부는 브라운 계열의 색으로 강약을 주었습니다.

세일러 셔츠에 음영과 투명감을 주기

01 셔츠에 피부가 비치게 해서 투명감을 강조해줍니다. 신규 레이어를 셔츠 레이어 위에 만들고, 클리핑합니다.

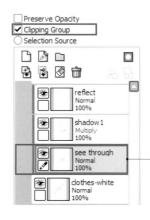

① 'clothes-white' 레이어 위에 신규 레이어를 만들고 이름을 'see through'로 하고, '아래 레이어에서 클리핑'에 체크합니다.

02 '에어브러시' 도구로 셔츠에 피부색이 비치는 부분을 그려줍니다. 이렇게 하면 옷이 반투명해진 듯한 인상이 됩니다. 본래는 옷감이 피부에 밀착되어 있을 때 가장 잘 비쳐보이지만, 속옷이 비쳐보이게 할 것은 아니므로, 그런 원칙에 구애받지 않고 투명감을 드러내고 싶은 부분 위주로 살색을 입혀줍니다. 또 왼손 앞에 떠 있는 딸기에도 작업해줍니다.

 ① '에어브러시' 도구를 선택하고, 브러시 사이즈는 '50~75'사이에서 적당히 변경합니다.

 ② '스포이드' 도구로 피부색을 선택하고 작업합니다.

 ③ '붓' 도구를 선택하고, 브러시 사이즈는 '25~30'사이에서 적당히 변경합니다.

 ④ 'clothes-red' 레이어로 이동해서 '스포이드' 도구로 딸기 색을 선택하고 딸기를 그립니다.

 ⑤ 'clothes-red' 레이어 위의 'shadow1' 레이어로 이동해서 '스포이드' 도구로 진한 빨강을 선택하고 딸기와 모자의 리본에 음영을 넣습니다.

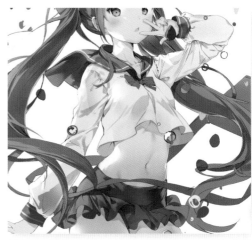

⑥ 우선 'see through' 레이어에서 피부가 비치는 부분을 작업합니다. 이 때 'clothes-white' 레이어에 클리핑되어 있는 'shadow1' 레이어를 참고하면서 셔츠에 음영을 넣어갑니다. 그리고 레이어를 바꿔서 딸기에도 색을 넣습니다.

⑦ 딸기의 음영을 넣은 'shadow1' 레이어에서 리본의 음영도 작업합니다. 앞에서 처럼, 일단 '붓' 도구로 칠을 해주고, 커스텀 'Blur2' 도구로 바려주고, '지우개' 도구로 모양을 잡아줍니다.

 03 피부색이 드러나는 부분에도 아주 밝은 부분, 명암이 생기는 부분, 투명도가 다른 부분이 있으므로 이점을 고려하여 작업합니다.

 ⑤ 백색으로 셔츠 양 끝단을 수정합니다.

 Eraser ① 'see through' 레이어로 이동해서, '지우개' 도구로 셔츠 옷자락 등에 칠이 과도한 부분이 있으면 다시 정리해줍니다.

 Brush ② '붓' 도구를 선택하고, 브러시 사이즈는 적당히 변경합니다.

③ '스포이드' 도구로 조금 진한 피부색을 잡아서 음영을 넣습니다.

 ④ '스포이드' 도구로 좀 더 진한 피부색을 잡아서 음영을 넣습니다.

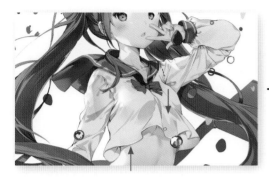 →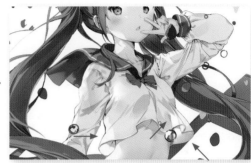

⑥ 부분적으로 투명감을 내기 위해 '붓' 도구를 사용합니다. 왼쪽 가슴 아랫 부분에 피부색의 음영을 넣어서 균일한 색이 되지 않도록 합니다. 셔츠 양 끝단은 흰색으로 하여 셔츠가 몸통에서 떠 있다는 느낌을 냈습니다만, 가방이 비치는 영역은 회색으로 남겨둡니다.

04 다 그렸으면 레이어에서 피부색의 채도를 조금 떨어뜨립니다. 피부가 옷감에 가려지는 것도 일단은 '그림자'가 지는 것이므로, 채도가 낮아야 자연스럽습니다.

 ① '올가미' 도구를 선택합니다.

③ '필터' 메뉴 → '색상/채도(Hue & Saturation)'로 들어가서 패널이 열리면 채도(Saturation)의 값을 조정하여 채도를 낮추어 줍니다.

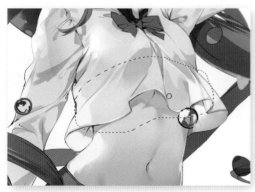

② 가슴 아랫부분을 올가미 도구로 둘러싸 선택합니다.

05 셔츠 음영의 색감도 '색상/채도(Hue & Saturation)'필터를 사용하여 조정해줍니다.

① 'shadow1' 레이어로 이동합니다.

② '필터' 메뉴 → '색상/채도(Hue & Saturation)'를 선택하고 패널이 열리면 색상(Hue)의 수치를 조정해줍니다.

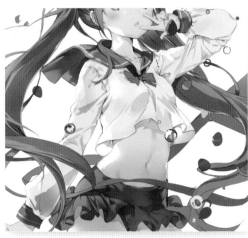

③ 색상을 조정해주자, 셔츠 음영의 색감이 달라졌습니다.

06 셔츠 오른쪽 소매의 음영을 좀 더 작업해줍니다.

① '붓' 도구를 선택하고, 브러시 사이즈는 '10~16'정도로 적당히 변경합니다.

② '스포이드' 도구로 셔츠의 연한 그림자색을 따내어 오른쪽 소매를 작업합니다.

③ '스포이드' 도구로 셔츠의 진한 그림자색을 따내어 오른쪽 소매를 작업합니다.

④ 커스텀 'Blur2' 도구를 선택

⑤ 브러시 사이즈는, '20'정도를 선택

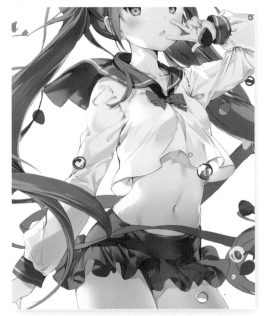

⑥ 오른쪽 소매의 윗부분의 음영은 일단 기존에 일부 그려진 부분을 '지우개' 도구로 삭제해줍니다. 지금까지 음영을 묘사해온 방법대로 다시 작업해줍니다.

07 셔츠자락 너머로 비쳐보이는 피부와 가방 끈 등의 표현을 더 작업해줍니다.

① 'see through' 레이어로 이동합니다.

 ② '지우개' 도구를 선택하고, 오른쪽 소매와 리본 주위의 피부색을 조금 지워줍니다.

 ③ '붓' 도구를 선택하고, 브러시 사이즈는 '14~40'정도로 적당히 변경합니다.

 ④ '스포이드' 도구로 피부의 그림자색을 따내어 오른쪽 어깨, 소매, 왼쪽 어깨 등에 작업해줍니다.

 ⑤ '스포이드' 도구로 가방의 색을 따내고 채도를 조금 낮춘 다음, 셔츠에 비쳐보이는 부분을 칠해줍니다.

 ⑥ 흰색으로 바꿔서, 왼쪽 가슴의 라인이 더 분명해지도록 수정해줍니다.

 ⑦ 커스텀 'Blur2' 도구를 선택

 ⑧ 브러시 사이즈는, '20' 정도를 선택하고 피부색을 부드럽게 발라줍니다.

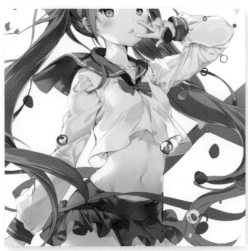

⑨ 셔츠 너머로 비쳐보이는 피부와 가방끈 부분을 작업합니다. 피부색이 선명하게 비치는 부분과 흐릿하게 비치는 부분이 어울리면 더 입체적인 느낌을 낼 수 있습니다.

08 대략 작업했으면 셔츠의 음영을 그려넣었던 'shadow1' 레이어로 돌아와서, 가슴 아래쪽의 음영 위치와 형태를 조정합니다.

 ① '올가미' 도구를 선택합니다.

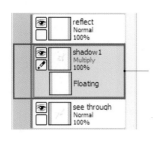 ④ 선택 범위가 표시되는 동안은 작업하는 레이어 아래쪽에 플로팅 레이어가 표시됩니다. 위치와 형태 조정이 끝나면 'Ctrl+D'로 선택을 해제합니다.

② 가슴 아래의 큰 음영을 둘러싸 선택합니다.

③ 선택 범위를 드래그해서 조금 위로 옮깁니다.

09 부드러운 체형에 맞도록 '지우개' 도구로 그림자 형태를 손봐줍니다.

① '지우개' 도구를 선택합니다.

② 가슴 형태를 내기 위해 가슴 그림자의 윗 부분을 지워줍니다.

10 여기까지 머리카락이나 옷의 음영, 투명감 등을 표현했습니다. 그 외에 몸의 음영, 머리카락 안쪽, 볼의 하이라이트, 오른쪽 트윈테일 끝단 조절 등 전체적으로 수정을 해줬습니다.

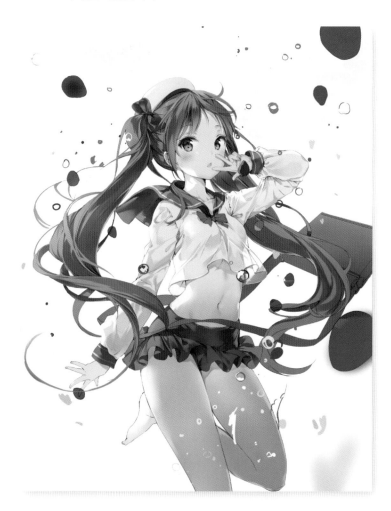

세세하게 수정하고 빛 표현을 수정

01 셔츠의 오른쪽 어깨 부분 형태를 수정합니다. 선화 레이어와 셔츠의 마스킹 레이어만 손대면 됩니다.

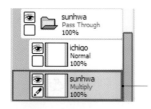

① 'sunhwa' 레이어로 이동해서 '불투명도 보호'에 체크합니다.

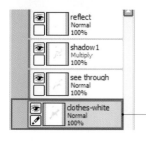

⑦ 'clothes-white' 레이어로 이동, 새로 그린 선화에서 비어져 나온 부분이 있으면 지워줍니다.

 ② '지우개' 도구를 선택하고, 오른쪽 어깨에서 수정하고 싶은 부분의 선화를 삭제해줍니다.

 ③ '연필' 도구 선택　 ④ 브러시 사이즈는, '5'정도를 선택

 ⑤ 검정을 선택하고, 선화를 수정합니다.

 ⑥ '지우개' 도구를 선택

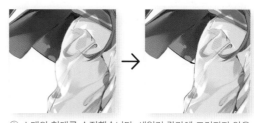

⑧ 소매의 형태를 수정했습니다. 세일러 칼라에 그려지지 않은 부분이 발견되었으므로 같이 작업해줍니다.

02 선화에 좀 더 강약을 줍니다. 'shadow+' 레이어에 만족할 때까지 추가로 손을 봐줍니다.

 ② 커스텀 '펜' 도구를 선택하고, 브러시 사이즈는 적당히 변경합니다.

① 'shadow+' 레이어로 이동합니다.

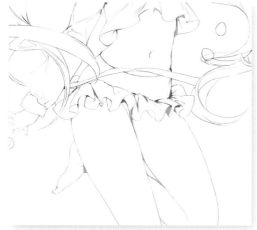

③ 주로 스커트 주변과 다리 쪽을 손봅니다. 선화 레이어와 'shadow+' 레이어만 표시했습니다.

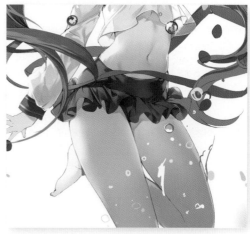

④ 전체를 표시한 상태입니다.

03 뒤에서 들어오는 빛의 표현을 강화합니다. 'skin' 레이어에 클리핑 된 'reflect' 레이어에 밝은 노랑 하이라이트를 넣어 줍니다.

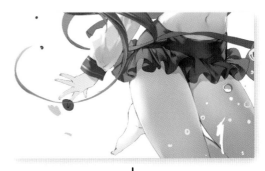

① 'reflect' 레이어로 이동합니다.

 ② '붓' 도구를 선택

 ③ 브러시 사이즈는, '30'정도를 선택

 ④ '스포이드' 도구로 오른쪽 다리의 하이라이트 색을 선택합니다.

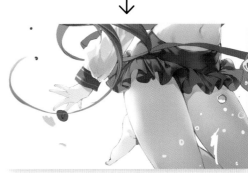

⑤ 오른손의 손바닥쪽에 하이라이트를 넣어줍니다. 또 스커드 양 끝단에도 같은 색으로 하이라이트를 넣습니다. 이때 'clothes-red' 레이어에 클리핑된 레이어의 맨 위에 새로이 'reflect' 레이어를 만들고 클리핑한 후 거기서 작업합니다.

04 신규 레이어를 만들고 합성 모드를 'Lu-minosity'로 하고 '에어브러시' 도구로 머리카락이나 어깨에 한 층 더 빛을 넣어 줍니다.

 ② '에어브러시' 도구를 선택하고, 브러시 사이즈는 '120~250'사이에서 적당히 변경합니다.

 ③ 회색을 선택하고, 오른쪽 머리카락에 하이라이트를 넣어줍니다.

 ④ 갈색 계열의 색을 골라서, 볼에서 목을 걸쳐 오른쪽 어깨, 허리 조금 윗부분 등에 하이라이트를 넣어줍니다.

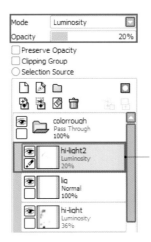

① 신규 레이어를 만들고 이름을 'hi-light2'로 하고, 합성 모드를 'Lumi-nosity'로 하고, 불투명도를 '20%'로 합니다.

⑤ 이렇게 하이라이트를 넣습니다. (위의 그림은 일시적으로 불투명도 '20%'인 채, 합성 모드를 'Normal'으로 한 것입니다.)

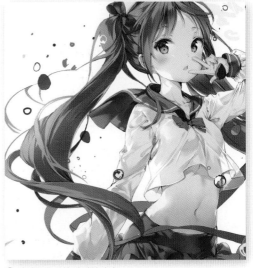

⑥ 전체를 표시한 상태입니다.

05 뒤에서 들어오는 빛이 오른쪽 어깨 앞쪽까지 비치고 있으므로, 가슴에도 약하나마 빛이 들어오는 표현을 해줍니다.

① 'lig' 레이어로 이동합니다.

 ② '붓' 도구를 선택

 ③ 브러시 사이즈는, '30'정도를 선택

 ④ '스포이드' 도구로 목에 들어갈 하이라이트 색을 선택하고, 오른쪽 가슴에 약하게 빛이 들어오는 모습을 표현해줍니다.

⑤ 'clothes-white' 레이어 위에 있는 'reflect' 레이어로 이동합니다.

 ⑥ 브러시 사이즈는 '8~20'사이에서 적절히 변경하여 '스포이드' 도구로 셔츠의 바탕색보다 조금 밝은 회색을 선택하고, 왼쪽 가슴 윗부분에 약하게 빛이 들어오는 모습을 표현해줍니다.

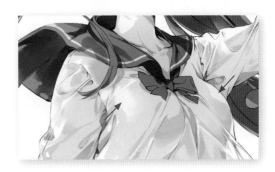

06 모자에도 그림자를 추가하고, 리본과 세일러 칼라에도 뒤에서 들어오는 빛을 하이라이트로 표현해줍니다.

① 'clothes-white' 레이어 위에 있는 'shadow1' 레이어로 이동합니다.

 ② '붓' 도구를 선택 ③ 브러시 사이즈는, '30'정도를 선택

 ④ '스포이드' 도구로 머리카락에서 밝은 색을 얻은 다음 모자의 음영을 넣습니다.

 ⑤ 브러시 사이즈는, '9'정도를 선택

 ⑥ '스포이드' 도구로 셔츠 그림자에서 밝은 물색을 따내고, 모자의 음영을 넣습니다.

 ⑦ 커스텀 'Blur2' 도구로 조금 발라줍니다. 브러시 사이즈는 적당히 변경합니다.

⑧ 'clothes-red' 레이어 위에 있는 'color-rough-copy' 레이어로 이동합니다.

 ⑨ 브러시 사이즈는, '16'정도를 선택

 ⑩ 진한 파랑으로, 모자 아래쪽 테두리 부근에 음영을 넣어줍니다.

 ⑪ 브러시 사이즈는, '5'정도를 선택

 ⑫ 흰색으로 세일러 칼라에 가는 선을 하나 더 넣었습니다.

⑬ 'clothes-red' 레이어 위에 있는 'reflect' 레이어로 이동합니다.

 ⑭ 진한 핑크색으로 리본의 가장자리에 하이라이트를 넣어줍니다. 브러시 사이즈는 '5~7'사이에서 적당히 변경합니다.

 ⑮ 브러시 사이즈는, '16'정도를 선택

 ⑯ 연한 핑크색으로 세일러 칼라의 가장자리에 하이라이트를 넣어줍니다.

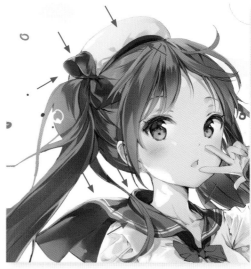

⑰ 모자의 음영, 리본과 세일러 칼라의 하이라이트 등도 작업합니다.

07 눈동자 주위에도 조금 더 수정해주면서
입체감을 줍니다.

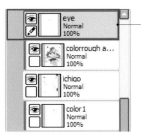

① 'eye' 레이어로 이동

② '붓' 도구를 선택

③ 브러시 사이즈는,
'10'정도를 선택

④ 바탕색 보다 조금 밝은 노랑으로 눈동에
덧칠해줍니다.

⑤ 낮은 채도의 빨강으로 눈동자에 덧칠해줍니다.

⑥ 조금 더 어두운 빨강으로 눈동자에 한 번 더
덧칠해줍니다.

⑦ 'lig' 레이어로 이동해
서 '불투명도 보호'에 체
크합니다.

⑧ 밝은 노랑으로 양쪽 눈동자 아래쪽에 하이라이트를
넣어서 핑크에서 노랑으로 수정해줍니다. 작업이 끝나
면 레이어의 '불투명도 보호'에 체크합니다.

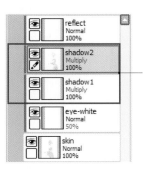

⑨ 'skin' 레이어 위에 있
는 'shadow2' 레이어에
는 눈꺼풀 위쪽의 음영을,
'shadow1' 레이어에는
코 위쪽의 음영을 묘사해
줍니다.

⑩ '스포이드' 도구로 눈 주변에서 진한 그림자색을 얻
은 후 눈꺼풀 위의 그림자를 정돈해줍니다.

⑪ '에어브러시' 도구
를 선택

⑫ 브러시 사이즈는,
'20'정도를 선택

⑬ '스포이드' 도구로 눈 주변에서 연한 그림자색을 얻
은 후 코 위쪽에 살짝 놓는 다는 느낌으로 음영을 넣어
줍니다.

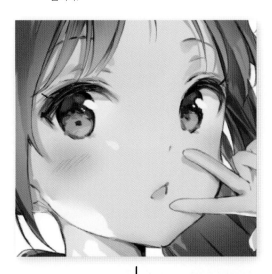

↓

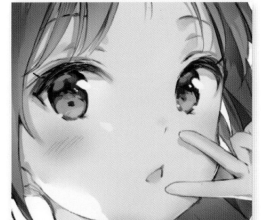

⑭ 낮은 채도의 색을 눈동자에 덧칠해주면, 투명감이 더해지면서
수중 분위기도 생겨납니다.

일러스트 전체를 보며 조정

01 여기서 부터는 전체적으로 보면서 수정
해줍니다. 일단 얼굴 주변에도 좀 더 공기
방울이 있었으면 좋겠다 싶으므로 추가
해줍니다. 이 시점에서는 대략 공기방울
모양만 잡아줍니다.

① 'bubble' 레이어로 이
동합니다.

 ② '붓' 도구를 선택하고, 브러시 사이즈는 '5~7'사이에
서 적당히 변경합니다.

 ③ 진한 파랑을 선택합니다.

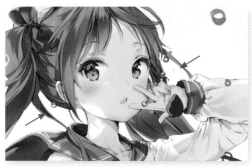

④ 아쉬워 보이는 곳에 공기 방울을 추가해 줍니다.

02 다리에 물의 반사광을 넣어줍니다. 오른
쪽 그림 같은 상황을 가정하여 다리에도
물의 반사광이 올라오는 것을 표현하고
싶었기 때문입니다.

 ④ '스포이드' 도구로 무릎 부근에서 진한 그림자색을 얻
은 후 반사광을 그려줍니다.

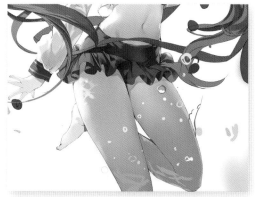

⑤ 물의 반사광을 그립니다. 이때 별도로 'lig2' 레이어를 만들고
작업해도 좋습니다.

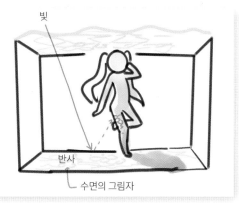

① 그림 같은 상황을 가정하여, 다리에 반사광을 넣어주기로 했
습니다.

② 'lig' 레이어로 이동합
니다.

 ③ 방금 전 처럼 '붓' 도구를 선택하고, 오른쪽 허벅지 위
쪽에서 '스포이드' 도구로 하이라이트 색을 얻은 후 반사
광을 넣어줍니다.

03 볼 아래쪽에 들어간 하이라이트 형태도
약간 바꿔줍니다.

Eraser
① '지우개' 도구를 선택합니다.

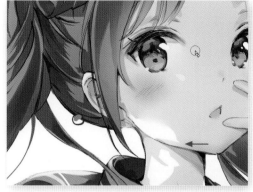

② 볼 아래의 하이라이트를 턱선을 따라서 일부 제거해줍니다.

04 머리카락을 갈색 계열로 했으므로, 가방
색은 조금 바꾸는 편이 전체적으로 좋을
지도 모른다는 생각을 했습니다. 'Hue &
Saturation' 필터를 사용합니다.

② '필터' 메뉴 → '색상/채도(Hue & Saturation)'에서 수치를 위와
같이 조정하여 색상과 채도를 변경해줍니다.

① 'bag' 레이어 세트에
있는 'colorrough-copy'
레이어로 이동합니다.

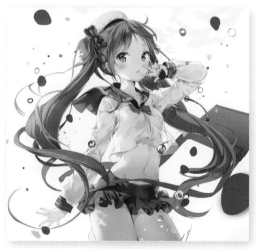

→

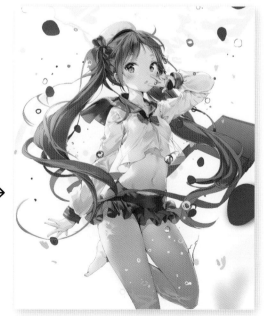

③ 색상과 채도를 변경하여 갈색에서 청회색 쪽으로 가방 색을
바꾸어 봤습니다.

05 세일러복의 색을 조정합니다. 캔버스 전체적으로 붉은 기가 있고, 눈부신 느낌도 있으므로 'clothes-red' 레이어의 채도를 떨어뜨립니다.

② '필터' 메뉴 → '색상/채도(Hue & Saturation)'에서 수치를 조정하여 채도를 낮춥니다.

① 'clothes-red' 레이어로 이동합니다.

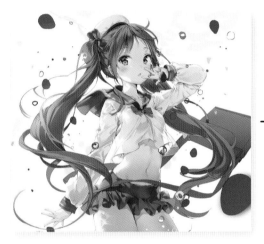 →

③ 채도를 낮추어서 차분한 빨강으로 조정했습니다.

06 붉은 부분의 채도를 떨어뜨린 대신 역광은 좀 더 강하게 해주고 싶습니다.

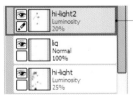

① 'hi-light2' 레이어로 이동합니다.

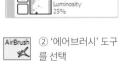 ② '에어브러시' 도구를 선택

③ 브러시 사이즈는, '250'정도를 선택

 ④ '스포이드' 도구로 리본에서 빨강을 선택합니다.

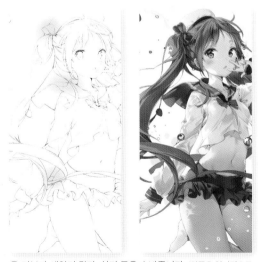

⑤ 리본과 세일러 칼라, 허리 등을 손봐줍니다. (왼쪽은 일시적으로 불투명도를 '20%', 합성 모드를 'Normal'로 한 것입니다.)

공기방울 표현

01 'bubble' 레이어에 있는 공기방울(기포)을 제대로 그립니다. 부족해보이는 곳에는 공기방울을 추가해갑니다.

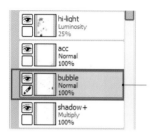

① 'bubble' 레이어로 이동합니다.

 ② '붓' 도구를 선택하고, 브러시 사이즈는 '9~12'사이에서 적당히 변경합니다.

 ③ 공기방울을 그릴 영역의 배경색보다 조금 밝은 색을 설정하여 바탕색을 그립니다.

 ④ '스포이드' 도구로 공기방울이 있는 영역에서 진한 색을 취하여 음영을 넣어줍니다.

02 공기방울 너머의 세일러복에서 반사광이 올라온다고 보고, 공기방울에도 붉은 빛 반사광을 넣어줍니다.

 ① 커스텀 '펜' 도구를 선택하고, 브러시 사이즈는 '3~5'사이에서 적당히 변경합니다.

 ② '스포이드'로 세일러 칼라에서 색을 찍어냅니다.

 ③ 커스텀 'Blur2' 도구를 선택하고, 브러시 사이즈는 '5'정도로 해서 바려줍니다.

 ⑤ 커스텀 '펜' 도구를 선택하고, 브러시 사이즈는 '3~7'사이에서 적당히 변경합니다.

 ⑥ 바탕색 계열의 진한 색을 골라서 공기방울의 막을 그려줍니다.

 ⑦ 흰색을 선택하고, 하이라이트를 작업합니다.

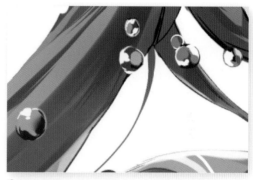

⑧ 공기방울을 추가로 그려줍니다. 공기방울의 그림자에 그 너머의 배경색을 칠해주면 그 뒤에 공간감이 형성됩니다.

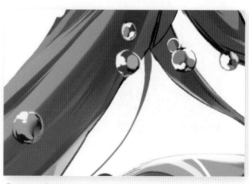

④ 공기방울 하단에는 빨강 계열의 반사광을 넣습니다. 큰 공기방울이라면, 커스텀 'Blur2' 도구로 다른색과의 경계를 바려줍니다.

TECHNIQUES

물방울을 묘사하는 방법에 대해

물방울 그리는 방법을 설명합니다. 이번 일러스트에서도 같은 방법으로 캐릭터 주위의 공기방울을 그리고 있습니다. 투명감을 강조하는 것이 포인트이며, 이를 위해 레이어의 '발광(Luminosity)' 모드를 적극 활용합니다.

투명감을 강조하기 위해 콘트라스트를 올립니다. 콘트라스트가 낮으면 투명감이 나오지 않고 어딘지 모르게 탁한 느낌이 되어버릴 수도 있습니다.

물의 막이나 배경의 빛(또는 반사광)을 더 강하게 표현하고 싶을 때, '에어브러시' 도구로 작업하는 레이어에 '발광(Luminosity)' 모드를 적용합니다.

물방울은 주변의 빛과 배경조건에 따라 여러가지 모양과 색을 띌 수 있습니다. 이러한 물방울의 다양한 양상을 사진이나 실제 일상에서 자주 관찰하면서 투명감을 묘사하는 데 익숙해지는 것이 중요합니다.

저도 직접 사진을 찍으면서 물방울의 투명감을 공부합니다.

다양한 형태의 물방울을 그려봅니다.

① 바탕이 되는 원을 그립니다.

② 명암을 넣기 위해 바깥쪽으로 둥글게 그림자를 칠해줍니다.

③ 물방울의 막을 표현하기 위해 진한 색으로 아웃라인을 그립니다.

④ 하이라이트를 넣고, 물방울 중심에서 굴절되는 빛을 묘사합니다. 물방울의 그림자도 그립니다.

⑤ 맨 위에 신규 레이어를 만들고 합성 모드를 'Luminosity'로 하고 불투명도를 낮춥니다. 이 레이어에서 빛이 흘러넘치는 듯한 반짝임을 표현합니다. 그림자에도 빛이 들어가는 것을 잊지맙시다.

※ 합성 모드를 'Normal'로 되돌려본 상태입니다.

 03 공기방울의 하이라이트와 반사광을 강조하기 위해, 그림자를 더 넣어줍니다. 또 빛을 강조하기 위해 '발광(Luminosity)' 모드 레이어도 만듭니다.

Brush ① '붓' 도구를 선택하고, 브러시 사이즈는 '10'정도로 합니다.

② '스포이드' 도구로 공기방울을 그리려는 영역에서 색을 따낸 후 그림자를 넣어줍니다.

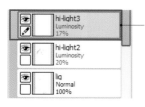 ③ 신규 레이어를 만들고 이름을 'hi-light3'로 하고, 합성 모드를 'Luminosity', 불투명도를 '17%'로 합니다.

AirBrush ④ '에어브러시' 도구를 선택 ⑤ 브러시 사이즈는, '20'정도를 선택

 ⑥ 노랑 계열 색을 선택하고, 공기방울의 위쪽을 작업합니다.

 ⑦ 빨강 계열 색을 선택하고, 공기방울의 아래쪽을 작업합니다.

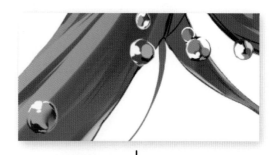

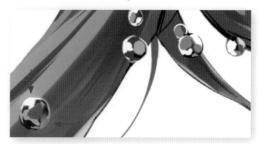

⑧ 공기방울의 가운데에 그림자를 넣고, 위쪽과 아래쪽에 각각 '에어브러시' 도구로 반사광을 더해줍니다.

04 거품을 통과하여 아래로 비치는 빛을 표현해줘도 재미있습니다.

 ① 연한 핑크색으로 빛을 넣어줍니다. ② 백색으로 빛을 넣어줍니다.

 ④ 진한 피부색으로 그림자를 넣어줍니다. ⑤ 연한 피부색으로 빛을 묘사해줍니다.

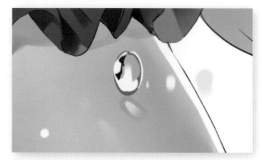

③ 방금 전에 쓴 '에어브러시' 도구의 브러시 사이즈를 적절히 변경하여 'hi-light3' 레이어에 연한 핑크로 공기방울을 투과해 들어오는 빛을 묘사해줍니다. 그 후 'hi-light2' 레이어에서 더 작은 흰색 하이라이트를 공기방울 하단에 넣어줍니다.

⑥ 마찬가지로 도구의브러시 사이즈를 적절히 변경하여 'skin' 레이어 위에 있는 'shadow2' 레이어에 진한 피부색으로 작업해 줍니다. 그 후 연한 피부색으로 'hi-light3' 레이어에 약하게 투과되는 빛을 묘사해줍니다.

05 기존의 공기방울 크기를 변경하고 싶다면 'Transform' 도구를 사용합니다.

① 'Selection' 도구를 선택합니다.

③ 'Transform'을 선택하고, 핸들을 드래그하여 크기를 변경한 후 'OK' 버튼을 누르거나 'Enter'키를 누릅니다. ('Shift'를 누른 채 핸들을 드래그하면 가로 세로 비율을 유지하면서 변형할 수 있습니다.선택을 해제하려면 선택 범위 외의 영역을 클릭하거나 'Ctrl+D'를 누릅니다)

② 크기를 조절할 공기방울을 선택합니다.

④ 크기를 바꿔줍니다.

06 반사광의 효과를 강하게 하기 위해서 그림자를 더 넣어주거나 불필요한 부분을 삭제하고 그림자를 추가해주었습니다.

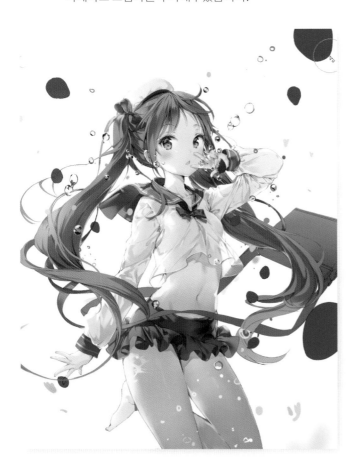

가방과 딸기 묘사

01 가방에도 그림자를 넣습니다. '붓' 도구로 가방에 명암이나 머리카락 그림자 등을 그려줍니다.

① 'bag' 레이어 세트의 'bag' 레이어 위에 신규 레이어를 만들고 이름을 'shadow1'로 하고, '아래 레이어에서 클리핑'에 체크하고, 합성 모드를 '곱하기'로 합니다.

 ② '붓' 도구를 선택하고, 브러시 사이즈는 적당히 변경합니다.

 ③ 색을 고르고, 가방끈의 그림자를 표현해줍니다.

 ⑤ 색을 고르고, 가방에 떨어지는 머리카락의 그림자를 표현해줍니다.

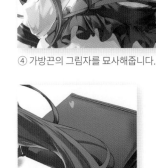

④ 가방끈의 그림자를 묘사해줍니다.

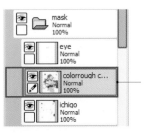

⑥ 머리카락에서 가방으로 떨어지는 그림자와 가방 옆면의 음영을 묘사해줍니다.

02 딸기를 그립니다. 우선 '에어브러시' 도구로 딸기 표면의 요철을 묘사합니다.

① 'ichigo' 레이어 위에 있는 'colorrough-copy' 레이어로 이동합니다.

 ② '에어브러시' 도구를 선택

 ③ 브러시 사이즈는, '40'정도를 선택

 ④ 진한 빨강을 써서 격자 느낌으로 요철을 묘사합니다.

 ⑤ '붓' 도구를 선택

 ⑥ 브러시 사이즈는, '25'정도를 선택

 ⑦ 밝은 핑크색을 선택하고, 작업합니다.

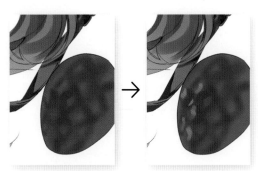

⑧ 딸기 표면의 요철을 묘사해줍니다.

03 하이라이트와 반사광을 추가해줍니다. 빛의 방향을 고려하여 하이라이트는 딸기의 왼쪽, 반사광을 딸기의 오른쪽에 들어가게 합니다.

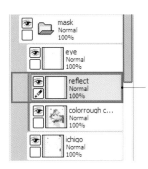

① 'ichigo' 레이어 위에 신규 레이어를 만들고 이름을 'reflect'로 하고, '아래 레이어에서 클리핑'에 체크합니다.

 ② '붓' 도구를 선택

 ③ 브러시 사이즈는 '30'정도를 선택

 ④ 흰색을 선택하고, 하이라이트를 넣어줍니다.

 ⑤ 회색 계열의 색으로 반사광을 넣어줍니다.

04 딸기의 요철과 하이라이트에 콘트라스트를 주고 싶으므로, 색감을 조정하고, 딸기 크기도 변형해줍니다.

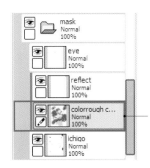

① 'ichigo' 레이어 위에 있는 'colorrough-copy' 레이어로 이동합니다.

② '올가미' 도구로 딸기를 둘러싸 줍니다.

④ 'Selection' 도구를 선택합니다.

 ⑥ '지우개' 도구를 선택하고 크기를 키운 다음, 반사광을 연하게 해줍니다.

 ⑦ 커스텀 '펜' 도구를 선택

 ⑧ 브러시 사이즈는, '10'정도를 선택

 ⑨ 'colorrough-copy' 레이어로 이동해서 노랑계열의 색 선택하여 딸기씨를 그립니다.

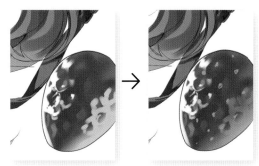

⑩ 딸기에 하이라이트와 반사광을 넣었습니다. 딸기씨도 표현해줍니다.

③ '필터' 메뉴 → '색상/채도(Hue & Saturation)'에서 채도와 명도의 수치를 조절해줍니다.

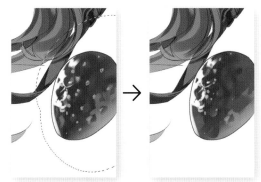

⑤ 'Selection' 도구를 선택하고, 아래의 패널에서 'Transform'을 체크한 후 크기를 변경해줍니다. 이런 식으로 색감과 형태가 바뀌었습니다.

05 합성 모드가 '발광(Luminosity)'인 'hi-light', 'hi-light2' 레이어를 활용해서, 루비처럼 빛나는 효과를 '에어브러시' 도구로 표현하는 것이 가능합니다.

 ② '에어브러시' 도구를 선택하고, 브러시 사이즈는 '35~50'사이에서 적당히 변경합니다.

 ③ 색은 진한 빨강입니다.

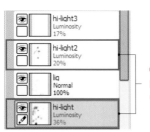

① 'hi-light' 레이어와 'hi-light2' 레이어를 각각 선택해줍니다.

④ 왼쪽부터 'hi-light' 레이어에 색을 칠한 결과와, 'hi-light2' 레이어에 색을 칠한 결과입니다. ('hi-light' 레이어는 표시). 실제로는 오른쪽 처럼 보입니다. (왼쪽과 가운데는 레이어 모드를 'Normal'로 한 상태입니다)

06 다른 딸기들도 같은 방식으로 그려줍니다.

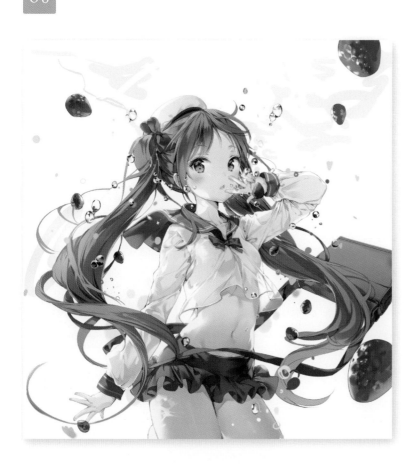

07 딸기를 다 그렸으니, 전체적인 밸런스를 보면서 공기방울이나 물방울을 더 그려 넣습니다. 다리에도 반짝임이나 반사광을 더해줍니다.

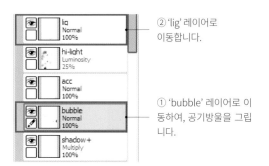

② 'lig' 레이어로 이동합니다.

① 'bubble' 레이어로 이동하여, 공기방울을 그립니다.

 ③ 커스텀 '펜' 도구를 선택하고, 브러시 사이즈는 '5~12'사이에서 적당히 변경합니다.

 ④ 흰색을 선택합니다

 ⑤ 진한 피부색을 선택합니다

⑥ 연한 피부색을 선택합니다

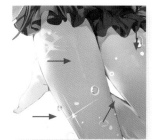

⑦ 흰색으로 가는 선을 십자로 그어주면서 빛 묘사를 해줍니다. 또 양쪽 허벅지 가운데 즈음에 진한 피부색으로 하이라이트를 더해줍니다. 허벅지 안쪽은 왼발의 뒤에서 들어오는 빛을 연한 피부색으로 묘사해줍니다.

08 물덩어리를 그려서 물의 표현을 합니다. 다리에서 피부색을 지워주면서 반사광을 더해줍니다. 전체적으로 보면서 좀더 반짝반짝한 느낌을 주고 싶었으므로 십자 모양의 반짝임을 추가합니다.

 ① 'bubble' 레이어로 이동해서 '붓' 도구를 선택하고, 브러시 사이즈는 '8~50' 사이에서 조절하고, 연한 색을 몇 가지 사용해서 물덩어리 묘사를 합니다.

 ② 'skin' 레이어로 이동해서 '지우개' 도구를 선택하고, 왼쪽 다리에서 지우개질을 합니다.

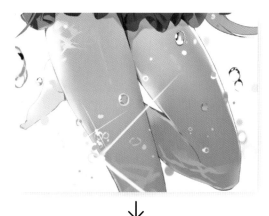

↓

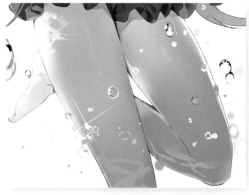

③ 'bubble' 레이어에서 '붓' 도구로 색을 바꿔가며 원을 그려서 여러개의 물 덩어리를 표현해줍니다. 왼쪽 다리에서 지우개로 색을 지워가며 반사광을 표현해줍니다.

④ 앞 단계에서 처럼 'lig' 레이어에 커다란 십자를 그립니다. 그후 다리 너머에서 오는 빛으로 십자의 광이 영향을 받아 흔들리는 모습을, '지우개' 도구로 라인을 부분 삭제하는 것으로 표현합니다. 이 때 허벅지 안쪽에서 들어오는 빛과, 십자 광은 별도 레이어에 두어도 좋습니다.

09 다시 한 번 전체적으로 보고, 여기저기에
공기방울을 추가해줍니다.

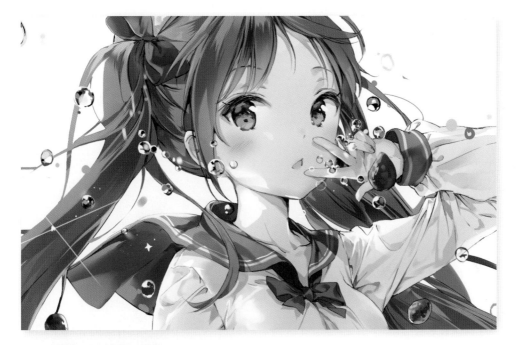

딸기와의 균형을 고려하여, 공기방울을 추가하거나 공기방울의 형태를 'transform'으로 변형하거나 합니다. 배경 사물
위에 올라오는 공기방울에는 배경 색이 반사되도록 모드를 'Luminosity'로 하여 효과를 줍니다.

배경 작업과 마무리

01 상부의 배경과 하부의 공기방울 그림자 등을 그려줍니다. 상부에는 수면의 요동 을, 하부에는 위에서 내려오는 빛으로 생 기는 물그림자를 표현해주기로 합니다.

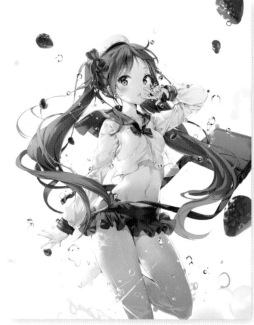

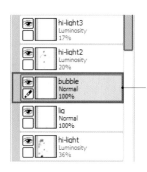

① 'lig' 레이어에 몸이 그 려져 있으므로, 'bubble' 레이어를 'lig' 레이어 위 로 배치하고 선택합니다. 또 'acc' 레이어에서 필요 한 부분들은 다른 레이어 로 이동해두고, 'acc'레이 어는 안보이게 해둡니다.

 ② '붓' 도구를 선택하고, 브러시 사이즈는 적당히 변경합니다.

 ③ 연한 회색을 선택

 ④ 조금 진한 회색을 선택

 ⑤ '지우개' 도구로 바려주고 싶은 곳을 지워줍니다.

⑥ 공기방울의 그림자를 이미지하면서, 회색으로 원을 그리고 적 절히 바려줍니다. 오른쪽 다리의 옆 공간에는 수면에서 떨어지는 수면 요동의 그림자를 그려줍니다. ('background' 레이어는 안보이 게 한 상태입니다)

⑦ 'background' 레이어로 이동합니다.

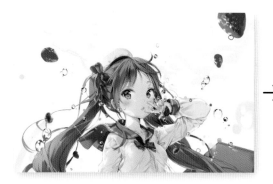 →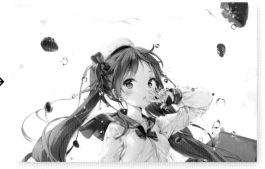

⑧ 상부의 배경은 불필요한 부분을 지우개로 삭제하면서 표현해 나갑니다. 거기에 맞춰서 하부의 묘사도 조정해줍니다. 또 딸기 가 물속으로 떨어지면서 생기는 거품도 추가로 그려줍니다.

02 그 외에 전체적으로 이상한 곳은 없는 지 체크해봅니다. 옷자락 너머로 비쳐보이는 가방 끈이 갈색이었으므로 수정해줍니다.

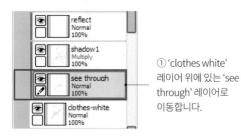

① 'clothes white' 레이어 위에 있는 'see through' 레이어로 이동합니다.

② '올가미' 도구로 가방끈이 옷자락 너머로 비쳐보이는 영역을 선택합니다.

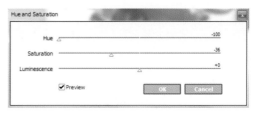

③ '필터' 메뉴 → '색상/채도(Hue & Saturation)'에서 가방의 색감을 바꿨을 때처럼 선택 영역의 색감을 바꾸어줍니다.

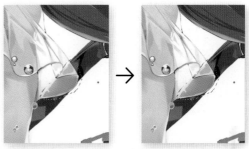

 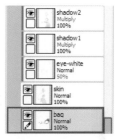

④ 갈색이 진한 청회색 느낌으로 바뀌었습니다.

03 그 외에 더 그리고 싶은 부분이나 고치고 싶은 곳이 없다면, 일부 레이어를 정리합니다. 마지막 마무리는 포토샵에서 하기로 했으므로 PSD 포맷으로 저장합니다.

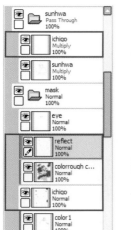

① 딸기의 채색 레이어와 선화 레이어를 선택하고 'Ctrl+E'를 눌러서 'ichigo' 레이어에 합칩니다. 그리고 'sunhwa' 레이어 세트 위에 배치합니다.

② 'bag' 레이어 세트를 선택하고, '레이어' 메뉴 → '레이어 세트 병합(Merge Layer Set)'을 선택하고, 'bag' 레이어로 합칩니다.

③ '파일' 메뉴 → '외부 파일로 출력(Export as)' → 'psd(Photoshop)'를 선택하고 내보냅니다.

04 Photoshop에서 내보낸 파일을 열어봅니다. 가방과 딸기 레이어에 흐림 효과를 줘야 하는데, 지금은 가방 끈이 인물의 앞에 있으므로 전후 위치상 인물 앞에 오는 가방 끈에는 흐림 효과를 주고 싶지 않습니다. 이 때는 가방 레이어를 복제하여 가방 본체 레이어와 가방 끈 레이어를 분리해버립니다.

 ② '지우개' 도구를 선택합니다.

③ 캐릭터 기준 몸의 왼쪽에 있는 가방끈을 '지우개' 도구로 삭제해줍니다. 이후 'bag' 레이어를 다시 표시해줍니다.

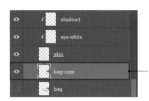

① 'bag' 레이어로 이동해서 '레이어' 메뉴 → '레이어 복제'를 선택하고, 이름을 'bag-copy'로 합니다. 'bag' 레이어는 '레이어 표시/비표시' 아이코을 눌러서 안보이게 해둡니다.

05 뒤의 가방 본체가 있는 레이어에 흐림 효과를 줍니다.

② 패널이 열리면 반경을 '3~3.5'pixel 정도로 하여 가우시안 흐림을 적용해 줍니다.

① '필터' 메뉴 → '흐림 효과' → '가우시안 흐림 효과'를 선택합니다.

06 딸기에도 마찬가지로 흐림 효과를 주려고 하는데, 레이어 전체가 아닌 부분적으로 흐림 효과를 주어서 원근감을 내리려고 합니다. 어느 딸기에 흐림 효과를 줄 지 망설여 진다면 가방 레이어처럼 복제해 놓고 하나씩 해보면 좋습니다.

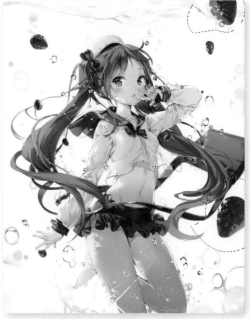

① 'ichigo' 레이어를 선택합니다.

② '올가미' 도구를 선택

③ 흐림 효과를 주고 싶은 딸기를 둘러싸 선택합니다.

④ '필터' 메뉴 → '흐림 효과' → '가우시안 흐림 효과'를 선택합니다. 패널이 열리면 반경을 '4~4.5' pixel 정도로 하여 가우시안 흐림을 적용해 줍니다.

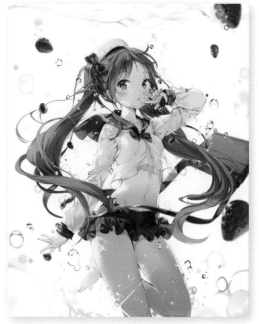

⑤ 딸기에도 흐림 효과를 주었습니다.

07 전체적으로 확인하고 세세한 조정을
마치면 이제 완성입니다.

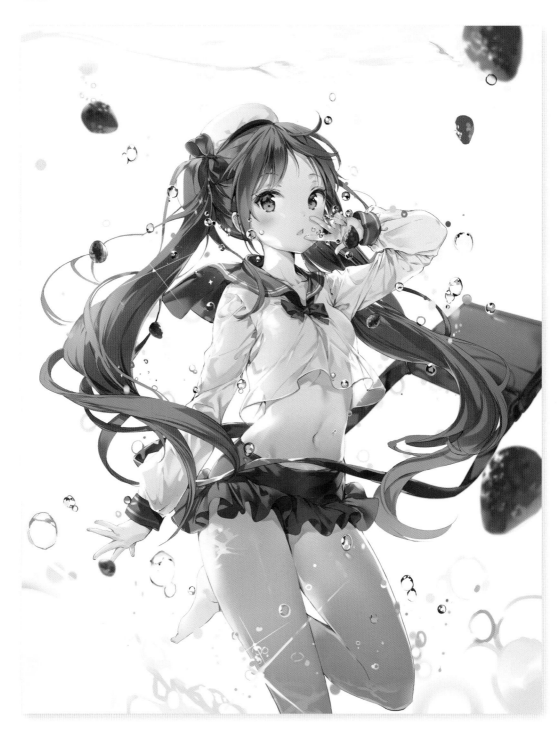

Chapter.03

CLIP STUDIO PAINT로 배경과 함께 그려보기

CLIP STUDIO PAINT로 배경과 함께 그려보기

이번 일러스트는 그리는 방법에서는 1장과 2장에서 했던 것과 크게 다르지 않습니다. 단지 캐릭터가 실내에 있다는 설정이므로, 퍼스 도구를 사용하여 배경에 원근법 설정을 넣습니다. 마지막으로 창으로부터 들어오는 빛과 그림자를 고려해서 하이라이트나 반사광을 추가하면 완성입니다.

러프 그리기

01 우선, 이번의 테마를 잡아봅니다. 시원하면서 명랑한 느낌의 일러스트를 그리고 싶다! 라는 생각에서, 평소 잘 사용하는 청색이 메인인 일러스트를 그리기로 했습니다. 이번 일러스트의 포인트는 다음과 같이 잡았습니다.

- 청색 계열의 시원한 인상의 색들을 써보자
- 푸른 하늘 배경의 일러스트로 하고 싶다

이런 기준에서 '시원하고 명랑한 분위기에 어울리는, 수영복 처럼 어레인지한 세일러복을 입은 여자아이'를 그려보기로 했습니다. 주제를 정했으니 이번엔 손으로 가볍게 러프(아날로그 러프)를 그려봅니다.

02 구도를 정합니다. 처음에 정했던 '하늘이 보이는 일러스트를 그리고 싶다'는 포인트 대로, 하늘이 보이는 구도를 몇 개 만들어 봅니다.

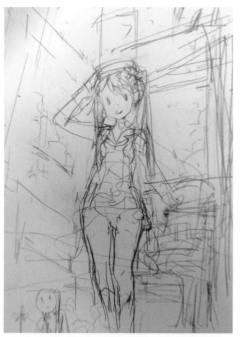

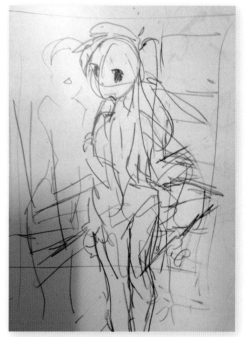

구도를 정하기 위한 대략적인 스케치 이므로, 인물의 디테일은 명확하게 그리고 있지 않습니다.

하이 앵글 쪽도 그려봤습니다만, 로우 앵글 쪽의 느낌이 좋았으므로 로우 앵글로 가기로 했습니다.

03 CLIP STUDIO PAINT에서 새 캔버스를 만들고, 러프들을 읽어들입니다.

② CLIP STUDIO PAINT에 아날로그 러프들을 불러옵니다.

① CLIP STUDIO PAINT를 실행하고, '파일' 메뉴 → '신규'에서 B5 정도 크기의 캔버스를 새로 만듭니다.

04 가져온 아날로그 러프를 참고하면서, 러프 선화를 그립니다. 아날로그 러프 보다는 원근과 캐릭터가 더 분명히 보이도록 그렸습니다.

② 색을 정합니다.

③ '연필' 중에서 '진한 연필'을 선택했습니다.

진한 연필

① 아날로그 러프를 읽어 들이고, 이름을 'rough' 라고 합니다. 또 그 위에 신규 레스터 레이어를 만들고 이름을 'girlrough' 라고 합니다. 이 레이어에 러프의 선화를 그립니다. 이 작업을 할 때는 'rough'레이어의 불투명도를 조금 내려두는 편이 그리기 편합니다.

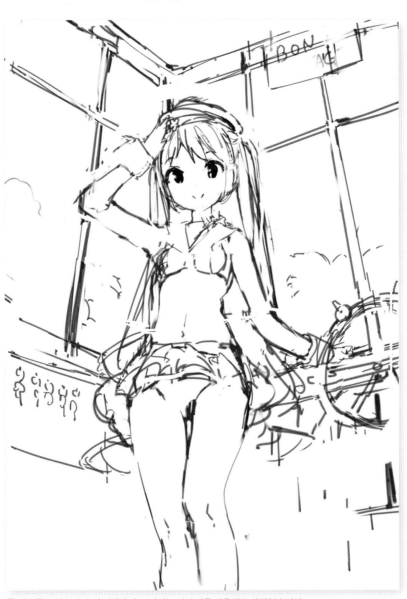

④ 러프를 그렸습니다. 이 시점에서, 브러시는 어떤 것을 사용해도 상관없습니다.

자주 사용하는 도구를 설정하자

CLIP STUDIO PAINT에서는 각 도구의 보조 도구 상세 팔레트에서, 상세한 설정을 할 수 있습니다. 여기서는 제가 자주 사용하는 도구 설정을 어떻게 바꿔놓고 있는 지를 간단히 소개합니다. 본서의 작업도 이 설정으로 진행했습니다. 여러분도 다양하게 시도해보면서 자신에게 맞는 설정을 찾아보세요.

• '연필' 도구 중에서 '진한 연필'

도구를 선택할 때 '도구 속성' 팔레트의 오른쪽 아래에 보이는 스패너 모양 아이콘을 클릭하면 '보조 도구 상세' 팔레트를 열 수 있습니다.

왼쪽의 항목 중 '종이 재질'과 '시작점과 끝점'을 선택하여 위와 같이 설정해줍니다.

• '붓' 도구의 '수채'에 있는 '불투명 수채'

도구 속성 팔레트의 '브러시 크기' 오른쪽에 있는 아래 방향 화살표를 클릭하면 '브러시 크기 영향 기준 설정'이 열립니다. 여기서 '필압'의 최소치를 바꿔주세요.

왼쪽 항목에서 '잉크', '브러시 끝', '시작점과 끝점'을 선택하고 위와 같이 설정해줍니다.

컬러 러프 그리기

01 이번에도 역광을 활용합니다. 캐릭터와 공간에 그림자가 지고 있으면, 창 밖의 푸른 하늘과 적절히 대비가 될 수 있다고 생각합니다. 신규 레이어를 만들어서 그림자를 미리 올려놓아 봅니다.

① 신규 레스터 레이어를 만들고 이름을 'shadow'로 합니다. 합성모드는 '곱하기'입니다. 여기에 그림자를 그립니다.

 ② 색을 고르고, '붓' 도구의 '수채'에 있는 '불투명 수채' 도구를 선택하여 그립니다.

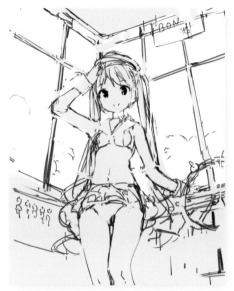

③ 그림자의 방향 등을 지금 단계에서 정해둡니다. 정했다면 이 레이어는 삭제해도 됩니다.

02 색을 배치해봅니다. 캐릭터, 배경의 그림자, 푸른 하늘 등에 대충 색을 입혀 봅니다. 색을 칠하는 도구는 무엇이든 상관없습니다.

① 선화의 러프 레이어 아래에 신규 레스터 레이어를 세 개 만들고, 위에서부터 캐릭터의 배색, 배경 그림자, 푸른 하늘 순서로 배치합니다.

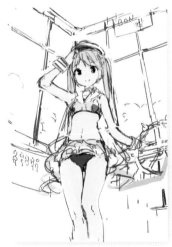

② '붓' 도구로 캐릭터 배색을 잡아봅니다.

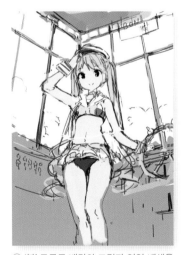

③ '붓' 도구로 배경의 그림자 영역 배색을 잡아봅니다.

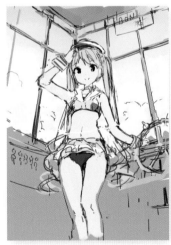

④ '붓' 도구로 푸른하늘의 배색을 잡아봅니다.

 선화 러프 위에 신규 레이어를 만들고 합성 모드는 '곱하기'로 합니다. 계획한 대로 역광에서 만들어지는 그림자를 캐릭터 위에 올립니다.

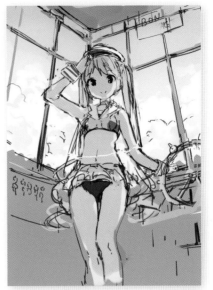

③ 캐릭터에 그림자를 올립니다.

① 신규 레스터 레이어를 만들고 이름을 'shadow1 girl', 합성 모드는 '곱하기'로 합니다. 작업한 후에는 불투명도를 '85%'로 해둡니다.

 ② 색을 정하고, '붓' 도구로 그려나갑니다.

 TECHNIQUES

컬러 차트에 대해서

이번 일러스트에서 주로 사용하는 색을 설명합니다.
다음의 네 가지 색이 주 사용 색상입니다.

① 하늘색 : 일러스트 전체의 메인 컬러
청색 계열의 시원한 색을 사용한 일러스트를 그리고 싶다는 의도에서 시작하여, 푸른 하늘이 배경인 일러스트를 그리자는 것이 포인트였으므로 하늘색을 메인 컬러로 합니다.

② 배경색1 - 그림자 : 메인컬러와 대비되는 컬러
더불어 '역광을 활용'하자(인물과 공간에 그림자가 지고 있으면 창밖의 푸른 하늘과 좋은 대비가 된다)고도 마음 먹었으므로 '하늘'과 대비되는 '그림자'의 색을 정해야 합니다. 일러스트 전체의 시원한 분위기를 살리기 위해 그림자도 차가운 계열의 어두운 푸른색으로 합니다.

③ 캐릭터의 머리카락 색 : 아이보리 옐로우
밝고 쾌활한 여자아이라는 이미지 입니다. 흑발보다는 금발쪽, 다른 색과의 균형면에서도 밝은 색이 어울린다고 생각했습니다. 복장의 색도 하늘색, 파란색, 노랑색을 어울리게 할 계획입니다.

여기까지가 이 페이지의 스텝3까지 입니다만, 하늘색과 그림자 부분의 콘트라스트가 약해서, 대비가 잘 느껴지지 않는 듯 하므로 그림자의 블루보다 더 무거운 느낌의 갈색을 추가해봅니다.

④ 배경색2 - 벽 : 어두운 갈색
그림자의 파랑보다 무거운 갈색입니다. 이 갈색을 추가하니 전보다 일러스트의 색상 균형이 안정된 느낌입니다.

04 통상 레이어를 하나 더 만들고, 어두운 갈색으로 칠합니다. 배경도 인물도 청색 투성이이므로 갈색을 더해본 것입니다. 일러스트 아랫 부분에 무게감이 느껴져서, 시선이 안정됩니다.

① 신규 레스터 레이어를 만들고 이름을 'back-groundshadow2'와 'backgroundshadow3'로 하고 '아래 레이어에서 클리핑'을 설정합니다.

② 뒷 벽의 갈색은 '붓' 도구를 써서 'backgroundshadow2' 레이어에 칠합니다.

③ 발치의 파란색은 역시 '붓' 도구로 'backgroundshadow3' 레이어에 그립니다.

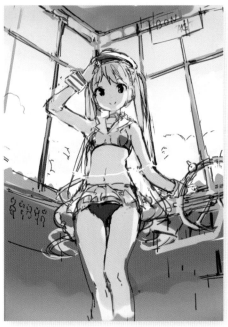

④ 'backgroundshadow2' 레이어에 실내 하단, 벽 부분의 갈색을 칠합니다. 천정에도 조금 진한 청색을 넣어봤습니다. 'backgroundshadow3' 레이어는 불투명도를 '74%'로 낮추어서 푸른색이 벽의 갈색과 어 울리도록 합니다.

05 이어서, 옷의 체크 패턴이나, 배경 벽의 열쇠, 창 밖 등의 이미지들에도 계속 색을 넣어갑니다.

① 신규 레스터 레이어를 캐릭터의 음영이 그려진 'shadow1girl' 레이어 위에 만듭니다. 배경의 열쇠는 'keys', 수영복 팬티를 장식하는 프릴의 그림자는 'bottom-shadow', 수영복 팬티의 체크무늬는 'bottom-check', 모자와 수영복 상의 노랑색은 'yellow-line', 눈동자는 'eyelig', 창 밖 배경은 'window', 기타는 'etc' 레이어를 만들고 각각 그려넣습니다.

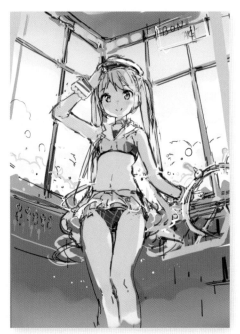

② 칠하는 색을 적절히 바꿔가며 그립니다. 체크 패턴, 무릎, 팔꿈치 등의 붉은 기는 색이 겹치지 않는 'yellow-line'에 칠해줍니다.

06 배경을 더 어둡게 하기 위해 신규 레이어를 만들고, 발치에도 청색을 추가했습니다. 또 의자 등을 그릴 레이어도 새로 만들고 좀 더 어두운 색을 배치했습니다.

① 신규 레스터 레이어를 맨 위에 만들고 이름을 'shadow2'로 합니다. 합성 모드는 '곱하기'입니다. 작업한 후 '불투명도'는 78%로 했습니다.

② 신규 레스터 레이어를 캐릭터 베이스가 그려진 'girlcolor' 아래에 만들고 이름을 'chair'로 한 후 의자를 그립니다. 신규 레스터 레이어를 하나 더 만든 후 'window-text'라는 이름을 붙이고 창 위의 글씨를 그려넣습니다.

 ③ 색을 정하고 도구를 적당히 바꿔가며 그립니다.

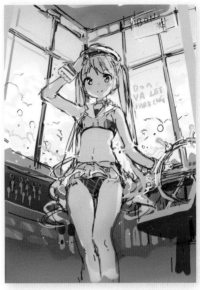

④ 배경을 조금 어둡게 합니다. 'shadow2'레이어에 작업하는데 맨 밑에서 뒷벽 윗부분 정도까지입니다. 이때는 '에어브러시' 도구를 큰 사이즈로 사용합니다.

07 하이라이트를 추가하고, 선화 러프에도 색을 입히면 컬러 러프 완성입니다.

① 신규 레스터 레이어를 맨 위에 만들고 이름은 'hi-light'로 합니다. 합성 모드는 '더하기(발광)'입니다. 불투명도는 '55%'로 해줍니다.

 ② 색을 정하고, '에어브러시' 도구로 하이라이트를 넣어줍니다.

③ 선화 러프 레이어 'girlrough'를 '레이어' 메뉴 → '레이어 복제' 순서로 복제하고 이름은 'girlrough-color', 합성모드는 '곱하기'로 합니다. '투명 픽셀 잠금'을 체크하고, 원래의 'girlrough' 레이어는 안보이게 해둡니다.

④ 색을 정하고, '에어브러시' 도구로 머리카락과 몸의 외곽선을 그려줍니다.

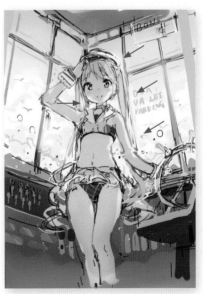

⑤ 하이라이트는 오른쪽 머리카락과 볼 사이, 왼쪽 머리카락과 하늘 배경의 경계 등에 넣어줍니다.

01 Chapter 1과 마찬가지로 상세 러프로 선화를 깔끔하게 따내고 세부적인 묘사를 더합니다. 그 전에 캔버스 크기를 조금 늘려놓습니다. 이미지에는 손을 대지 않고 캔버스 크기만 조정하는 것입니다.

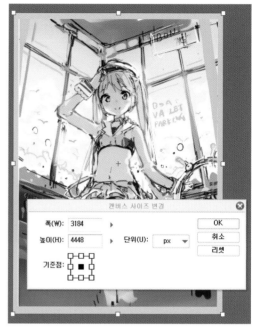

① '편집' 메뉴 → '캔버스 사이즈 변경'을 선택

② A4 정도의 크기가 되도록 수치를 조정합니다

02 상세 러프에 들어가기 위한 사전 작업으로, 이제까지 그린 러프들을 페어어 폴더에 모아서 정리합니다. 레이어 폴더의 합성모드는 '통과'로 하고, 불투명도는 낮추어 둡니다.

① 그렸던 러프 중 맨 위 레이어를 선택하고 'shift' 키를 누르고 맨 밑 레이어를 선택하면 그 사이의 레이어도 모두 선택됩니다.

② '레이어' 메뉴 → '폴더를 작성하여 레이어 삽입'을 선택

③ 만들어진 레이어 폴더의 이름은 'colorrough'로 하고 합성 모드는 '통과', 불투명도는 30% 정도로 합니다. 추가로 신규 레이어를 작성하고 하얗게 채운 후 'colorrough' 레이어 폴더의 맨 밑에 놓습니다.

03 신규 러프 레이어를 2개 만들고, 각각 여자아이와 배경의 상세 러프를 그립니다. 컬러 러프를 할 때 정한 로우 앵글의 원근감과 캐릭터 실루엣을 따라서 상세 러프를 그리면 됩니다.

이 때 인체 비례가 이상한 곳이나, 배경의 원근이 이상한 곳을 바로잡는데, 눈대중이 아니라 정확하게 수정합니다.

세라복 상의에 어깨끈도 두 개 추가했습니다. 이렇듯 액세서리도 적절히 가감하며 상세 러프를 그립니다.

① 신규 레스터 레이어를 2개 만들고 이름을 'girl'과 'background'로 합니다.

② 그릴 색을 고릅니다.

③ '연필' 도구에서 '진한 연필'을 선택하고, 브러시 사이즈 '25', 경도 '100', 브러시 농도 '75'로 설정합니다.

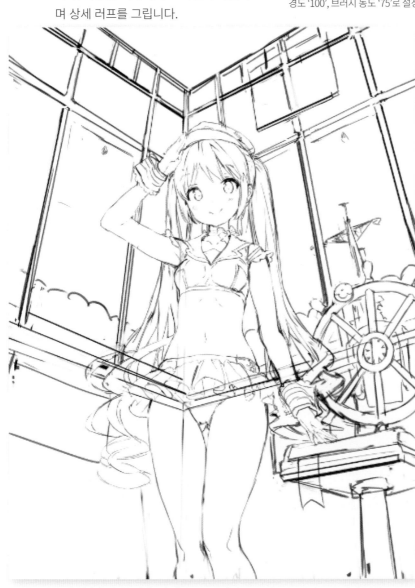

④ 'girl' 레이어에 캐릭터, 'background' 레이어에 배경을 각각 상세한 선화로 그려넣습니다. 작업 후 'color-rough' 레이어 폴더는 안보이게 해둡니다.

01 CLIP STUDIO PAINT의 '퍼스자'는 건물 등을 그릴 때 편리한 기능입니다. 이 기능을 사용하여 퍼스에 맞게 선을 긋습니다.

① '레이어' 메뉴 → '자/컷 테두리' → '퍼스자 작성'을 선택

② '퍼스자 작성' 패널이 열리면, 타입으로는 '3점 투시'를 선택하고, '레이어 신규 작성'에 체크합니다.

③ 신규 레스터 레이어로 퍼스자가 만들어지면 이름을 'pers-back'으로 하고 'background' 레이어 위에 배치합니다.

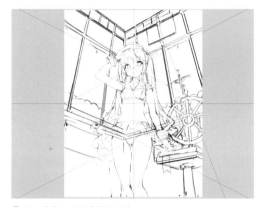

④ 퍼스자가 표시되어 있습니다

02 아이레벨을 설정합니다. 아이레벨은 보는 사람의 눈높이를 말합니다. 이번에는 로우 앵글이므로 아이레벨이 낮습니다.

① '조작' 도구의 '오브젝트'를 선택합니다.

② 자의 표시범위를 설정할 때 '편집 대상 일때만 표시'를 택합니다. 이렇게 하면 'pers-back' 레이어가 선택되었을 때만 퍼스가 나타나므로, 필요할 때만 사용할 수 있습니다.

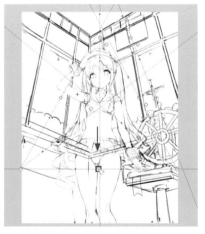

③ 아이레벨 핸들을 잡고 아래로 내립니다.

03 소실점 위치도 옮겨서 설정합니다. 소실점과 아이레벨을 이리저리 옮겨가면서 적절한 위치를 잡아줍니다.

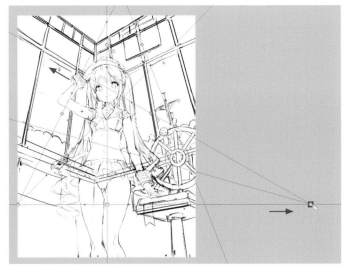

소실점의 핸들을 잡고 오른쪽으로 옮겨주면 배경 왼쪽 위의 프레임에 위쪽 가이드선이 맞춰집니다. 하지만 아래쪽 가이드선은 아직 프레임에 맞지 않고 있는데요. 아이레벨을 아래로 이동해서 맞춰줍니다.
이번에는 3점 투시를 선택했으므로 3개의 소실점에 대해서 각각 이렇게 위치를 잡아주는 작업을 합니다.

04 기본값으로 소실점 하나에 가이드선 2개가 생기지만, 가이드선은 추가할 수 있습니다. 가이드선 추가를 위해 소실점에서 뻗어나온 가이드선의 핸들을 선택하고, 마우스 오른쪽 버튼 클릭 후 나타난 메뉴에서 '가이드 추가'를 선택합니다.

② 작업 도중 퍼스의 중앙선과 배경의 가운데가 맞지 않는 것을 발견하고 배경을 고쳐그려줬습니다.

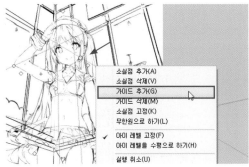

① 가이드선의 핸들을 선택하고, 마우스 오른쪽 버튼을 눌러 나타난 메뉴에서 가이드선 추가를 선택하면 가이드선이 하나 더 생겨납니다.

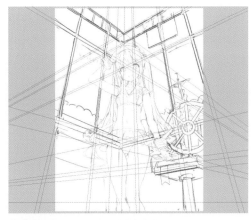

③ 배경에 맞게 가이드선이 배치된 상태입니다

3점 투시와 아이레벨에 대하여

눈에 보이는 '원근감'을 캔버스 위에 표현하려면 '투시도법'을 적용해야 합니다. 즉 투시도법은 멀리 있는 것과 가까이 있는 것을 그림으로 재현하는 기법이며, 그렇게해서 그려진 그림을 '투시도'라고 합니다. 투시도의 주요 요소는 수평선, 기준선, 소실점 등입니다. 하나씩 설명하겠습니다.

· 수평선(아이레벨)

당신(카메라)의 시선과 같은 높이 입니다. 눈에 들어오는 모든 것은 멀리있을 수록 아이레벨에 가까워집니다. 당신(카메라)가 앉거나 서면 그에 따라 아이레벨의 높이도 변합니다.

 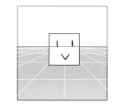

아이레벨 : 당신의 눈높이와 같다

아이레벨 : 로우 앵글에서는 낮아진다

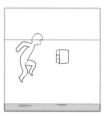

아이레벨 : 하이앵글에서는 높아진다

· 기준선(중력선)

시야의 가운데에 위치한 수직선입니다. 이 수직선이 시선(포커스)의 방향이라고 생각해도 좋습니다.

【시야】

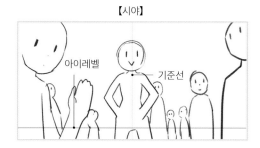

시야의 중앙에 수직선이 있으므로, 시야를 그대로 캔버스에 옮기려고 한다면, 먼저 시선이 가는(작가가 우선적으로 보여주려 하는) 대상이 수직선 위에 오는 것이 보통입니다. 하지만 꼭 그럴 필요는 없습니다. 시야와 기준선의 관계를 잘 이용하면 다양한 연출을 할 수 있습니다.

【시야】

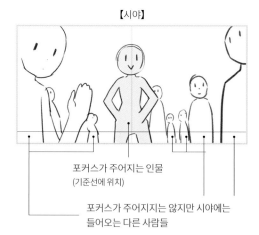

포커스가 주어지는 인물
(기준선에 위치)

포커스가 주어지지는 않지만 시야에는 들어오는 다른 사람들

보통은 이렇게 배치하지만, 조금 비틀면 다음 페이지처럼 연출할 수도 있습니다.

【시야】

눈을 뜨니 하늘(포커스가 가는 대상)이었다고 생각했지만 주변에
동료들이 있었다… 류의 연출

이번 일러스트를 예로 들면 다음과 같습니다.

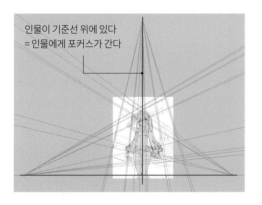

인물이 기준선 위에 있다
= 인물에게 포커스가 간다

• 소실점

시야에 존재하는 모든 평행한 직선은 거리에 비례하
여 소실점으로 접근하다 합쳐져서 사라집니다.

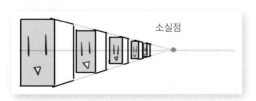

소실점

• 1점 투시, 2점 투시, 3점 투시

소실점의 갯수가 그대로 투시도법의 이름입니다. 소
실점의 숫자에 따라 그리는 방식도 달라집니다.

1점 투시는 소실점이 하나인 투시도법입니다. 학교의
복도 등을 그릴 때 사용합니다.

2점 투시는 소실점이 두개인 투시도법입니다. 건물
등을 그릴 때 사용합니다.

3점 투시는 소실점이 3개인 투시도법 입니다. 가장 입
체감이 살아나는 투시도법입니다. 도시의 빌딩, 하늘
에서 내려다보는 거리 등 원경을 묘사할 때 사용합니
다. 3개의 소실점 중 2개는 아이레벨(수평선)에 있으
며, 나머지 1개의 소실점은 기준선 위에 있습니다.

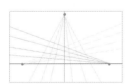 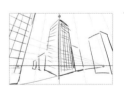

05 선을 긋습니다. '특수 자에 스냅'을 이용해서 선을 그으면 퍼스에 맞는 정확한 선이 그어집니다. 원근의 정확도를 걱정하지 않고 펜을 움직일 수 있습니다. 이상태로 'pers-back' 레이어에 작업합니다. (가이드선 조작에 대해서는 138쪽을 참조해 주세요)

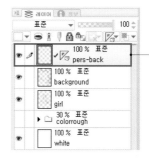

④ 'background'와 'girl' 레이어의 불투명도를 낮춥니다. 'pers-back' 레이어로 이동합니다.

① 메뉴 밑에 있는 '특수 자에 스냅' 아이콘을 클릭해서 기능을 활성화합니다

 ② 색을 선택

 진한 연필

③ '연필' 도구의 '진한 연필'을 선택하고, 브러시 사이즈는 '12~15'로 설정합니다

자에 스냅(U)	Ctrl+1
✓ 특수 자에 스냅(P)	Ctrl+2
그리드에 스냅(D)	Ctrl+3
스냅할 특수 자 전환(C)	Ctrl+4
컬러 프로파일(Q)	▶

⑤ 가이드선 위가 아닌 곳에서도 퍼스 방향에 맞춰서 선이 그어집니다. 이 기능을 이용하여 선을 긋습니다.

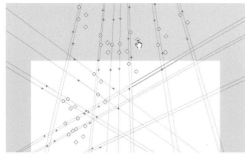

⑥ 퍼스를 따라 선이 그어지지 않는다면 가이드선의 색을 확인합니다. 모든 가이드선이 녹색이라면, '표시' 메뉴 → '스냅할 특수자 전환'을 클릭하여 보라색으로 바꿉니다. 일부의 가이드선만 녹색이라면 해당 가이드선 주변의 마름모 모양 핸들을 클릭하여 보라색으로 바꿉니다.

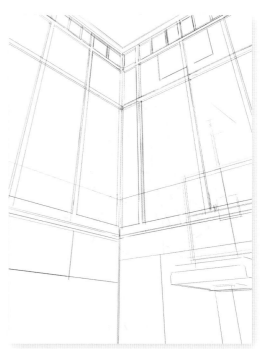

⑦ 배경의 퍼스를 따라서 선을 그었습니다. 오른쪽의 붉은 부분은 조타용 키(타륜)를 그릴 영역입니다. 그 위쪽으로는 다른 배의 마스트 이미지를 그릴 예정입니다.

06 일단 선을 그었지만, 어쩐지 만족스럽지 않아서, 한 번 더 해봅니다.

② 색을 선택

① 'pers-back' 레이어로 이동해서 '레이어' 메뉴 → '레이어 복제'를 선택합니다. 복제한 레이어에서 'Ctrl+A'로 전체 선택하고 'Delete' 키를 눌러서 그려진 부분은 모두 지우고 퍼스만 남깁니다.

③ '연필' 도구의 '진한 연필'을 선택하고, 브러시 사이즈는 '12~15'로 설정합니다

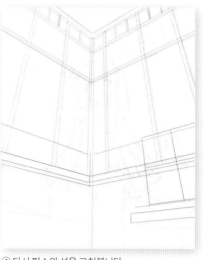
④ 다시 퍼스의 선을 고쳐봅니다.

07 이번에는 '자의 표시범위 설정' 메뉴에서 레이어가 편집 대상일 때(=레이어가 선택되어 있을 때)만 퍼스자가 표시되도록 체크해둡니다. 퍼스자를 안 보이게 할 수도 있습니다. 이렇게 자가 안보이게 되면 자의 스냅 효과도 없어집니다. 이번에 복제한 퍼스자 레이어는 레이어 선택시에 퍼스자 표시되는 것으로 하고, 원래의 퍼스자 레이어는 퍼스자를 표시하지 않는 상태로 작업합니다.

① 'pers-back' 레이어를 선택하고 '자의 표시 범위 설정' 메뉴에서 아무것도 선택되지 않은 상태로 하고, 레이어를 마우스 오른쪽 클릭해서 나온 메뉴에서 '자,컷 테두리' → '자의 표시'를 클릭하고 체크를 해제합니다.

② 이렇게 다시 선을 그었습니다

08 방금 그은 퍼스의 러프를 일러스트 전체적으로 확인하고 더 손 볼 곳이 없으면 'pers-back의 카피'를 바탕으로 다시 선화를 땁니다. 세로로 긴 선이 많으므로 화면이 좁아서 한 번에 그려지지 않는다면 캔버스를 돌려가며 그립니다.

① 'pers-back의 카피' 레이어로 이동해서 '레이어' 메뉴 → '레이어 복제'를 선택합니다. 'Ctrl+A'로 전체를 선택하고 'Delete' 키를 눌러 퍼스를 제외한 나머지를 다 삭제합니다. 이름은 'sunhwa back'으로 바꿉니다. 'pres-back의 카피' 레이어의 불투명도는 낮춰둡니다.

09 'sunhwa back2' 레이어를 만들고, 오른쪽 위의 패널과 의자 장식 등의 선도 따줍니다.

 ② 그릴 색을 고르고, '연필' 도구의 '진한 연필'을 선택하고, 브러시 사이즈는 '12~15'로 설정합니다. 'sunhwa-back의 카피' 레이어에 그려진 퍼스는 '편집' 메뉴 → '색조 보정' → '색조/채도/명도'에서 '색조'의 슬라이더를 조절하여 색을 녹색으로 바꿉니다.

③ 캔버스를 회전시키면서 배경의 선화를 그렸습니다. 캔버스 하단에 있는 버튼을 조작해서 캔버스를 돌릴 수 있습니다. 왼쪽 부터 좌회전, 우회전, 회전 리셋입니다.

① 'sunhwa back' 레이어를 이제까지 했던 것 처럼 복사합니다. 퍼스만 남기고 그림 부분을 다 지운 후 이름을 'sunhwa back2'로 합니다.

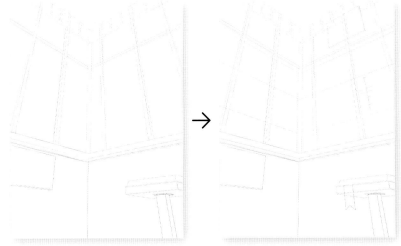

② 복제 된 'sunhwa back2' 레이어에 패널(투명하게 할 예정)과 의자 장식등을 추가합니다.

10 타륜을 위한 선도 긋습니다만, 지금의 '퍼스자'로는 긋기 어려운 원형인데다가 원근법도 적용되어야 하므로 다른 캔버스에서 작업한 후 읽어들입니다. 나중을 생각해서 A4 정도의 캔버스에 그립니다.

③ 캔버스 중앙에서 바깥쪽으로 그려갑니다. 사이즈 등이 적당하면 'Enter' 키를 눌러서 확정합니다. 그림과 같이 동심원을 그릴 수 있습니다. 캔버스를 만들 때는 통상의 신규 레스터 레이어가 생겨나 있습니다만, 동심원을 그리고 나면 레이어에 '자' 아이콘이 표시됩니다.

① '자' 도구의 '자 작성'에 있는 '특수 자'를 선택합니다

② 도구 속성 패널 '특수 자'에서 동심원을 선택하고, '종횡비 고정'을 체크하면, 기본값으로 가로세로가 같은 정원을 그릴 수 있습니다.

④ 배경의 선화를 땄을 때와 같은 설정의 '연필' 도구로 타륜의 외측과 내측이 되는 원을 그립니다.

11 신규 레스터 레이어를 만들고, 타륜의 프레임을 그립니다. 자를 설정하고, 원의 반지름 길이로 선을 긋습니다.

① '자' 도구의 '자 작성'에서 '직선자'를 선택합니다.

③ 신규 레스터 레이어를 만들고 '직선자' 도구를 선택해서 선을 그으면 아이콘이 바뀝니다.

② 원을 그린 레이어는 자의 표시 범위 설정에서 '모든 레이어에서 표시'로 합니다.

④ '직선자' 도구로 위와 같이 선을 그었습니다. 이 때 'Shift'를 누르고 드래그하면 일정 각도로 선을 그을 수 있습니다. '자' 도구로 그은 선을 이동하는 것은 퍼스자 때 처럼 '조작' 도구로 할 수 있습니다.

 '대칭자' 도구를 써서, 절반만 그린 것을 나머지 절반에 대칭시켜 그린다.

 대칭자

① '자' 도구의 '자 작성'에서 '대칭자'를 선택합니다

② 같은 레이어에 '대칭자' 도구로 가로선을 긋습니다. '펜', '붓', '연필' 도구 등의 그리는 조작은 대칭 작업이 됩니다만, '지우개' 도구 등은 대칭으로 작업할 수 없습니다.

 직선자를 참고해서 프레임의 선을 그립니다. 대칭자 덕분에 나머지 절반도 거울처럼 대칭해서 그릴 수 있습니다.

 ① '연필' 도구를 선택합니다. 연필 색과 설정은 원을 그릴 때와 같이 합니다.

③ 동심원을 그린 레이어에 한 층 더 큰 원을 그리고, 타륜의 손잡이를 그리기 위한 안내선으로 삼습니다. 또 중심점을 통과하는 직선도 손잡이 위치를 잡기 위한 안내선으로 삼아서 모두 8개의 손잡이를 그립니다.

② 같은 레이어에서 직선자를 따라가는 느낌으로 프레임을 그려 갑니다.

14 타륜의 선을 따라 원과 직선을 그려낸 레이어를 합친 후, 원래의 메인 일러스트 캔버스로 복사해옵니다. 그리고 이것을 바탕으로 타륜을 그립니다.

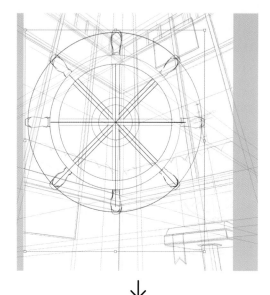

↓

① 직선을 그린 레이어로 이동해서 '레이어' 메뉴 → '아래 레이어와 결합'을 선택하여 결합합니다. 그대로 'Ctrl+A'로 전체 선택하고, 'Ctrl+C'로 복사합니다.

③ 'sunhwa back' 레이어의 자 표시범위 설정을 '모든 레이어에서 표시'로 변경합니다.

② 캐릭터를 그리던 원래의 캔버스로 돌아와서, 'Ctrl+V'로 타륜의 러프를 붙이고, 레이어 이름은 'wheel'로합니다

⑤ 타륜의 선화 러프를 원래의 파일에 붙이고 위치와 크기를 적절히 맞춥니다.

④ '편집' 메뉴 → '확대/축소/회전'과 '자유 변형' 기능을 활용하여 타륜의 위치와 크기를 적절히 맞춥니다.

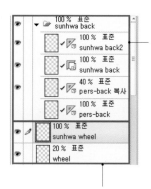

⑥ 'sunhwa back2' 레이어와 'pers-back' 레이어를 'Shift' 키를 눌러서 같이 선택하여 그 사이의 레이어들도 한꺼번에 선택합니다. '레이어' 메뉴 → '폴더를 작성하여 레이어에 삽입'을 선택하고, 새로 생긴 레이어에 정리해 넣습니다.

⑦ 'wheel' 레이어의 불투명도를 '20%'정도 낮추고, 그 위에 신규 레스터 레이어를 작성하여 이름을 'sunhwa wheel'로 합니다.

⑧ 'sunhwa wheel' 레이어에 'wheel' 레이어를 참고하면서 선화를 그려넣습니다.

15 타륜에서 앞쪽으로 뻗어나온 둥근 손잡이등을 더 세세하게 그려줍니다

타원

① '도형' 도구의 '직접'에 있는 '타원'을 선택했습니다. 도구 속성 패널의 선/채색에서 '선 작성'을 클릭합니다.

③ 그린 후 'sunhwa wheel' 레이어를 'sunhwa back' 레이어 폴더에 갖다놓습니다.

② '타원' 도구로 타륜에서 앞쪽으로 뻗어나온 둥그런 손잡이를 그립니다. 그리는 색은 타륜과 같게 하고, 브러시 사이즈는 '3~5' 정도로 합니다. 손잡이 세부 모양도 더 세세히 그립니다.

TECHNIQUES

퍼스자 사용법

1. 퍼스자 만들기

'레이어' 메뉴 → '자/컷 테두리' → '퍼스자 작성'을 택하면 '퍼스자 설정' 패널이 열립니다. 여기서 다음과 같이 설정합니다.

퍼스자 작성

타입: ○ 1점 투시(S)
○ 2점 투시(D)
● 3점 투시(T)
OK
취소
✓ 레이어 신규 작성(N)

타입에서는 그리려는 투시도법을 선택합니다. '레이어 신규 작성'을 체크하고 OK를 누르면 신규 레스터 레이어가 만들어집니다.

2. 퍼스자 조작

'조작' 도구를 선택하고, 퍼스자 가이드선, 소실점, 아이레벨 등을 설정합니다.

오브젝트

'조작' 도구의 '오브젝트'에서 퍼스자를 조작합니다.

① 가이드선의 핸들 조작

'조작' 도구를 선택한 상황에서, 가이드선을 클릭하면 둥글거나 + 모양의 핸들이 나타납니다. 둥근 핸들은 선택하면 붉게 변합니다. 이것을 드래그 하면 소실점을 고정한 채로 가이드선의 위치를 이동할 수 있습니다. + 모양 핸들을 드래그하면 둥근 핸들을 축으로 가이드선이 회전합니다. 거기에 따라 소실점이 이동합니다.

둥근 핸들의 위치도 드래그해서 이동할 수 있습니다. 가이드선이 많아지면, 이렇게 핸들의 위치를 옮겨서 다른 가이드선의 핸들과 혼동되지 않게 합니다.

가이드선 옆에 있는 마름모 모양 핸들은, 클릭하면 퍼스자에 대한 스냅 조건을 바꿉니다. 가이드선이 보라색이 되면 스냅이 활성화되어 퍼스를 따라 선을 그을 수 있습니다. 녹색이 되면 스냅이 비활성화 되어 스냅효과가 나지 않습니다.

② 가이드선 추가와 제거

가이드선과 소실점을 추가하고 제거하는 것은 둥근 핸들을 선택하여 붉은 색이 된 상태에서 오른쪽 클릭하여 나오는 메뉴를 통해 할 수 있습니다. 메뉴에서 제거 또는 추가를 선택하면 됩니다.

③ 소실점 조작

소실점도 '조작' 도구로 위치를 바꿀 수 있습니다. 소실점을 선택하고 오른쪽 클릭하여 표시되는 메뉴에서 추가, 제거, 위치 고정 등의 작업을 할 수 있습니다.

마우스 오른쪽 버튼 메뉴에서 표시되는 각 메뉴의 역할은 다음과 같습니다.

```
소실점 추가(A)
소실점 삭제(V)
가이드 추가(G)
가이드 삭제(M)
소실점 고정(K)
무한원으로 하기(L)

아이 레벨 고정(F)
아이 레벨을 수평으로 하기(H)

실행 취소(U)
다시 실행(R)

잘라내기(T)
복사(C)
붙여넣기(P)
삭제(E)
```

- 소실점 추가 : 오른쪽 클릭한 좌표에 새로운 소실점이 생겨납니다.
- 소실점 제거 : 선택한 소실점이 제거됩니다.
- 가이드 추가 : 가이드선의 핸들을 선택한 상태, 혹은 소실점을 선택한 상태에서 사용할 수 있는 기능입니다. 선택하고 있는 가이드선의 소실점에서 가이드선 하나가 새로 뻗어나옵니다.
- 가이드 제거 : 선택한 가이드선 하나를 제거합니다.
- 소실점 고정 : 이 옵션을 선택하면, 수평선이나 가이드의 + 핸들을 건드리는 것만으로 움직여 버리지 않도록 소실점이 고정됩니다.
- 무한원으로 하기 : 선택한 소실점이 평행선이 됩니다.
- 아이레벨 고정 : 아이레벨의 기울기를 고정할 수 있습니다.
- 아이레벨을 수평으로 하기 : 조작 도중에 아이레벨이 기울어지거나 할 경우 이 기능으로 원래의 수평한 상태로 되돌릴 수 있습니다.
- 실행 취소 : 바로 전 단계로 되돌립니다.
- 다시 실행 : 취소한 작업을 한 번 더 실행합니다.
- 잘라내기 : 퍼스 전체가 잘라내기 됩니다.
- 복사 : 가이드선 1개 혹은 선택한 소실점에서 뻗어나온 가이드선 전부를 복사할 수 있습니다.
- 붙여넣기 : 가이드선이나 퍼스를 붙일 수 있습니다. 신규 레이어를 만들지 않아도 가이드선이나 퍼스가 같은 위치에 나타납니다.
- 제거 : 퍼스가 삭제됩니다.

16 캐릭터 상세러프에서 선화를 따냅니다.

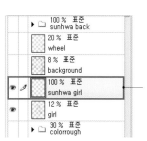

① 캐릭터 러프가 그려진 'girl' 레이어 위에 신규 레스터 레이어를 만들고 이름을 'sunhwa girl'로 합니다. 배경의 선화가 신경 쓰이면 잠시 안보이게 해 두어도 됩니다.

 ② 색은 아직 기존에 쓰던 것 그대로 입니다.

③ '연필' 도구의 '진한 연필'을 고르고, 브러시 크기는 '5~7' 정도로 합니다.

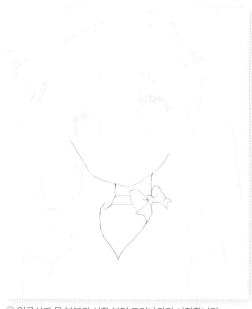

④ 얼굴선과 목 부분의 선화 부터 그려나가기 시작합니다.

17 계속해서 목에서 얼굴 쪽으로 선화를 따 갑니다.

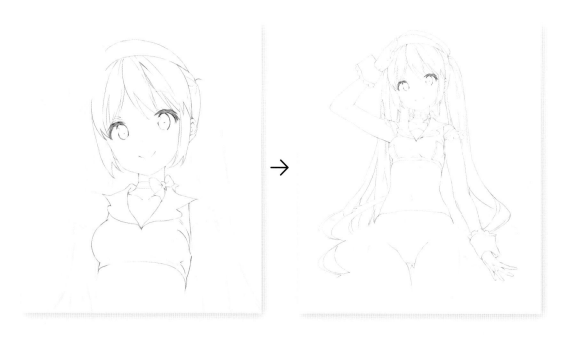

18 이렇게 선화가 완성되었습니다.
배경과 겹쳐놓고 확인해 봅니다.

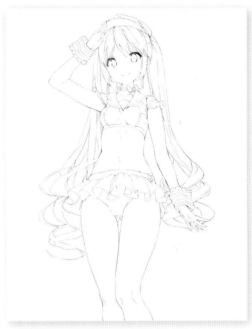

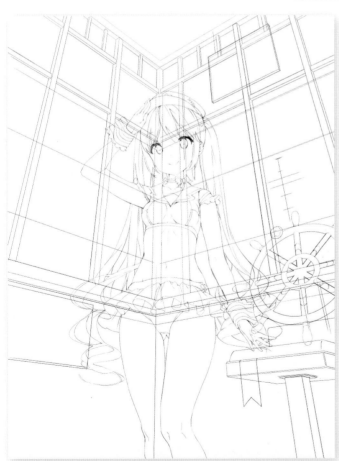

01 마스킹 하기 전에 먼저 레이어를 정리해 두는 편이 좋습니다.

① 'sunhwa girl' 레이어를 맨 위에 배치합니다

② 'rough' 레이어 폴더를 만들고 상세 러프 들을 그 안에 모읍니다. 이후 거의 사용할 일이 없으므로 안보이게 해둬도 됩니다.

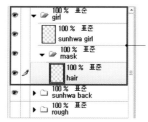

③ '레이어' 메뉴 → '신규 레이어 폴더' 순서로 레이어 폴더를 만들고, 이름은 'girl'로 합니다. 여기에 'sunhwa girl' 레이어와 새로 만든 'mask' 레이어 폴더를 배치합니다. 여기에 'hair' 라는 이름의 신규 레스터 레이어를 만들고 마스킹 작업을 하게 됩니다.

02 머리카락 부터 차례대로 마스킹해갑니다. 영역을 제대로 선택한 후 전부 칠하는 방식은 CLIP STUDIO PAINT에서도 같습니다.

① 그릴 색을 선택합니다

② '자동선택' 도구의 '다른 레이어 참조 선택'을 고릅니다.

③ 도구 속성 패널에서 작성 방법으로 '추가 선택'을 클릭합니다. 이것을 on으로 해두면 자동 선택 하는 영역을 추가해나갈 수 있습니다.

④ '틈 닫기'는 선과 선 사이의 간격을 자동으로 메꾸어 주는 정도를 정해줍니다. 선이 제대로 연결되지 않은 부분이 있을 때 이 메뉴의 오른쪽 칸까지 회색으로 옮겨주면 깨끗하게 선택됩니다.

※ 틈새가 넓어서 이 속성을 가장 오른쪽으로 옮겨도 제대로 선택되지 않는다면, 선화를 고쳐서 선을 제대로 이어주든가, 마스킹 레이어에서 '붓' 도구 등으로 벌어진 곳을 채워준 후 다시 '자동선택'합니다.

⑤ 선택이 다 되었으면 '채우기' 아이콘을 선택하여 전부 칠합니다. 비어져나간 부분은 지우개로 지워주고, 덜 칠해진 부분은 '붓' 도구로 마저 칠해줍니다.

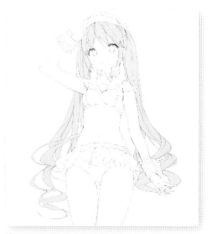

⑥ 머리카락을 마스킹했습니다.

 03 이번에는 머리카락 외에 소품, 옷의 색(스카이 블루, 블루, 화이트), 피부 등을 마스킹 합니다.

 ① 'acc' 레이어에서 그릴 색을 선택

 ③ 'skyblue' 레이어에서 그릴 색을 선택

 ④ 'blue' 레이어에서 그릴 색을 선택

 ⑥ 'white' 레이어에서 그릴 색을 선택

⑧ 'skin' 레이어에서 그릴 색을 선택

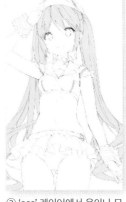 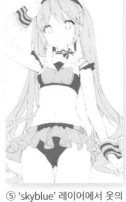 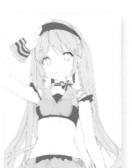

② 'acc' 레이어에서 옷이나 모자 장식 등의 노란 부분을 마스킹 합니다.

⑤ 'skyblue' 레이어에서 옷의 연한 파란색 부분, 'blue' 레이어에서 진한 파란색 부분을 마스킹합니다.

⑦ 'white' 레이어에서 옷의 옷깃, 스커트의 프릴, 모자 등의 하얀 부분을 마스킹합니다.

⑨ 'skin' 레이어에서 피부색 부분을 마스킹합니다.

 04 배경도 마스킹하는데 타륜, 벽과 창살, 의자 등 세 파트로 나누어서 작업합니다.

 ⑤ 색을 고르고 'back2' 레이어에 칠함

 ⑥ 색을 고르고 'back3' 레이어에 칠함

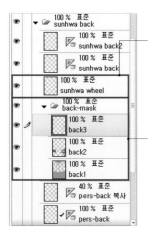

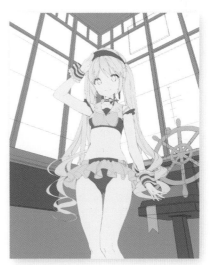

① 'sunhwa wheel' 레이어를 'sunhwa back' 레이어 밑에 배치합니다.

② '레이어' 메뉴 → '신규 레이어 폴더'를 선택해서 레이어 폴더를 만들고 이름을 'back-mask'로 합니다. 여기에 신규 레스터 레이어를 3개 만들고 이름을 각각 'back1', 'back2', 'back3'로 합니다.

 ③ '자동선택' 도구의 '다른 레이어 참조 선택'을 고릅니다.

④ 색을 고르고 'back1' 레이어에 칠함

⑦ 'back1' 레이어에는 벽면과 프레임, 'back2' 레이어에는 의자와 왼쪽 아래 부분의 판자, 'back3' 레이어에는 타륜을 마스킹 합니다.

05 마스킹 하기 전에 컬러 러프를 클리핑 하기 위해 레이어를 다시 정리합니다.

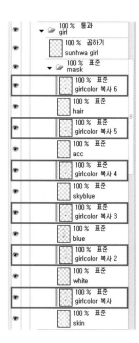

① 'colorrough' 레이어 폴더를 열고, 불투명도를 100%로 한다. 상세 러프 레이어는 사용하지 않으므로 삭제하든가 가장 밑으로 내려둡니다.

② 'girl', 'sunhwa back' 레이어 폴더를 'girlcolor' 밑에 배치합니다.

③ 'sunhwa back' → 'back mask' 레이어 폴더 내에 3개의 레이어를 다시 각각 배치합니다. 'back3' 레이어는 'chair' 레이어 위에, 'back2' 레이어는 'window-text' 레이어 위에, 'back1'는 'sky' 레이어 위에 배치합니다. 그리고 'back-groundshadow'를 선택하여 '아래 레이어에서 클리핑'을 체크해둡니다.

06 캐릭터의 컬러 러프를 마스킹 레이어 위에 복사하고 클리핑 합니다. 그 후 선화 레이어와 선화가 들어간 레이어 폴더의 합성모드를 변경합니다.

② 'sunhwa girl', 'sunhwa back2', 'sunhwa back', 'sunhwa wheel' 레이어의 합성모드를 '곱하기'로 합니다. 'girl', 'sunhwa back' 레이어 폴더의 합성모드는 '통과'로 합니다.

① 'girl' → 'mask' 레이어 세트에 있는 마스킹 레이어 모두에 'girlcolor' 레이어를 'Ctrl+A' 전체 선택하여 'Ctrl+V'로 붙인다. 다했으면 붙인 레이어를 각각 선택하여 '아래 레이어에서 클리핑'을 체크해둡니다.

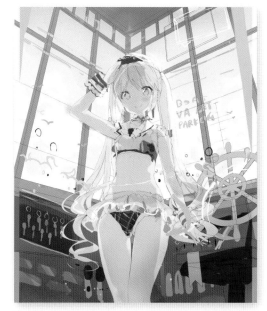

③ 이렇게 컬러 러프를 마스킹 레이어에 반영할 수 있었습니다.

07 이대로는 칠이 삐져나온 부분도 있어서
지저분해 보이므로 캐릭터의 마스킹을
조금씩 수정해 갑니다.

① 'girlcolor' 레이어 위
에 있던 'shadow1 girl'
레이어를 'sunhwa girl'
레이어 아래에 배치합니
다.

② '스포이드' 도구의 '레이어에서 색 취득'을 선택합니다. 도구
속성의 참조위치에서 '편집 레이어'를 선택합니다. 이렇게 하면
선택 레이어만 참조하여 색을 얻을 수 있습니다.

③ '스포이드' 도구를 사용해서 'shadow1 girl' 레이어
로부터 그림자 색을 얻어냅니다.

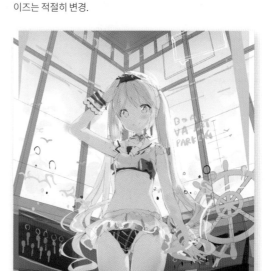

④ '붓' 도구의 '수채'에 있는 '불투명 수채'를 선택하고, 브러시 사
이즈는 적절히 변경.

⑤ 깔끔하지 않았던 그림자 색을 다시 칠합니다

08 각 컬러 러프도 마찬가지로 색을 취해서,
다시 그리고 좀 더 깔끔하게 다듬습니다.
컬러 러프의 맨 위에 위치한 하이라이트
레이어는 불투명도를 조금 내렸습니다.

① 'girl' → 'mask' 레이
어 폴더의 각 컬러 러프를
선택하고, 앞의 단계들 처
럼 '스포이드' 도구로 색
을 취하고 '수채' 도구로
색을 칠합니다.

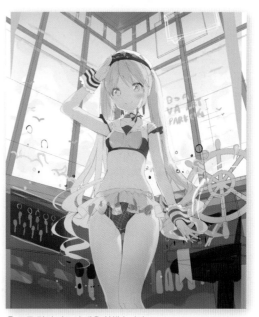

② 모든 컬러 러프의 색을 칠했습니다.

09 배경의 의자와 열쇠가 걸려 있는 보드 부분도 좀 더 깔끔하게 그려줍니다.

① 'back2' 레이어 위에 'chari' 레이어를 복사하고, '아래 레이어에서 클리핑'을 체크합니다. '스포이드' 도구로 의자의 색을 따서 칠하고, 'chair' 레이어의 의자 그림은 '지우개'로 지웁니다.

② 왼쪽의 열쇠가 걸린 보드도 마찬가지로 전부 칠해줍니다.

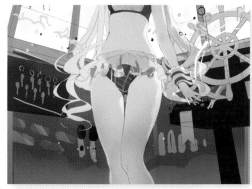

③ 전 단계와 마찬가지로 '스포이드' 도구로 색을 따내서, '수채' 툴로 의자와 보드도 다시 칠합니다.

10 중간에 캔버스 크기를 키웠으므로 아직 칠해지지 않은 부분이 있습니다. 거기도 수정합니다.

① 'Ctrl'를 누른채 차례로 'sky', 'background-shadow', 'background-shadow2' 레이어를 복수 선택하고, '편집' 메뉴 → '변형' → 확대/축소/회전'을 선택합니다.

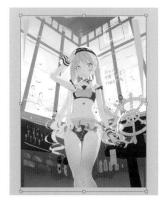

② 가이드선이 표시되면 네 귀퉁이의 어느 쪽이든 드래그 해서 확대합니다. 'Shift'를 누르고 드래그하면 가로세로 비율을 유지한 채로 크기를 늘릴 수 있습니다. 혹은 '도구 속성' 팔레트에서 확대율을 지정할 수 있습니다.

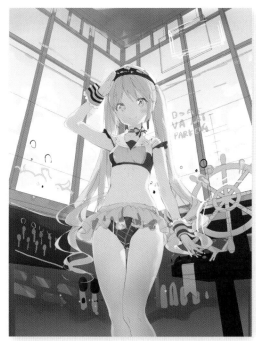

③ 배경을 확대하여 그려지지 않은 부분이 없도록 손봅니다. 그 외에 그림자가 다 칠해지지 않은 부분이 있으면 조금 더해주고, 불필요하게 칠해진 부분은 '지우개' 도구로 지워줍니다. 아직 깔끔하지 않은 부분은 있지만, 캐릭터는 어느 정도 형태가 되었으므로 다음 채색 단계로 들어갑니다.

01 눈부터 칠해갑니다. 신규 레스터 레이어에서 눈동자와 눈꺼풀을 채색하고 선화 색도 조금 바꿉니다.

⑤ 'sunhwa girl' 레이어를 선택하고 '투명 픽셀 잠금'을 체크한 후, 선화에 색을 입힙니다.

① 신규 레스터 레이어를 만들고, 이름을 'eyes'로 합니다. 여기에 눈동자를 그립니다.

 ② '붓' 도구에서 '수채'에 있는 '불투명 수채'를 선택하고, 브러시 사이즈는 '9' 정도로 합니다.

 ③ 명암용으로 두 가지 색을 선택하고 눈동자를 그립니다.

 ④ 밝은 색도 두 가지 선택해 눈동자의 하이라이트 등을 그립니다.

02 눈동자의 하얀 부분과 그림자 부분을 그려갑니다.

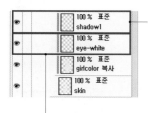

④ 신규 레스터 레이어를 만들고, 이름을 'shadow1'라고 합니다. 합성모드는 '곱하기' 입니다. '아래 레이어에서 클리핑'을 체크합니다.

① 'girl' → 'mask' 레이어 폴더에 있는 'skin' 레이어 위의 컬러 러프 위에 신규 레스터 레이어를 만들고, 이름을 'eye-white'라고 합니다. '아래 레이어에서 클리핑'을 체크합니다.

 ② 칠할 색은 흰색을 선택하고, '붓' 도구의 '수채'에 있는 '불투명 수채'를 선택하고 브러시 사이즈를 '50'정도로 설정합니다.

 ⑥ '에어브러시' 도구에서 '부드러움'을 선택하고, 브러시 사이즈는 '60' 정도로 하고, 강도는 '60', 브러시 농도는 '80'으로 설정합니다.

 ⑦ 연갈색을 고르고, 좌우의 눈시울과 머리카락 끄트머리에 선을 넣습니다.

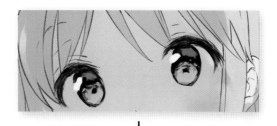

↓

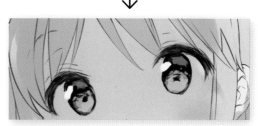

⑧ 눈동자를 그리고, 선화에 색을 넣습니다. 눈동자의 하이라이트는 'girl' 레이어 폴더 위에 'eyelig' 레이어를 새로 만들고 그려 넣으면 됩니다.

③ 눈동자의 하얀 부분을 그립니다. 이번에는 'eye-white' 레이어의 불투명도를 조정하지 않아도 위화감이 없으므로, 불투명도는 조정하지 않습니다.

 ⑤ 그릴 색을 고르고, 마찬가지로 '불투명 수채'의 브러시 사이즈를 '8' 정도로 설정합니다.

⑥ 눈꺼풀의 그림자를 그립니다.

03 'girl' 레이어 폴더 위에 신규 레스터 레이어를 만들고, 눈초리에 아이섀도우 느낌으로 덧그려줍니다.

① 신규 레스터 레이어를 만들고 이름을 'shadow+'로 하고 합성 모드는 '곱하기'로 합니다.

 ② 색은 연갈색

 ③ '에어브러시' 도구의 '부드러움'을 선택하고 브러시 사이즈는 '30' 정도로 합니다. 좌우 눈초리에 부드럽게 색을 넣듯이 에어브러시를 해줍니다.

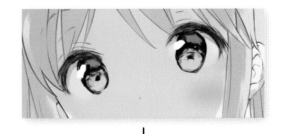

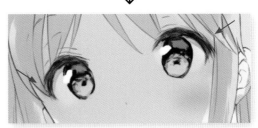

④ 눈초리에 터치를 추가해서, 눈의 인상을 조금 더 강하게 해봅니다.

04 '에어브러시' 도구로 피부에 가볍게 그림자를 넣어갑니다. 나중에 넣을 그림자의 위치를 미리 잡아놓는다는 느낌입니다.

 ① '지우개' 도구에서 '딱딱함'을 선택하고, 'girl' 레이어 폴더의 'shadow1 girl' 레이어에서 삐져 나온 그림자 부분을 제거합니다.

② 'girl' → 'mask' 레이어 폴더에 있는 'skin' 레이어 위의 'shadow1' 레이어로 이동합니다.

 ③ 피부색 용도의 색을 선택합니다.

 ④ '에어브러시' 도구의 '부드러움'이나 '그림자'를 선택하고, 브러시 사이즈는 적당히 조절한 후 가볍게 피부에 그림자를 넣어갑니다.

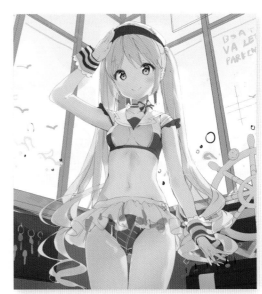

⑤ 피부에서 그림자를 넣고 싶은 부분들을 이런 식으로 칠해 나갑니다.

05 캐릭터 그림자를 그린 레이어의 명도를 올려서 캐릭터가 전체적으로 더 밝아보이도록 합니다.

② '편집' 메뉴 → '색조 보정' → '색상/채도/명도'를 선택합니다.

③ '색상/채도/명도' 패널이 열리면, 명도의 수치를 올려줍니다.

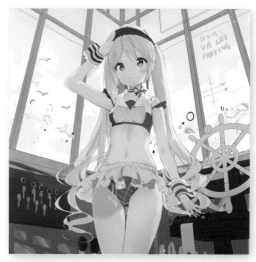

④ 캐릭터의 그림자 부분이 좀 밝아졌습니다.

06 여기서는 캐릭터의 그림자 레이어에 있는 정보를 각각의 마스킹 레이어에도 옮겨서 이용하도록 합니다.

① 'girl' 레이어 폴더의 'shadow1 girl' 레이어로 이동한 후, 'Ctrl+A'로 전부 선택합니다.

② 각 마스킹 레이어 위에 'Ctrl+V'로 붙이고, '아래 레이어에서 클리핑'을 체크합니다. 원래의 'shadow1 girl' 레이어는 안보이게 해둡니다.

07 얼굴에 머리카락에서 떨어지는 그림자를 넣어서 입체감을 줍니다.

① 'girl' → 'mask' 레이어 폴더에 있는 'skin' 레이어 위의 'shadow1' 레이어로 이동합니다.

 ② '붓' 도구의 '수채'에 있는 '불투명 수채'를 선택하고, 브러시 사이즈는 '10' 정도로 합니다.

 ③ 그림자용의 어두운 피부색을 칠합니다.

 ④ 그림자용의 밝은 피부색을 칠합니다.

⑤ '펜' 도구의 '둥근 펜'을 선택하고, 브러시 사이즈는 '6~9' 정도로 합니다.

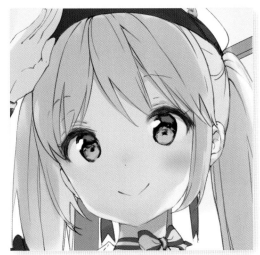

⑥ '불투명 수채'로 명암을 넣고, 세세하게 그릴 부분에는 '둥근 펜'을 사용하여, 머리카락에서 떨어지는 그림자를 그려줍니다.

08 '보는 사람의 시선이 좀 더 캐릭터의 얼굴을 향하도록 하자…!'라는 생각으로 피부색을 약간 밝게 해줍니다.

① 'girl' → 'mask' 레이어 폴더에 있는 'skin' 레이어 위의 'shadow1 girl 복사' 레이어로 이동합니다.

 ② 밝은 피부그림자색을 찍어서 칠합니다.

 ③ '에어브러시' 도구에서 '부드러움'을 선택하고, 브러시 사이즈는 '300' 정도로 합니다.

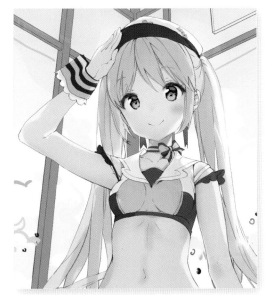

④ '에어브러시' 도구로 얼굴을 중심으로 상반신을 가볍게 칠해주고, 약간 밝게 해줍니다.

09 목 주위나 배, 팔 등에도 그림자를 넣어합니다.

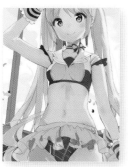

② '붓' 도구의 '수채'에 있는 '불투명 수채'를 선택하고, 브러시 사이즈는 적당히 변경합니다.

① 'girl' → 'mask' 레이어 폴더에 있는 'skin' 레이어 위의 'shadow1' 레이어로 이동합니다

③ 피부의 진한 그림자색을 찍어서 작업합니다.

④ 피부의 연한 그림자색을 찍어서 작업합니다.

⑤ '에어브러시' 도구의 '부드러움'을 선택하고, 브러시 사이즈는 적절히 변경하여 작업합니다.

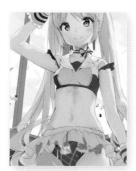
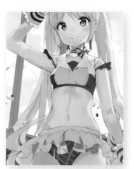
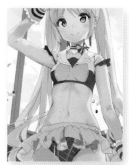

⑥ 선명한 그림자를 넣는 경우에는 '불투명 수채' 도구, 희미한 그림자를 새롭게 더하고 싶다면 '에어브러시' 도구로 작업합니다. 대강 작업이 끝났다면, 가슴 아래 부분의 선화에 색을 넣어줍니다.

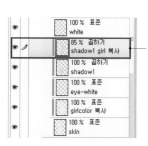
⑦ 'girl' → 'mask' 레이어 폴더에 있는 'skin' 레이어 위의 'shadow1 girl 복사' 레이어로 이동합니다.

⑧ '색 혼합' 도구의 '흐림'을 선택하고, 브러시 사이즈는 '180' 정도로 설정합니다.

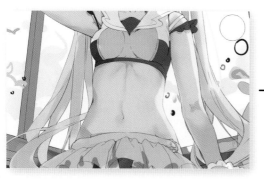
→
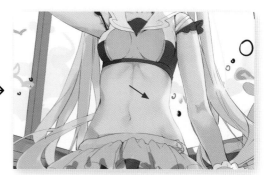

⑨ 허리의 그림자 경계를 바려줍니다. 칠해진 그림자의 색을 '색 혼합' 도구를 써서 흐리게 해주는 것입니다.

10 다리에도 그림자를 넣습니다. 무릎의 그림자는 일단 '붓' 도구로 칠한 후, '색 혼합' 도구의 '손끝'으로 바려줍니다.

② '색 혼합' 도구의 '손끝'을 선택하고, 브러시 사이즈는 '200' 정도로 설정합니다.

① 'girl' → 'mask' 레이어 폴더에 있는 'skin' 레이어 위의 'shadow1' 레이어로 이동합니다. 그림자 색이나 도구는 기본적으로 상반신을 그릴 때와 같은 것을 사용합니다.

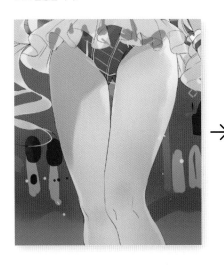 →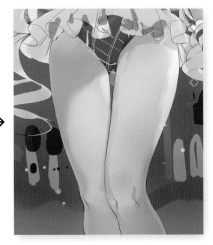

③ 선명한 그림자를 넣어줄 때는 '불투명 수채' 도구, 희미한 그림자를 새로 추가하고 싶을 때는 '에어브러시' 도구로 작업합니다. 이미 그린 부분을 바리고 싶을 때는 '색 혼합' 도구를 사용합니다.

11 피부의 그림자의 명도와 균형을 맞추기 위해 눈동자 색에 하늘색을 덧칠해 조금 더 밝게 합니다.

① 'hi-light' 레이어로 이동해서 'colorrough' 레이어 폴더보다 위에 배치합니다.

 ② 하늘을 그릴 색을 선택합니다.

 ③ '에어브러시' 도구의 '부드러움'을 선택하고, 브러시 사이즈는 '65' 정도로 설정합니다.

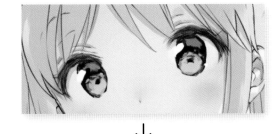

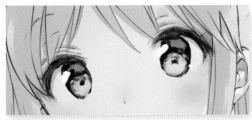

④ 하이라이트 레이어의 눈동자 부분에 하늘색을 칠해서 조금 더 밝게합니다.

12 머리카락의 그림자를 칠해갑니다. 앞 머리와 피부가 접하는 부분에 피부색을 더해 밝게 합니다. 또, 그림자용 레이어를 새로 만들어서 자잘한 머리카락 그림자를 그립니다.

④ 'color1' 레이어에 위 처럼 가볍게 칠해줍니다. (위 그림은 일시적으로 클리핑을 해제한 것입니다.)

⑤ 머리카락에 명암을 넣을 그림자 색을 선택합니다.

⑥ '펜' 도구의 '둥근 펜'을 선택하고, 브러시 사이즈는 '6~12' 정도로 설정합니다.

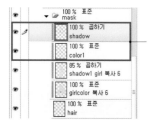

① 'girl' → 'mask' 레이어 폴더에 있는 'hair' 레이어 위에 신규 레스터 레이어를 2개 만들고 '아래 레이어에서 클리핑'을 체크하고, 이름을 'color1'와 'shadow'로 합니다. 'shadow' 레이어는 합성 모드를 '곱하기'로 합니다.

⑦ 'shadow' 레이어에 머리카락을 그리기 시작합니다. 큰 면적은 '불투명 수채'로 칠하고, 세세한 터치는 '둥근 펜'을 사용합니다.

② 그릴 색을 고릅니다.

① 그릴 색을 고릅니다.

③ '에어브러시' 도구의 '부드러움'을 선택하고, 브러시 사이즈는 '120' 정도로 설정합니다.

② '붓' 도구의 '수채'에 있는 '불투명 수채'를 선택하고, 브러시 사이즈는 '15~20' 정도로 설정합니다.

13 머리카락의 명암을 넣는 색에 푸른 느낌을 더해서 배경의 하늘색과 자연스럽게 연결되도록 합니다.

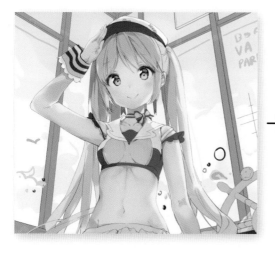

→

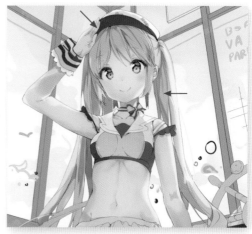

③ 그림의 화살표 부분을 작업합니다.

14 머리카락에 그림자를 넣는 중간중간 얼굴 쪽의 선에 강약과 터치를 더해줍니다. 선의 강약은 이후의 모든 단계에서 전체적인 색감을 보며 조금씩 손봐줍니다.

① 눈초리에 바림을 넣을 때 사용한 'shadow+' 레이어로 이동합니다.

② 그릴 색을 고릅니다.

③ '펜' 도구의 '둥근 펜'을 선택하고, 브러시 사이즈는 '6~8'정도로 설정하고 얼굴 주위의 선에 강약을 넣어갑니다.

④ 그릴 색을 고릅니다. 이어서 '둥근 펜'을 선택하고, 브러시 사이즈는 '2~3'정도로 설정하고, 선화에는 넣지 않았던 홍조의 선을 작업합니다.

⑤ 터치한 쪽이 지워진 듯해서 'etc'레이어에 바로 다시 그려줍니다. 원래 터치를 넣어준 'yellow-line' 레이어에서는 삭제했습니다.

⑥ 볼의 발그레한 부분을 그릴 색을 고릅니다.

⑦ '에어브러시' 도구의 '부드러움'을 선택하고, 브러시 사이즈는 '40'정도로 설정하고 작업합니다.

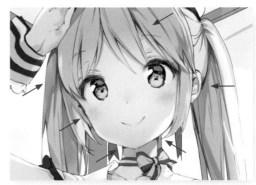
⑧ 얼굴 주변의 선에 강약과 터치를 더해주고 붉은 색도 넣어줍니다.

15 머리카락의 하이라이트를 조금 더 강하게 표현해줍니다.

① 'hi-light' 레이어로 이동합니다.

② 하이라이트를 넣을 색을 선택합니다.

③ '에어브러시' 도구의 '부드러움'을 선택하고, 브러시 사이즈는 '70~80'정도로 설정하고 작업합니다.

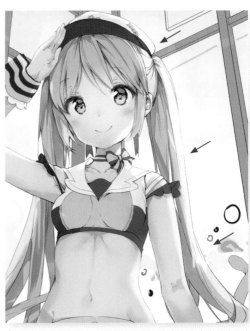
④ 모자 끄트머리에서 팔꿈치 상부 정도까지의 영역에 머리카락에 빛이 비치는 듯한 묘사를 넣어 하이라이트를 주었습니다.

16 하이라이트를 강하게 한 부분은 선화의 색도 바꾸어 줍니다.

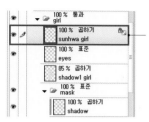

① 'sunhwa girl' 레이어로 이동합니다. '투명 픽셀 잠금'이 체크되어 있는지 확인합니다.

② 베이지 계열의 색을 선택합니다.

③ '에어브러시' 도구의 '부드러움'을 선택하고, 브러시 사이즈는 '135'정도로 합니다.

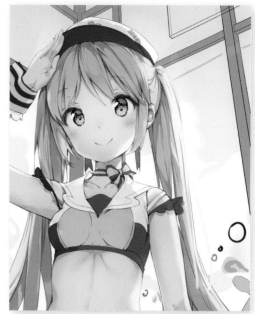

④ '에어브러시' 도구로 머리카락의 선화 색을 변경해줍니다.

17 이제 컬러 러프 위쪽의 여러 레이어들을 정리하고, 새로이 'lig' 레이어를 만들어서 트윈테일 말단 부분에도 하이라이트를 넣어줍니다.

올가미 선택

① '선택 범위' 도구의 '올가미 선택'을 선택합니다.

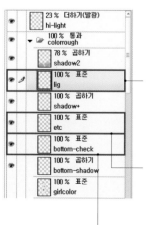

② 'eyelig' 레이어에서 눈동자의 하얀 하이라이트 부분을 '올가미 선택'으로 둘러싸 선택해줍니다. 'Ctrl+X'로 잘라내고 'Ctrl+V'로 붙입니다. 복사된 레이어 이름은 'lig'로 합니다.

③ 'keys', 'window', 'eyelig' 레이어와 'etc' 레이어를 결합합니다.

④ 'yellow-line'와 'bottom-check' 레이어를 결합합니다.

⑤ 그릴 색을 고릅니다.

⑥ '펜' 도구의 '둥근 펜'을 선택하고, 브러시 사이즈는 '6~20' 정도로 설정합니다.

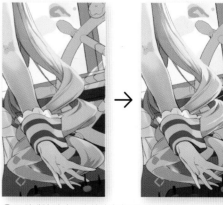

⑦ 트윈테일 말단부의 하이라이트를 'lig' 레이어에 넣어줍니다. 'hair' 레이어의 클리핑이 아닌, 'lig' 레이어에 하이라이트를 넣어준 이유는 클리핑 레이어는 'hair' 영역에서만 그릴 수 있기 때문입니다. 이렇게 하면 마음이 바뀌어서 머릿결을 바꾸고 싶다거나, 머리카락의 가닥을 추가하고 싶다거나, 형태를 수정하고 싶을 때 'lig' 레이어에 그리면 선화나 마스킹을 수정하지 않아도 됩니다.

18 옷의 하늘색 부분에 그림자를 넣어주니다. 컬러 러프를 만들 때, 프릴의 그림자를 그린 레이어가 있었으므로, 그것을 이용합니다.

 ① 'girl' → 'mask' 레이어 폴더에 있는 'sky-blue' 레이어 위에 'bottom-shadow' 레이어를 배치하고, '아래 레이어에서 클리핑'을 체크합니다.

② 그림자를 넣어줄 색을 선택합니다.

③ '붓' 도구의 '수채'에 있는 '불투명 수채'를 선택하고, 브러시 사이즈는 '30~40' 정도로 설정합니다.

19 프릴에도 그림자를 넣어줍니다. 이어서 '불투명 수채'를 사용하여, 프릴 안쪽과 바깥쪽의 주름이 모이는 경계선 안 쪽은 진한 파랑, 바깥쪽은 밝은 파랑으로 그림자를 넣어줍니다.

↓

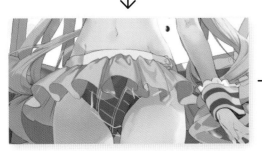

④ 대강 그림자를 넣었다면, 안쪽에도 마찬가지로 합니다.

④ 수영복 상의에 음영을 넣어 입체감을 줍니다. 프릴 부분은 그림자를 복사한 'shadow1 girl 복사 4' 레이어로 이동하여 그림자에 얼룩이 지지 않도록 전부 칠했습니다.

 ① '붓' 도구의 '수채'에 있는 '불투명 수채'를 선택하고, 브러시 사이즈는 '10~20' 정도로 설정합니다.

 ② 'bottom-shadow' 레이어의 그림자 러프에서 '스포이드' 도구로 진한 파란색을 따내서 작업합니다.

 ③ ②와 대비되는 밝은 파랑을 선택하여 작업합니다.

→

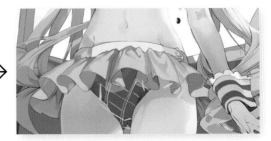

⑤ 프릴 안쪽에 그림자를 넣었습니다.

20 피부에도 반사광이나 하이라이트를 넣어 갑니다. 그림은 별로 변하지 않은 것 처럼 보이지만, 팔과 허리에 하이라이트가 들어간 상태입니다.

① 'girl' → 'mask' 레이어 폴더에 있는 'skin' 레이어 위에 신규 레스터 레이어를 만들고 이름을 'reflect'로 하고, '아래 레이어에서 클리핑'을 체크합니다.

 ② 흰색을 선택합니다.

 ③ '붓' 도구의 '수채'에 있는 '불투명 수채'를 선택하고, 브러시 사이즈는 '50' 정도로 설정합니다.

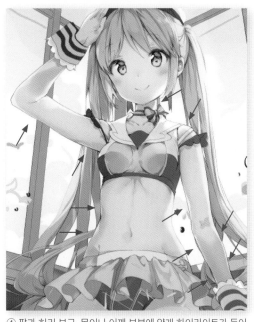

④ 팔과 허리 부근, 목이나 어깨 부분에 얇게 하이라이트가 들어가 있습니다.

21 어쩐지 캐릭터가 왼쪽을 보는 듯한 느낌이 들어서, 왼쪽 눈의 시선 방향을 조금 바꾸어서 카메라를 보도록 합니다. 해당 레이어를 복수 선택한 후 '올가미 선택'으로 눈동자 부분을 선택하여 이동해 줍니다.

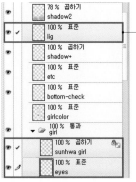

① 'lig' 레이어와 'girl' 레이어 폴더에 있는 'sun-hwa girl', 'eyes' 레이어를 'Ctrl'를 누른 채로 복수 선택합니다.

 ② '선택 범위' 도구의 '올가미 선택'을 선택합니다.

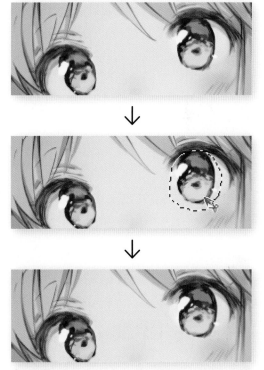

③ 레이어를 복수 선택한 후 '올가미 선택'으로 눈동자를 선택하고 '레이어 이동' 도구로 약간만 이동해줍니다. 이동한 후에는 주변의 칠을 수정해줍니다.

22 옷의 진한 파랑 부분도 그림자를 넣어갑니다. 여기서는 상당히 진한 그림자를 넣게 되므로 조금 밝게하고 나서 그림자를 넣습니다.

① 'girl' → 'mask' 레이어 폴더에 있는 'blue' 레이어 위에 있는 'girlcolor 복사 3' 레이어로 이동합니다.

 ② 지금의 색보다 좀 더 밝은 파랑을 선택합니다.

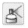 ③ '에어브러시' 도구의 '부드러움'을 선택하고, 브러시 사이즈는 '250' 정도로 설정합니다.

④ 전부 같은 색으로 하지 말고, 일러스트 오른쪽에서 왼쪽으로 가면서 조금씩 진한 파랑이 되도록 칠합니다.

 ⑤ 군청색 계열의 색으로 바꿉니다.

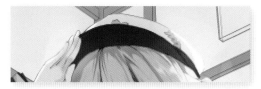

⑥ 마찬가지로 '에어브러시' 도구의 '부드러움'을 사용하여, 모자의 가운데가 가장 어두워지도록 그림자를 넣어줍니다.

⑦ 'girl' → 'mask' 레이어 폴더에 있는 'blue' 레이어 위에 신규 레스터 레이어를 만들고 이름을 'shadow2'로 합니다. '아래 레이어에서 클리핑'을 체크하고, 합성 모드를 '곱하기'로 합니다.

 ⑧ '붓' 도구의 '수채'에 있는 '불투명 수채'를 선택하고, 브러시 사이즈는 '40' 정도로 설정합니다.

 ⑨ 그림자를 넣을 색을 고릅니다.

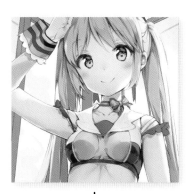

↓

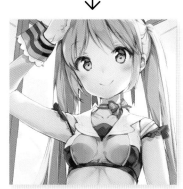

⑩ 진한 그림자색을 대강 그리고 나서, 밝은 그림자색으로 명암을 넣습니다. 세세한 부분은 '펜' 도구의 '둥근 펜'으로 그립니다. 목의 리본에도 그림자를 넣습니다.

 ⑪ 군청색으로 바꿉니다. '펜' 도구의 '둥근 펜'을 선택하고, 브러시 사이즈는 '4∼6' 정도로 설정합니다.

⑫ 모자 가장자리에 그림자를 넣어줍니다.

23 그림자를 추가해주고, 가슴 받이 부분에 도 닻을 모티브로 한 마크를 그려줍니다.

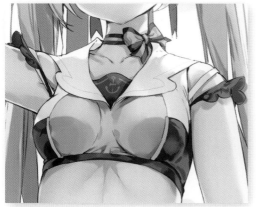

⑤ 세일러 칼라 사이의 가슴 받이에 마크를 그립니다. 세일러 칼라 가장자리의 스카이블루 라인은 선화 레이어로 이동하여 브러시 사이즈를 조금 크게 한 후 같은 색으로 선화를 넣습니다.

① 앞에서 만든 'shadow2' 레이어 밑에 신규 레스터 레이어를 만들고 이름을 'color1'로 하고, '아래 레이어에서 클리핑'을 체크합니다.

② '스포이드' 도구를 써서 'skyblue' 레이어에서 하늘색을 따냅니다.

③ '펜' 도구의 '둥근 펜'을 선택하고, 브러시 사이즈는 '4 ~5'정도로 설정하고, 마크를 그립니다.

④ 'girl' 레이어 폴더에 있는 'sunhwa girl' 레이어로 이동해서 '투명 픽셀 잠금'이 체크되어 있는 지 확인합니다.

24 옷에도 하이라이트를 넣고 스커트의 프릴에 라인을 추가합니다.

⑤ 'girl' → 'mask' 레이어 폴더에 있는 'skyblue' 레이어 위에 신규 레스터 레이어를 만들고 이름을 'color1'로 하고, '아래 레이어에서 클리핑'을 체크합니다.

⑥ '붓' 도구의 '수채'에 있는 '불투명 수채'를 선택하고, 브러시 사이즈는 '11'정도로 설정합니다.

⑦ 두 가지 색으로 작업합니다.

⑧ 프릴 부분에 선을 두 줄 추가합니다.

① 'hi-light' 레이어로 이동합니다.

② 그릴 색을 고릅니다.

③ '에어브러시' 도구의 '부드러움'을 선택하고, 브러시 사이즈는 '250' 정도로 설정합니다.

④ 눈동자 외의 파란 부분이 이번에 그린 부분입니다. 빛의 방향을 생각해서 주로 몸의 왼쪽에 충분히 하이라이트를 줍니다. (위의 그림은 일시적으로 합성모드를 '표준'으로 한 것입니다.)

25 다리 아래쪽에도 좀더 어두운 그림자를 넣습니다. 다리 아래쪽은 빛을 별로 받지 않으므로 어둡기 때문입니다. 그림자 색은 파랑 계열로 하여 전체적인 푸른 기운에 맞춥니다.

① 'girl' → 'mask' 레이어 폴더에 있는 'skin' 레이어 위에 신규 레스터 레이어를 만들고 이름을 'shadow3'로 합니다. '아래 레이어에서 클리핑'을 체크하고, 합성 모드를 '곱하기'로 합니다.

 ② 파란 계열의 색으로 바꿉니다.

26 가슴팍에도 조금 어두운 그림자를 넣습니다. 같은 레이어에 '에어브러시' 도구로 넣으면 됩니다.

 ③ '에어브러시' 도구의 '부드러움'을 선택하고, 브러시 사이즈는 '200' 정도로 설정합니다.

④ 왼 다리는 정강이에서 허벅지 위쪽 까지, 오른 다리는 정강이에서 무릎 뒤쪽, 허벅지 안쪽 부분 까지 그림자를 넣어줍니다.

⑤ 노란 체크무늬 선을 조금 정리했습니다. 체크무늬는 마스킹 레이어와는 별도로, [bottom-check] 레이어에 그려놓고 있습니다(124쪽 05번 참조). 후에 또 정리할 때까지 레이어의 위치와 내용은 이대로 방치해 두었습니다.

 ① 어두운 베이지 느낌의 색으로 바꿉니다.

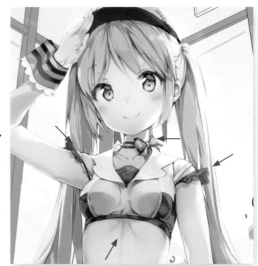

② 목 아래 부분, 양쪽 겨드랑이에서 가슴 아래 쪽 등에 그림자를 넣어줍니다.

27 노란 부분들에도 그림자를 넣어줍니다.

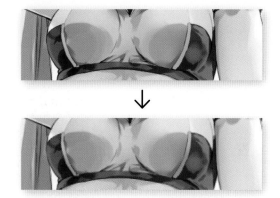

① 'girl' → 'mask' 레이어 폴더에 있는 'acc' 레이어 위에 신규 레스터 레이어를 만들고 이름을 'shadow2'로 합니다. '아래 레이어에서 클리핑'을 체크하고, 합성 모드를 '곱하기'로 합니다.

② 베이지 계열의 색을 고릅니다.

③ '붓' 도구의 '수채'에 있는 '불투명 수채'를 선택하고, 브러시 사이즈는 '50' 정도로 설정합니다.

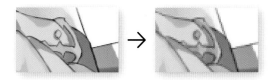

④ 각 영역을 전부 칠하듯이 그림자를 넣지 말고, 가슴은 아래에서 2/3 정도까지, 모자의 장식은 잎사귀 왼쪽 끄트머리까지, 닻 장식은 허리 방향 끄트머리까지 빛이 들어오는 것을 고려하여 작업합니다.

28 옷의 흰색 칼라에도 그림자를 넣습니다.

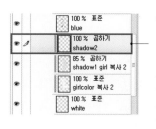

① 'girl' → 'mask' 레이어 폴더에 있는 'white' 레이어 위에 신규 레스터 레이어를 만들고 이름을 'shadow2'로 합니다. '아래 레이어에서 클리핑'을 체크하고, 합성 모드를 '곱하기'로 합니다.

② 회색 계통의 색을 고릅니다.

③ '붓' 도구의 '수채'에 있는 '불투명 수채'를 선택하고, 브러시 사이즈는 '40'정도로 설정하고 작업합니다.

④ 연한 하늘색을 고릅니다. 마찬가지로 '불투명 수채'로 그립니다.

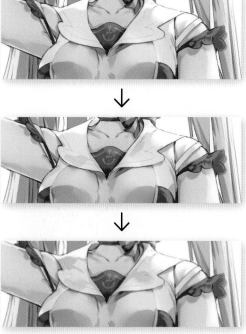

⑤ 겨드랑이 근처나 옷긴 안쪽에도 그림자를 넣어줍니다. 연한 하늘색을 가슴의 하늘색과 어울리도록 넣어줍니다.

29 여기서 선을 한 번 더 손봅니다. 수영복 상하의와 피부의 경계, 프릴 부분의 선을 손봐서 입체감을 더해줍니다.

① 'shadow+' 레이어로 이동합니다.

 ③ '펜' 도구의 '둥근 펜'을 선택하고, 브러시 사이즈는 '4~7'정도로 설정하고 작업합니다.

 ② 갈색 계열의 색을 고릅니다.

 ④ 파랑 계열의 색을 고릅니다. 마찬가지로 '둥근 펜'으로 작업합니다.

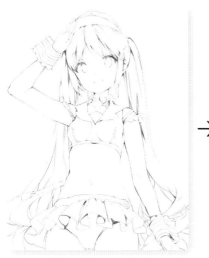 →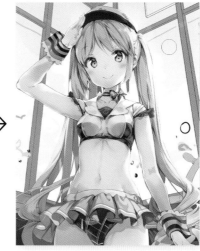

⑤ 일단 머리카락이나 피부의 선, 피부와 옷의 흰 부분이 접하는 부분의 선은 갈색 계통으로, 옷의 파란 부분과 피부가 접하는 부분, 프릴 등은 파랑 계열의 색으로 강조하듯 한 번 더 따줍니다.

30 모자의 챙이 군청색 그대로이므로 반사광을 넣어줍니다.

 ④ 진한 회색으로 바꿉니다. 마찬가지로 '불투명 수채'에, 브러시 사이즈는 '60' 정도로 하여 작업합니다.

① 'girl' → 'mask' 레이어 폴더에 있는 'blue' 레이어 위에 신규 레스터 레이어를 만들고 이름을 'reflect'로 하고, '아래 레이어에서 클리핑'을 체크합니다.

 ② 연한 파랑 계열의 색으로 바꿉니다.

 ③ '붓' 도구의 '수채'에 있는 '불투명 수채'를 선택하고, 브러시 사이즈는 '10'정도로 설정하고 작업합니다.

↓

⑤ 모자 챙의 두께감을 표현하기 위해, 연한 파랑색을 가장자리에 살짝 넣어주고, 진한 회색으로 반사광을 넣어줍니다.

31 가슴의 볼륨을 표현하기 위해 하이라이트를 더해줍니다.

① 'lig' 레이어로 이동합니다.

② 가슴의 스카이블루보다 연한 하늘색을 고릅니다.

③ '붓' 도구의 '수채'에 있는 '불투명 수채'를 선택하고, 브러시 사이즈는 '13' 정도로 설정합니다.

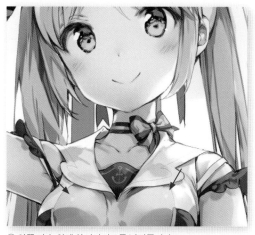

④ 양쪽 가슴 위에 하이라이트를 넣어줍니다

32 피부의 그림자를 조금 지워주고, 입술의 윤기를 표현합니다.

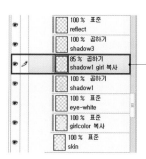

① 'girl' → 'mask' 레이어 폴더에 있는 'skin' 레이어 위의 'shadow1 girl 복사' 레이어로 이동합니다.

② '지우개' 도구의 '부드러움'을 선택하고, 브러시 사이즈는 '8.5'로 설정합니다.

③ 입술 아래의 그림자를 조금 지워주면서 입술의 윤기를 표현합니다.

33 양쪽 가슴의 크기가 좀 달라 보이므로 수정합니다. 선화 레이어와 채색 레이어를 모두 선택하고 '올가미 선택' 도구로 선택한 후 '자유 변형' 도구로 변형해줍니다.

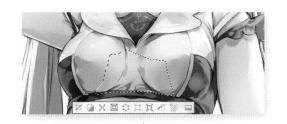

① 'girl' 레이어 폴더에 있는 'sunhwa girl' 레이어와 'girl' → 'mask' 레이어 폴더에 있는 'sky-blue' 레이어 위의 'bottom-shadow' 레이어를 'Ctrl'를 누른 채로 복수 선택합니다.

 ② '선택 범위' 도구의 '올가미 선택'을 선택합니다.

③ 변경하고 싶은 부분을 둘러싸 선택했다면, '편집' 메뉴 → '변형' → '자유 변형'을 선택하고, 위쪽 선택 부분을 오른쪽으로 움직여서 변형합니다. 변형하고 나서 칠해진 부분이 틀어진 곳이 있으면 '색 혼합' 도구의 '흐림'을 써서 수정해줍니다.

34 전체를 다시 확인해봅니다. 머리카락 색이 아직 좀 어두워보이므로, 전체적으로 밝게 해줍니다.

① 'girl' → 'mask' 레이어 폴더에 있는 'hair' 레이어로 이동합니다.

② '편집' 메뉴 → '색조 보정' → '레벨 보정'을 선택하고, 패널이 열리면 '입력'에 있는 세 개의 삼각형 슬라이더 중 가운데 슬라이더를 조금 왼쪽으로 옮기면서 적절히 조정해 줍니다.

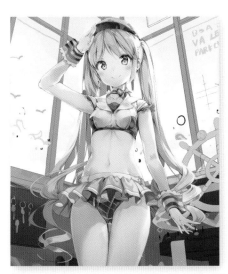

③ 머리카락 색을 전체적으로 밝게 해줍니다. '레벨 보정' 패널의 '미리 보기'를 체크하면, 창을 닫지 않고도 실시간으로 보정 결과를 확인할 수 있습니다.

35 오른쪽 머리카락에도 하이라이트를 더해 줍니다. 또, 이쪽 머리카락은 어두운 영역에 있으므로, 어두운 색을 더해서 주변과 위화감 없이 어울리게 해야 합니다.

 ① 'lig' 레이어로 이동합니다.

 ② 밝은 베이지 색 계열을 선택합니다.

③ '펜' 도구의 '둥근 펜'을 선택하고, 브러시 사이즈는 '8' 정도로 설정합니다.

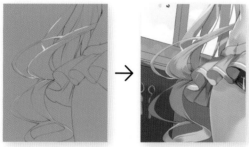

④ 뒤에서 들어오는 빛을 고려하여 하이라이트를 줍니다. (왼쪽은 알기 쉽게 배경에 색을 채운 것 입니다)

36 옷의 청색 부분에도 뒤에서 들어오는 빛을 더해줍니다.

 ① 'girl' → 'mask' 레이어 폴더에 있는 'blue' 레이어 위에 있는 'reflect' 레이어로 이동합니다.

 ② 연한 하늘색으로 바꿉니다.

 ③ '붓' 도구의 '수채'에 있는 '불투명 수채'를 선택하고, 브러시 사이즈는 '20' 정도로 설정합니다.

 ⑤ 'girl' → 'mask' 레이어 폴더에 있는 'hair' 레이어 위에 있는 'shadow1 girl 복사 6' 레이어로 이동합니다.

 ⑥ 더 진한 색으로 바꿉니다.

 ⑦ '에어브러시' 도구의 '부드러움'을 선택하고, 브러시 사이즈는 '520' 정도로 설정합니다.

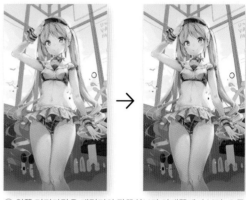

⑧ 왼쪽 머리카락은 캐릭터의 팔꿈치보다 아래쪽에서 부터, 오른쪽 머리카락은 허리보다 조금 위 정도 부터 그 아래 부분을 '에어브러시' 도구로 살짝 어두운 그림자를 넣어서 주변과 어울리도록 합니다.

④ 오른손의 커프스를 손봅니다.

⑤ 왼손의 커프스도 마찬가지로 손봅니다.

⑥ 목 주변과, 겨드랑이 아래, 어깨의 장식끈도 마찬가지로 작업합니다.

37 계속해서 커프스와 모자의 하얀 부분에
도 그림자를 조금씩 넣습니다.

① 'girl' → 'mask' 레이
어 폴더에 있는 'white' 레
이어 위의 'shadow2'와
'shadow1 girl 복사 2' 레
이어를 적당히 선택해줍
니다.

② 음영을 넣을 두 가지 색을 고릅니다

 ③ '붓' 도구의 '수채'에 있는 '불투명 수채'를 선택하고,
브러시 사이즈는 '12' 정도로 설정합니다.

④ 커프스의 하얀 부분은 'shadow1 girl 복사2' 레이어에 음영을
넣어가며 작업합니다. 모자와 스커트의 허리 부분은 'shadow2'
레이어에 음영을 넣어가며 작업합니다.

38 오른쪽 다리 밑에 들어간 그림자가 좀 넓
어보이므로 수정합니다.

 ② '선택 범위' 도구의 '올가미 선택'을 선택합니다.

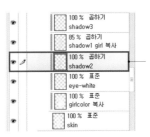

① 'girl' → 'mask' 레이
어 폴더에 있는 'skin' 레
이어 위의 'shadow2' 레
이어('shadow1' 레이어의
이름을 바꾼 것)을 선택합
니다.

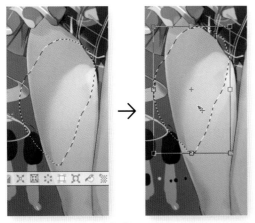

③ 그림자를 선택하고, '편집' 메뉴 → '변형' → '확대/축소/회전'
를 선택하고, 조금 왼쪽 위 방향으로 옮겨줍니다. 결과를 확인하
고 'Ctrl+D'로 선택을 해제합니다.

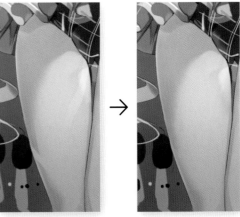

④ 조정하면서 칠이 갈라진 부분은 '색 혼합' 도구의 '흐림'과 '손
끝'을 사용하여 정리해줍니다.

 39 여기서 다시 한 번 전체를 보면서 선에 강약을 넣어줍니다.

 ③ '펜' 도구의 '둥근 펜'을 선택하고, 브러시 사이즈는 '4~7'정도로 설정하고 작업합니다.

④ 갈색 계열 색으로 커프스 주변와 손의 선, 모자의 윤곽을, 진한 회색으로 모자 챙 부분의 선을 한 번 더 넣어줍니다.

① 'shadow+' 레이어로 이동합니다.

 ② 갈색 빛이 도는 진한 회색을 사용합니다.

 ⑤ 어두운 베이지색 계열의 색을 선택하고, 앞서 처럼 '둥근 펜'으로 작업합니다.

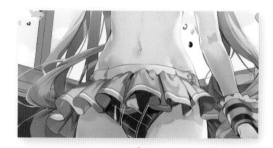

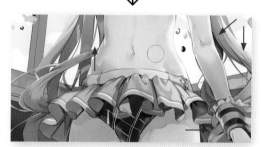

⑥ 머리카락의 어두운 부분에 베이지와 진한 갈색으로 선의 강약을 넣어줍니다.

40 다리가 겹치는 부분에도 선화의 색을 한 번 더 넣어줍니다.

① 'girl' 레이어 폴더에 있는 'sunhwa girl' 레이어로 이동해서 '투명 픽셀 잠금'이 체크되어 있는 지 확인합니다.

 ② 오렌지 색으로 바꿉니다.

 ③ '에어브러시' 도구의 '부드러움'을 선택하고, 브러시 사이즈는 '170' 정도로 설정합니다.

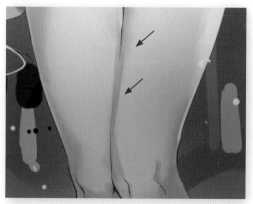

④ 다리가 겹치는 부분의 선화에 오렌지 색으로 한 번 더 선을 넣어줍니다.

41 이것으로 캐릭터는 어느 정도 완성되었습니다.

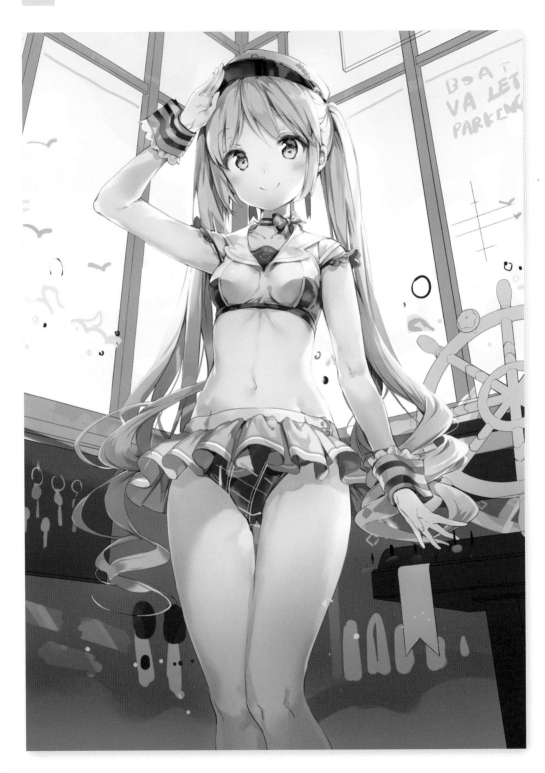

01 이제 배경을 그릴 차례입니다. '에어브러시' 도구를 사용하여 진한 파랑으로 천정 프레임의 상부를 그릴 때의 어두움을 표현합니다. 이와 함께, 배경의 선화와 겹쳐져 그려지는 부분은 수시로 '지우개' 도구로 제거해줍니다.

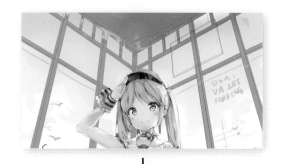

① 'backgroundshadow' 레이어로 이동합니다.

② 어두운 파랑을 선택합니다.

③ '에어브러시' 도구의 '부드러움'을 선택하고, 브러시 사이즈는 '500' 정도로 설정합니다.

④ 천정의 역삼각형 부분의 어두운 영역을 칠합니다.

02 같은 레이어에서 이번에는 밝음을 묘사해줍니다. 여기서는 '태양' 보다는 '푸른 하늘'을 의식하면서 빛이 들어오는 방향을 정합니다. 한 방향이 아니라 사방에서 빛이 들어오는 것은 '푸른하늘(과 구름)'을 광원으로 간주하기 때문입니다. 실제로 새하얀 구름은 태양빛을 난반사하므로 사방에서 빛이 들어오는 듯 한 느낌을 줍니다.

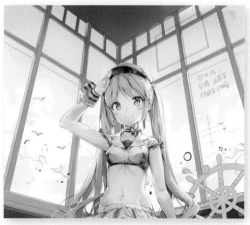

③ 천정에서 가까운 프레임에는 진한 색을, 먼 프레임에는 밝은 색을 써서, 들어오는 빛의 밝기를 고려하여 표현합니다.

① 음영을 넣을 두 가지 색을 고릅니다

② '붓' 도구의 '수채'에 있는 '불투명 수채'를 선택하고, 브러시 사이즈는 '15~30'정도로 적당히 설정합니다.

03 천정의 어두움과 대비하듯, 위쪽의 하늘 색을 더 진하게 합니다.

① 'sky' 레이어로 이동합 니다.

 ② 진한 하늘색을 사용합니다

 ③ '에어브러시' 도구의 '부드러움'을 선택하고, 브러시 사이즈는 '790' 정도로 설정합니다.

④ 위쪽에 진한 하늘색을 칠합니다.

04 창틀에는 밝기 뿐 아니라 그림자도 더해 서 입체감있게 합니다.

① 'back1' 레이어 위에 신규 레스터 레이어를 만 들고 이름을 'backshad- ow'로 합니다. '아래 레이 어에서 클리핑'을 체크하 고, 합성 모드를 '곱하기' 로 합니다.

 ② 그림자를 넣을 두 가지 회색을 선택합니다.

 ③ '붓' 도구의 '수채'에 있는 '불투명 수채'를 선택하고, 브러시 사이즈는 '20' 정도로 설정합니다.

⑤ 천정에도 그림자를 더합니다. 진한 그림자 색에 브러시 사이 즈를 '12'정도로 해서 각 부분에 선을 넣어줍니다.

 ⑥ '지우개' 도구의 '부드러움'을 선택하고, 브러시 사이 즈는 '50' 정도로 설정합니다.

⑦ 모서리에 그려진 라인은 '지우개' 도구로 지우고 그림자와 자 연스레 어울리도록 합니다. 브러시 사이즈를 40 정도로 하여 천 정 부분에는 얇은 그림자색을 넣습니다.

⑧ 천정 부분에 그림자 선을 '지우개' 도구로 지워서 자연스럽게 다듬습니다. 또 좌측에 빛이 들어오는 표현을 추가합니다.

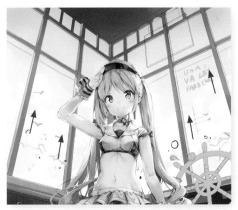

④ 창틀 아래에서 위를 향하며 서서히 연해지도록 그림자 농도를 조절했습니다. 벽과 인접한 창살 부분은 그림자 색의 명암을 조절 하여 단체의 표현을 합니다.

05 여기서, 캐릭터 머리카락의 볼륨을 조금 떨어뜨리는 편이 좋을지도 모른다는 생각이 들었고, 창 밖에 떠 있는 배의 실루엣 등도 검토하고 싶었기 때문에 조정용 레이어를 만들어서 변경했을 때의 분위기를 시험해봤습니다.

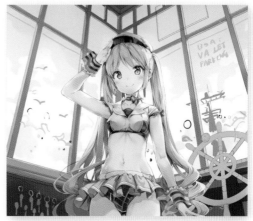

① 맨 위에 신규 레스터 레이어를 만들고 이름을 'adjust plan'로 합니다.

② 좌우 포니테일의 밑동 부근의 볼륨을 조금 낮춘 느낌을 보고 싶었으므로, 새로 만든 레이어에 배경색을 조금 넣고, 의도적으로 조정해보았습니다. 또, 타륜 뒷편에는 배의 실루엣을 대강 그려넣습니다. 여기에는 그리지 않았습니다만, 만약 이 일러스트가 책의 표지가 되었을 경우의 레이아웃은 어떻게 될지를 검토해보기 위해 가상의 타이틀을 올려보기도 했습니다.

06 이제 타륜을 그립니다. 반투명 플라스틱 재질의 느낌을 내고 싶습니다.

① 'back3' 레이어 위에 신규 레스터 레이어를 만들고 이름을 'color1'로 하고, '아래 레이어에서 클리핑'을 체크합니다.

④ 밝은 하늘색으로 타륜 전체를 칠해줍니다.

 ② 밝은 하늘색을 고릅니다.

 ③ '에어브러시' 도구의 '부드러움'을 선택하고, 브러시 사이즈는 '300' 정도로 설정합니다.

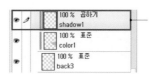 ⑤ 'back3' 레이어 위에 신규 레스터 레이어를 만들고 이름을 'shadow1'로 합니다. '아래 레이어에서 클리핑'을 체크하고, 합성 모드를 '곱하기'로 합니다.

⑧ 투명한 소재를 염두에 두고 있으므로, 벽 아래 부분은 어두운 그림자를 넣고, 벽 윗부분은 밝은 하늘색으로 그림자를 넣습니다.

 ⑥ 밝고 어두운 두 가지 하늘 색을 고릅니다.

 ⑦ '붓' 도구의 '수채'에 있는 '불투명 수채'를 선택하고, 브러시 사이즈는 적당히 변경합니다.

07 추가로 그림자를 입혀서 반투명 파이프 느낌으로 만들어봅니다. 소재를 고려하여 뒤에서 빛이 투과되는 듯한 그림자로 그려줘야 합니다.

 ① 일단 밝은 하늘색을 선택하고, 앞서처럼 '불투명 수채'로 채색합니다.

 ② '색 혼합' 도구의 '흐림'을 선택하고, 브러시 사이즈는 '20' 정도로 설정합니다.

 ④ 어두운 하늘색을 선택합니다. '펜' 도구의 '둥근 펜'을 선택하고, 브러시 사이즈는 '6~8' 정도로 설정합니다.

 ⑥ 어두운 파랑 계열의 색을 선택합니다. '붓' 도구의 '수채'에 있는 '불투명 수채'를 선택하고, 브러시 사이즈는 적당히 변경한 후 안쪽과 바깥쪽 테두리에 그림자를 넣어줍니다.

⑦ 밝은 파랑을 선택합니다. 마찬가지로 '불투명 수채'를 사용하고, 브러시 사이즈는 '20' 정도로 설정하여, 타륜 중심부를 채색합니다.

⑧ '색 혼합' 도구의 '손끝'을 선택하고, 브러시 사이즈는 '25' 정도로 설정합니다.

⑩ 명암을 표현할 두 가지 색을 선택합니다. '펜' 도구의 '둥근 펜'을 선택하고, 브러시 사이즈는 적당히 변경합니다.

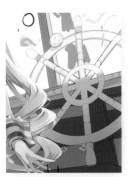

③ 타륜이 벽보다 위로 나와 있는 부분에는 그림자를 좀 더 넣고, 입체감이 느껴지도록 바려줍니다.

⑤ 타륜의 두께감을 표현하기 위해, 타륜의 형태를 따라 한 번 더 진한 색으로 칠해줍니다.

⑨ 타륜 아래 부분의 안쪽 고리는 밝은 색, 바깥쪽은 진한 색으로 그림자를 넣어주고, 중앙 부분은 밝은 색으로 칠합니다. 마지막으로 '색 혼합' 도구로 바려줍니다.

⑪ 'color1' 레이어로 이동해서, 8개의 지주와 수직 손잡이에 밝은 색을 덧칠해줍니다. 수직 손잡이에는 어두운 색도 한 번 더 칠해줍니다.

08 의자도 채색합니다. 쿠션은 파란색 계열, 의자 다리는 채도와 명도를 낮춘 청회색으로 합니다.

① 'chair 복사' 레이어로 이동합니다.

 ② 청색과 청회색 계열의 색을 고릅니다.

 ③ '붓' 도구의 '수채'에 있는 '불투명 수채'를 선택하고, 브러시 사이즈는 적당히 변경합니다.

④ 쿠션과 의자 다리를 채색합니다. 의자다리는 다른 파츠(캐릭터의 팬티, 타륜 뒤쪽의 기둥 등)과 색조가 어울리도록 채도를 조정했지만 전체적으로 푸른기가 도는 일러스트 이므로 상대적으로 갈색처럼 보이기도 합니다.

09 의자에 음영을 넣어갑니다. 마지막으로 의자 다리의 색을 바꾸었습니다.

① 'back2' 레이어 위에 신규 레스터 레이어를 만들고 이름을 'shadow1'로 합니다. '아래 레이어에서 클리핑'을 체크하고, 합성 모드를 '곱하기'로 합니다.

 ② 조금 연한 회색 계열의 색을 선택합니다.

 ③ '붓' 도구의 '수채'에 있는 '불투명 수채'를 선택하고, 브러시 사이즈는 적절히 바꿔준 후 의자 다리를 채색합니다.

 ④ 파랑 계열의 색을 선택합니다. 마찬가지로 '불투명 수채'를 쓰고 브러시 사이즈는 적절히 변경하여 쿠션을 채색합니다.

 ⑤ 조금 진한 회색 계열의 색을 선택합니다. 마찬가지로 '불투명 수채'를 쓰고 브러시 사이즈는 적절히 변경하여 타륜 뒤에 있는 타륜이 설치된 기둥에 그림자를 넣었습니다.

 ⑥ 의자 다리의 색을 지금 보다 조금 연한 청회색으로 바꿔줍니다. 원하는 색을 선택하고, 'chair 복사' 레이어로 이동해서, 앞서처럼 '불투명 수채'를 써서 작업합니다.

⑦ 의자에 음영을 넣습니다. 러프를 그렸을 때 남아있던 세세한 묘사들이 채색에 방해가 될 수 있으므로 '지우개' 도구로 삭제하면서 작업합니다.

10 의자를 그렸으면 합성 모드의 '발광'을 이용해서 하이라이트를 더합니다.

① 'back2' 레이어 위에 신규 레스터 레이어를 만들고 이름을 'hi-light'로 합니다. '아래 레이어에서 클리핑'을 체크하고, 합성 모드를 '더하기(발광)'으로 합니다.

 ② 밝은 파랑을 선택합니다.

 ③ '에어브러시' 도구의 '부드러움'을 선택하고, 브러시 사이즈는 '220'정도로 설정하고 의자와 타륜에 하이라이트를 넣어줍니다.

 ④ 올리브 계열의 색을 선택합니다. 마찬가지로 '에어브러시' 도구를 써서 열쇠가 걸려있는 보드에도 하이라이트를 넣어줍니다.

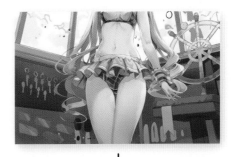

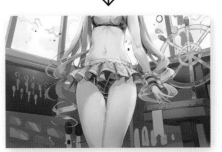

⑤ 의자의 쿠션 부분과 타륜 중심부에 하이라이트를 추가합니다. 보드도 창틀 밑 부분에는 하이라이트를 추가합니다. 타륜 뒤쪽의 기둥은 더 아래쪽으로 뻗어있는 것이 자연스러우므로 러프 그리듯이 아래로 늘려서 그려줍니다.

11 벽에 걸린 이런 저런 소품들을 정리해줍
니다. 열쇠가 걸린 보드 아래의 플레이트
부터 시작합니다. 플레이트도 벽에 붙어
있으므로 퍼스에 맞춰야 합니다. 이를 위
해 배경 퍼스의 초안 레이어를 참고합니
다.

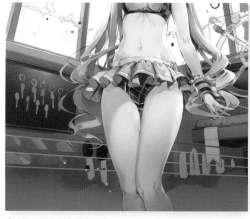

① 'sunhwa back' 레
이어 폴더에 있는 'pers-
back 복사' 레이어를 선
택하고보이게합니다. 또,
불투명도를 '100%'로
되돌렸습니다. (데이터를
PSD 포맷으로 저장하면, 퍼
스자 레이어는 보통의 레스터
레이어로 바뀝니다)

② 이번 작업에선 데이터를 PSD 포맷으로 저장하고 있으므로 퍼
스자 레이어가 원래 속성대로 저장되어 있지 않습니다. 그러므로
남아있는 초안 레이어의 선을 참고하여 'pers-back 복사'레이어
에 플레이트를 위한 가이드 선을 그렸습니다. ('붓' 도구 등에서 시작
점을 찍고 'shift'를 누른 채 그으면 직선으로 그어집니다) 선을 다 그었으
면 불투명도는 50%로 낮춥니다. 물론 CLIP 파일 포맷으로 저장
하면 퍼스자 레이어가 남아 있으므로 그대로 사용하면 됩니다.

12 가이드선을 참고하면서 플레이트를 완성
합니다.

① 'chair' 레이어에 플레
이트의 러프가 있으므로
이 레이어로 이동하여 채
색 작업을 합니다.

⑤ 가이드선을 따라서 플레이트의 직사각형을 그리고 각도를 맞
춰줍니다. 형태 수정은 '지우개' 도구로 지워가면서 합니다.

② '스포이드' 도구로 플레이트 색을 선택합니다. 색을
정한 후 플레이트의 러프는 '지우개' 도구로 지워줍니
다.

 ⑥ '지우개' 도구의 '부드러움'을 선택하고, 브러시 사이
즈는 '40' 정도로 설정합니다.

③ '도형' 도구의 '직접'에 있
는 '직사각형'를 선택합니다.

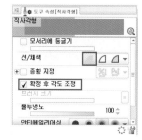

④ 도구 속성 팔레트의 선/
채색에서 '채색 작성'을 체
크합니다. '확정 후 각도 조
정'에도 체크해두면, 상자를
그린 후 클릭해서 확정할 때
까지 돌리면서 각도를 조정
할 수 있습니다.

⑦ 지우개로 지워서 플레이트를 6조각으로 만듭니다.

 ⑧ '펜' 도구의 '둥근 펜'을 선택하고, 브러시 사이즈는
'10' 정도로 설정합니다.

⑨ '지우개' 도구로 나눴으면, '둥근 펜'으로 플레이트 모양을 다
듬어 줍니다. 플레이트 6개에 대해 각각 작업합니다.

13 마찬가지로 의자 부근의 세부 묘사도 다시 그려줍니다. 책들이 꽂혀 있는 이미지입니다. 색은 러프에서 썼던 색을 다시 사용합니다.

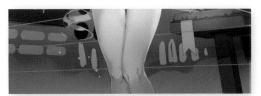

① 'sunhwa back' 레이어 폴더에 있는 'pers-back 복사' 레이어로 이동한 후, 아까와 같이 가이드선을 그어줍니다.

② 'window-text' 레이어에 러프가 있으므로 이 러프를 참고해서 그려나갑니다.

③ '선택 범위' 도구의 '꺾은선 선택'을 선택하고, 가이드선을 따라 네 귀퉁이를 차례차례 클릭해서 네모지게 선택합니다.

14 이대로는 책이 공중에 뜬 것 처럼 보이므로, 랙 같은 것도 그려주기로 합니다.

① 'backshadow' 레이어로 이동합니다.

② 조금 연한 회색 계열의 색을 선택합니다.

③ '붓' 도구의 '수채'에 있는 '불투명 수채'를 선택하고, 브러시 사이즈는 '40' 정도로 설정합니다.

④ 책을 둘러싸듯이 그려줍니다.

④ '스포이드' 도구로 책을 그릴 색을 선택합니다.

⑤ '붓' 도구의 '수채'에 있는 '불투명 수채'를 선택하고, 브러시 사이즈는 '180'정도로 설정하고 선택 영역을 따라 칠합니다.

⑥ 사각형으로 선택하고, '불투명 수채'로 2도 채색합니다.

⑦ '지우개' 도구의 '부드러움'을 선택하고, 브러시 사이즈는 '30~40' 정도로 설정합니다.

⑧ 다양한 굵기의 지우개로 간격을 만들며 지워줍니다. 그 후엔 색이나 형태를 정돈해 줍니다.

⑤ 'window-text' 레이어로 이동합니다.

⑥ 책의 옆면을 칠할 색을 고릅니다. 마찬가지로 '불투명 수채'를 사용하며 브러시 사이즈는 적절히 변경하여 작업합니다.

⑦ 오른쪽 단의 두 권은 아래쪽에 음영 묘사를 넣어줍니다. 앞서 처럼 '불투명 수채'로 그리며 '색 혼합' 도구의 '손끝'으로 발려줍니다.

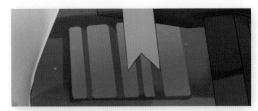

⑧ 여기까지 하니 어딘지 모르게 랙에 꽂힌 책이나 파일의 느낌이 납니다.

플레이트에도 그림자를 넣고 마무리합니다.

① 'chair' 레이어를 'window-text' 레이어 위에 배치하고, '레이어' 메뉴 → '아래 레이어와 결합'을 선택하여 결합합니다. 이름은 'chair+window-text'로 합니다.

② 새로 만든 'chair+window-text' 레이어 위에 신규 레스터 레이어를 만들고 이름을 'shadow1'로 합니다. '아래 레이어에서 클리핑'을 체크하고, 합성 모드를 '곱하기'로 합니다.

③ 베이지계열의 색을 선택합니다.

플레이트의 색이 좀 진한 느낌이므로, 밝게 하면서 질감을 줍니다.

① 'chair+window-text' 레이어로 이동합니다.

② '선택 범위' 도구의 '올가미 선택'을 선택합니다.

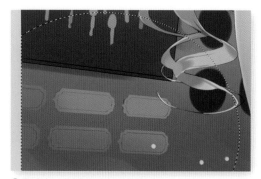

③ 플레이트 주변을 둘러싸듯 선택합니다.

④ '에어브러시' 도구의 '부드러움'을 선택하고, 브러시 사이즈는 '300' 정도로 설정합니다.

⑤ 플레이트 왼쪽 위에서 오른 쪽 아래로 부드럽게 그림자를 넣어갑니다.

⑥ 베이지계열의 색을 선택합니다. '붓' 도구의 '수채'에 있는 '불투명 수채'를 선택하고, 브러시 사이즈는 '4'정도로 설정하고 플레이트에 두께감을 주는 작업을 합니다.

⑦ 같은 색에서 '펜' 도구의 '둥근 펜'을 선택하고, 브러시 사이즈는 '2.5'정도로 설정하고 플레이트 표면의 문양을 그립니다.

⑧ 플레이트 왼쪽에 두께감을 주고, 플레이트 표면에 세부묘사를 더해줍니다.

④ '편집' 메뉴 → '색조 보정' → '색상/채도/명도'를 선택하고, 열린 '색상/채도/명도'패널에서 명도 값을 '15'만큼 올려줍니다.

⑤ 명암 용으로 베이지계열의 색을 고릅니다.

⑥ '붓' 도구의 '수채'에 있는 '불투명 수채'를 선택하고, 브러시 사이즈는 '20~30' 정도로 설정합니다.

⑦ 두 가지색을 세로 방향으로 칠해주면서 윤기있는 질감을 표현합니다.

17 책장 위에도 플레이트가 있을 수 있다고 생각했으므로, 같은 레이어에 계속 그립니다. 책 등이나 표지에 들어가는 그림도 여기서 그립니다.

 ④ 파랑 계열에서 명도를 조금씩 바꿔준 색들을 고릅니다.

 ⑤ '펜' 도구의 '둥근 펜'을 선택하고, 브러시 사이즈는 적당히 변경하여 책등에 문양을 그려줍니다.

 ① 명암 용으로 베이지계열 색을 선택합니다.

 ② '붓' 도구의 '수채'에 있는 '불투명 수채'를 선택하고, 브러시 사이즈를 적당히 바꾼 후 플레이트를 작업합니다.

 ③ 'chair+window-text' 레이어 위에 신규 레스터 레이어를 만들고 이름을 'color1'로 합니다. '아래 레이어에서 클리핑'을 체크합니다.

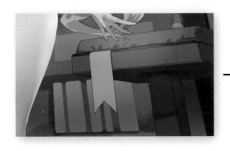 →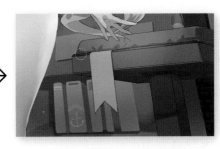

⑥ 플레이트에서 오른쪽과 아래쪽으로 그림자를 넣으가며 입체감을 줍니다. 파랑 계열의 색으로 책 등에 묘사를 추가합니다.

18 열쇠를 그립니다. 열쇠 러프를 'etc' 레이어에 정리해 두었으므로 이것을 사용합니다. 원근감이 흐트러지지 않도록 세로방향의 배경 퍼스를 의식하면서 그립니다.

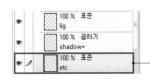 ① 'etc' 레이어로 이동합니다.

 ② 색은 '스포이드' 도구로 따내고, '붓' 도구의 '수채'에 있는 '불투명 수채'를 선택하고, 브러시 사이즈는 적당히 변경한 후 열쇠 모양을 그려줍니다.

 ③ '지우개' 도구의 '부드러움'을 선택하고, 열쇠의 구멍과 열쇠 고리 등을 지워줍니다.

 ④ '선택 범위' 도구의 '올가미 선택'을 선택한 후 한 개씩 열쇠 부근을 선택해줍니다.

 ⑤ '레이어 이동' 도구를 선택하고, 랜덤하게 열쇠를 배열해줍니다.

↓

↓

⑥ 열쇠 모양을 그리고 배치해줍니다. 열쇠고리는 지워줍니다.

19 열쇠에 두께를 주어서 입체감을 표현해 줍니다.

④ '불투명 수채'로 아래 위 레이어를 잇는 듯한 느낌으로 덧그려서 입체감을 냅니다.

⑤ 이렇게 열쇠 몸체를 그렸습니다. 'etc', 'etc 복사' 레이어는 합쳐서 'etc' 레이어로 합니다.

20 열쇠고리도 그립니다. 레이어를 늘리고 싶지 않았으므로 열쇠고리 그림자는 '투명 픽셀 잠금' 기능을 적용하여 같은 레이어에 그립니다.

⑤ 진한 갈색계열의 색을 선택합니다.

⑥ 레이어 팔레트에서 '투명 픽셀 잠금'을 체크하고, '에어브러시' 도구의 '부드러움'을 선택하고, 브러시 사이즈는 '30' 정도로 설정합니다.

⑦ 열쇠고리와 열쇠가 겹쳐지는 부분에 음영을 넣습니다.

① 'etc' 레이어를 선택한 채로, '선택 범위' 도구의 '올가미 선택'을 선택합니다.

② 열쇠를 둘러싸듯 선택하고, 'Ctrl+C'로 복사 'Ctrl+V'로 붙이기 후, '레이어 이동' 도구를 써서 왼쪽 아래로 약간 옮겨줍니다.

③ '편집' 메뉴 → '색조 보정' → '색상/채도/명도'를 선택하고, '색상/채도/명도'패널이 열리면, 명도 값을 '-30'으로 낮추고, 그것을 복사한 'etc 복사' 레이어를 'etc' 레이어 밑에 배치합니다.

① 'etc' 레이어 위에 신규 레스터 레이어를 만들고 이름을 'etc2'로 합니다.

② 베이지계열의 색을 선택합니다.

③ '도형' 도구의 '직접'에 있는 '타원'를 선택합니다. 도구 속성 팔레트의 선/채색에서 '채색 작성'을 체크하고, 브러시 사이즈는 '6'으로 합니다.

④ 열쇠고리를 '타원'으로 그립니다. 열쇠 몸체와 겹치는 부분은 '지우개' 도구의 '부드러움'으로 지웁니다.

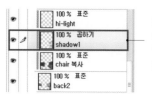

21 보드에 비치는 열쇠와 열쇠고리의 그림자를 그려줍니다. 열쇠고리를 거는 압정도 같이 그려줍니다.

① 보드는 'back2' 레이어에 그렸으므로, 그 위의 'shadow1' 레이어로 이동합니다.

 ② 갈색계열의 색을 선택합니다.

 ③ '붓' 도구의 '수채'에 있는 '불투명 수채'를 선택하고, 브러시 사이즈는 '10~20' 정도로 설정합니다.

22 의자에 걸려있는 파란 리본도 마무리합니다. 의자 주변은 'back2' 레이어에 그려져 있는데, 그리는 부분이 덧씌워지지 않도록 타륜이 그려진 'back3' 레이어에 그립니다.

⑥ 밝은 파랑을 선택합니다. 마찬가지로 '불투명 수채'를 선택하고, 브러시 사이즈는 '150' 정도로 설정합니다.

⑦ 위쪽 외의 부분에 그림자를 넣습니다. 위쪽은 폭신한 느낌으로 그렸으므로 좌우에 원래 색이 남아서 입체감이 있습니다.

④ 그림자는 왼쪽 아래 방향으로 떨어지게 그려줍니다.

⑤ 열쇠고리를 거는 압정도 마찬가지로 하고, 압정은 'etc2' 레이어에, 그림자는 'back2' 레이어 위에 있는 'shadow1' 레이어에 그립니다.

⑤ 'shadow1' 레이어로 이동합니다.

① 'back3' 레이어 위의 'color1' 레이어로 이동합니다.

 ② '스포이드' 도구로 의자 쿠션의 그림자 색을 선택합니다.

 ③ '붓' 도구의 '수채'에 있는 '불투명 수채'를 선택하고, 브러시 사이즈는 '10' 정도로 설정합니다.

④ 리본에 마크를 그려넣습니다. 이대로는 입체감이 없으므로 그림자를 넣어줍니다.

23 창 주변도 그립니다. 창에는 파도 무늬나 글씨 등의 스티커가 붙어 있다는 이미지입니다. 원래의 러프는 결합한 'chair+window-text' 레이어에 그려져 있었습니다만, 의자 주변 그림이 이미 그려져 있으므로, 신규 레이어에 그립니다.

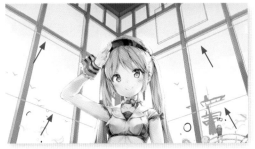

④ 시점을 클릭하고 'Shift'를 누르면 직선을 그을 수 있습니다. 배경의 창틀을 가이드선으로 삼아 4개의 선을 그었습니다.

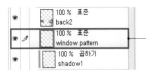

① 'chair+window-text' 레이어에서 러프를 지우고, 새로운 레이어에 그립니다. 신규 레스터 레이어를 만들고 이름을 'window pattern'으로 합니다.

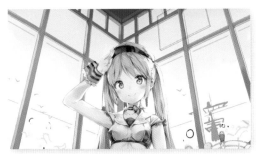

⑤ '지우개' 도구의 '부드러움'을 선택하고, 창틀과 겹치는 부분의 선은 삭제합니다.

 ② 파랑 계열의 색을 선택합니다.

 ③ '붓' 도구의 '수채'에 있는 '불투명 수채'를 선택하고, 브러시 사이즈는 '12' 정도로 설정합니다.

24 파도 무늬 스티커를 그립니다. 여기서는 가이드선이 있는 편이 그리기 쉬우므로 표시하고서 그립니다. 처음에는 스티커로 창의 1/4을 채우려고 했지만, 하늘이 가려져서 답답하므로 파도 무늬의 형태만 남깁니다.

 ④ '붓' 도구의 '수채'에 있는 '불투명 수채'를 선택하고, 브러시 사이즈는 '60' 정도로 설정합니다.

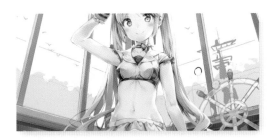

↓

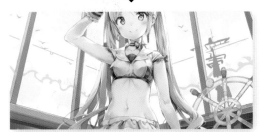

⑤ 파도 모양을 그렸으면, '지우개' 도구의 '부드러움'을 선택하고, 선만 남도록 지워줍니다. 그 위를 날고 있는 새 그림도 이 레이어에 그려줍니다.

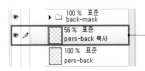

① 'sunhwa back' 레이어 폴더에 있는 'pers-back 복사' 레이어를 표시합니다.

② 'window pattern' 레이어로 이동합니다.

 ③ 하늘색을 선택합니다.

25 같은 레이어에 창틀과 창 유리가 접하는
부분도 그립니다.

① 연한 하늘색을 선택합니다.

② '펜' 도구의 '둥근 펜'을 선택하고, 브러시 사이즈는 '5'
정도로 설정합니다.

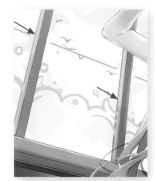

③ 프레임과 창 유리가 만
나는 부분에 선을 그어서
접합 부분을 표현해줍니
다. (시점을 클릭하고 'Shift'
를 누르면 직선을 그을 수 있
습니다). 일러스트의 다른
곳에서도 접합부가 보이
는 곳은 모두 선을 그어줍
니다.

26 조정용 레이어에서 배의 실루엣을 잘라
내어 아래 레이어로 배치해둡니다.

① 맨 위에 만든 'adjust plan' 레이어에서, 배의 러프를 '선택
범위' 도구의 '올가미 선택'으로 둘러싸고 'Ctrl+X'로 자르고,
'Ctrl+V'로 붙인 후 이름을 'others'로 합니다. 불투명도를 '60%'
로 합니다.

② 배의 실루엣 러프를 잘라붙이기하고 불투명도를 낮춥니다. 일
단 안보이게 해둡니다.

27 오른쪽 위의 투명한 간판도 같은 레이어
에 그립니다. 아크릴 느낌으로 마무리합
니다.

① 흰색을 선택합니다.

② '붓' 도구의 '수채'에 있는 '불투명 수채'를 선택하고,
브러시 사이즈는 '4~6' 정도로 설정합니다.

③ 간판의 직선 부분에 라인을 넣습니다.

④ '선택 범위' 도구의 '올가미 선택'을 선택합니다.

⑤ 직선 부분을 포함한 간
판 옆면을 안쪽에서 둘러
싸 선택해줍니다. 선택한 후
'색 혼합' 도구의 '흐림'을 선
택하고 안쪽방향으로 바려
줍니다. 같은 작업을 4변에
걸쳐서 해줍니다.

⑥ 바림 작업이 끝나면, 네
귀퉁이를 '붓' 도구의 '수채'
에 있는 '불투명 수채'를 선
택해서 약간 더 희어지게 정
돈해줍니다.

28 간판 뒤 기둥의 선화를 흐릿하게 해서 간판의 반투명한 느낌을 냅니다.

① 'sunhwa back' 레이어 폴더에 있는 'sunhwa back2' 레이어를 선택하고 '투명 픽셀 잠금'을 체크합니다.

② '에어브러시' 도구의 '부드러움'을 선택하고, 브러시 사이즈는 '50' 정도로 설정합니다.

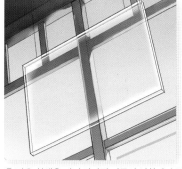

③ 같은 흰색을 써서 간판뒤 기둥의 선화가 흐릿해지도록 가볍게 색을 입혀줍니다. (선화 레이어의 합성 모드가 '곱하기'이므로, 백색을 칠하면 지운 것처럼 보입니다)

29 위에서부터 간판을 매단 체인을 그리고, 간판의 반투명 느낌을 조금 더해줍니다.

① 'window pattern' 레이어로 이동합니다.

② 색을 고릅니다.

③ '붓' 도구의 '수채'에 있는 '불투명 수채'를 선택하고, 브러시 사이즈는 '12' 정도로 설정합니다.

⑤ 'sunhwa back2' 레이어로 이동합니다.

⑥ '지우개' 도구의 '부드러움'을 선택하고 체인의 선화 (선만)를 지워줍니다.

⑦ 흰색을 선택합니다. '붓' 도구의 '수채'에 있는 '불투명 수채'를 선택하고, 브러시 사이즈는 '6' 정도로 설정합니다.

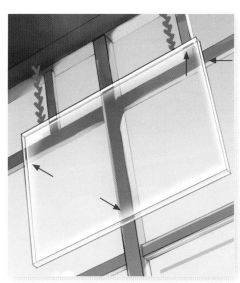

⑧ 선화가 진해서 반투명으로 보이지 않는 부분들은 좀 더 손을 봐줍니다.

④ 체인을 그립니다.다.

30 타륜과 열쇠에 하이라이트를 넣어줍니다.

① 'hi-light' 레이어로 이동합니다.

② 타륜의 하이라이트용 색을 선택합니다.

③ '에어브러시' 도구의 '부드러움'을 선택하고, 브러시 사이즈는 '170' 정도로 설정합니다.

⑤ 열쇠에 하이라이트를 넣을 색을 고릅니다.

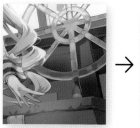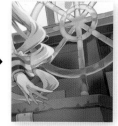
④ 타륜 아래 부분에 하이라이트를 넣어줍니다.

⑥ 둥근 열쇠 고리에도 각각 하이라이트를 넣어줍니다.

31 캐릭터 쪽에서도, 미뤄두었던 부분이나 검토하던 사항들을 마무리합니다. 팬티의 체크 무늬를 그립니다.

① 'bottom-check' 레이어를 'girl' → 'mask' 레이어 폴더에 있는 'blue' 레이어 위에 배치하고 '아래 레이어에서 클리핑'을 체크합니다.

② 'shadow2' 레이어의 아래에 배치했으므로, 전체적으로 체크 무늬가 연하게 표시됩니다.

③ '스포이드' 도구로 체크무늬의 노랑과 파랑을 선택합니다.

④ '펜' 도구의 '둥근 펜'을 선택하고, 브러시 사이즈는 '3 ~5' 정도로 설정합니다.

⑤ 체크무늬가 틀어진 부분은 다시 그려줍니다. 팬티의 요철과 체크무늬가 잘 맞는것 같지 않아서 조금 수정했습니다.

32 팬티 그림자의 명도와 형태를 수정하고, 피부에 떨어지는 프릴의 그림자와 이어지도록 마무리합니다.

③ 그림자를 수정할 부분을 '선택 범위' 도구에 있는 '올가미 선택'으로 둘러싸고, '편집' 메뉴 → '색조 보정' → '색상/채도/명도' 메뉴를 열어서 명도 값을 '35'정도 올려줍니다.

① 'bottom-check' 레이어 위의 'shadow2' 레이어로 이동합니다.

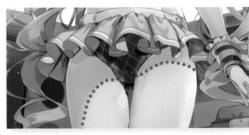

② 피부에 그려진 그림자와 프릴에서 떨어지는 그림자를 고려하면, 팬티 위에도 빨간 점선 처럼 그림자가 이어져야 하므로 그에 맞게 수정해줍니다.

33 헤어스타일도 검토하다가 중단한 부분이 있으므로 여기서 수정합니다. 검토한 버전에서 처럼 머리카락의 볼륨을 조금 줄인 상태로 했습니다.

① 'hair' 레이어로 이동해서, 머리카락의 볼륨을 수정합니다.

② 'shadow+' 레이어로 이동해서 그림자를 수정합니다.

③ 'girl' 레이어 폴더에 있는 'sunhwa girl' 레이어로 이동해서 머리카락의 선화를 수정합니다.

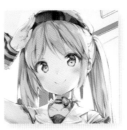

④ 볼륨을 줄이기 전 상태

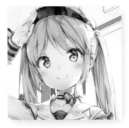

⑤ 검토용 레이어를 맨 위에 만들어서 덧 그림으로 볼륨을 잠시 가려놓은 상태입니다.

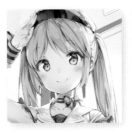

⑥ 수정 후의 모습입니다. 거의 검토한 내용대로 수정합니다. 검토용 'adjust plan' 레이어는 안보이게 해둡니다.

34 창 밖의 하늘도 다시 그려줍니다. 구름의 음영에는 하늘의 파란색이 구름의 어두운 부분에 반사된다고 보고, 음영의 회색에도 하늘색을 더해줍니다.

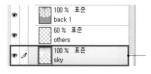

 ① 'sky' 레이어로 이동합니다.

 ② 흰색을 선택합니다.

 ③ '붓' 도구의 '수채'에 있는 '불투명 수채'를 선택하고, 브러시 사이즈는 적당히 조정한 후 구름 모양을 잡아줍니다.

 ④ 명암을 넣을 회색을 선택합니다. 마찬가지로 '불투명 수채'로 구름의 그림자를 그립니다.

⑤ 하늘색을 선택합니다. 역시 '불투명 수채'로 구름의 그림자를 그립니다.

 ⑥ '색 혼합' 도구의 '흐림'을 선택하고, 브러시 사이즈는 적당히 변경해서 바려줍니다.

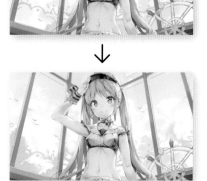

⑦ 조금씩 구름을 그려서 마무리합니다. 또 창 중단의 회색 선은 불필요한 느낌이므로 'window pattern' 레이어에서 삭제합니다.

35 캐릭터의 피부와 스커트, 배경에 하이라이트를 추가합니다.

 ① 'lig' 레이어로 이동합니다.

② 피부 하이라이트 색을 선택합니다. '붓' 도구의 '수채'에 있는 '불투명 수채'를 선택하고, 브러시 사이즈는 '10' 정도로 설정하고 허벅지에 하이라이트를 넣어줍니다.

 ③ 스커트 끝단, 타륜과 리본에 넣을 하이라이트 색을 고릅니다. '펜' 도구의 '둥근 펜'을 선택하고, 브러시 사이즈는 스커트 끝단과 리본이 '5'정도, 타륜은 '10'정도로 설정하고 작업합니다.

④ 허벅지 하이라이트를 그리고, '색 혼합' 도구의 '흐림'으로 바려줍니다. 스커트 끝단에 가는 선을 추가해줍니다.

⑤ 타륜 손잡이가 더 투명한 느낌이 되도록 하이라이트를 더해주고, 리본의 휘어진 부분도 그렇게 합니다.

36 같은 레이어에, 십자 모양 반짝임을 추가해줍니다.

③ 모자 챙 테두리에 하이라이트를 넣습니다.

37 같은 레이어에, 모자 챙 안쪽에도 노란색 장식을 추가합니다. 그린 후에 새로 그린 부분과 주변의 색이 어울리도록 명도 조절을 해줍니다.

⑤ '편집' 메뉴 → '색조 보정' → '레벨 보정'을 선택하고, '출력'의 오른쪽 슬라이더를 왼쪽으로 조금 당겨줍니다.

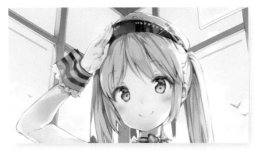

⑥ 명도를 바꾸고 '레이어 이동' 도구로 위치를 조정합니다.

① 흰색을 선택합니다.

② '펜' 도구의 '둥근 펜'을 선택하고, 브러시 사이즈는 '5' 정도로 설정합니다.

④ 십자 라인을 그려줍니다. 교차점은 둥글게 칠해줍니다. 또 라인의 끄트머리는 '지우개' 도구로 조금씩 지워서 빛을 표현합니다. 노란 장식 위쪽에도 하이라이트를 더해줍니다.

① 노랑을 선택합니다.

② '펜' 도구의 '둥근 펜'을 선택하고, 브러시 사이즈는 '5' 정도로 설정합니다.

③ 모자 챙 안쪽에 노란색 장식을 그립니다.

④ 노란색이 튀므로, 명도를 조절합니다. '선택 범위' 도구의 '올가미 선택'의 장식 부분을 선택합니다.

38 창의 파도 모양 스티커도 역광을 받으므로 해당 영역을 선택해서 명도를 낮춥니다. 구름에 그림자를 그려주었으므로 이렇게 하면 구름과의 명도 대비가 나타나서 더 스티커가 잘 보이게 되고, 구름과의 거리감도 느껴집니다.

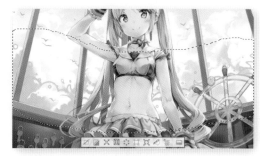

① 'window pattern' 레이어로 이동합니다.

② '선택 범위' 도구의 '올가미 선택'을 선택합니다.

④ 명도 조정 후 'Ctrl +X'로 선택 범위를 자르고, 'Ctrl+V'로 붙이고, 이름을 'window pattern2'로 합니다.

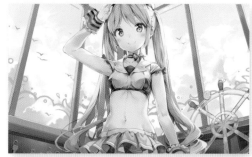

③ '올가미 선택'으로 파도 부분을 둘러싸주고, '편집' 메뉴 → '색조 보정' → '레벨 보정'을 선택하고, 앞에서 모자의 노란 장식 부분에 했던 것 처럼 '출력' 슬라이더를 왼쪽으로 당겨서 명도를 조정해줍니다.

39 열쇠, 책꽂이, 플레이트도 마찬가지로 명도를 조정해줍니다.

① 'etc' 레이어로 이동합니다.

④ 'chair+window-text' 레이어로 이동합니다.

⑤ '선택 범위' 도구의 '올가미 선택' 기능으로 책꽂이와 플레이트 부분을 둘러싸줍니다.

② '선택 범위' 도구의 '올가미 선택' 기능으로 열쇠 부분을 둘러싸줍니다.

③ '편집' 메뉴 → '색조 보정' → '레벨 보정'을 선택하고, '입력'의 슬라이더를 왼쪽으로 당겨줍니다.

⑥ '편집' 메뉴 → '색조 보정' → '레벨 보정'을 선택하고, '입력'의 오른쪽 슬라이더를 조금 왼쪽으로 당겨줍니다.

⑦ 열쇠, 책꽂이, 플레이트를 '레벨 보정' 해주었습니다.

40 캐릭터와 배경의 벽 사이를 밝은 색으로 연하게 덧칠해줘서 배경과 캐릭터의 거리감을 만들고 캐릭터 실루엣을 좀 더 부각시킵니다.

① 'girl' 레이어 폴더 아래에 신규 레스터 레이어를 만들고 이름을 'between'로 합니다.

② 밝은 오렌지 계열의 색을 선택합니다.

③ '에어브러시' 도구의 '부드러움'을 선택하고, 브러시 사이즈는 '200'정도로 설정하고 오른쪽 머리카락과 다리 부분을 손봐줍니다.

④ 밝은 하늘색을 선택합니다. 마찬가지로 '에어브러시' 도구를 사용하여, 완손과 허리 부분을 손봐줍니다.

↓

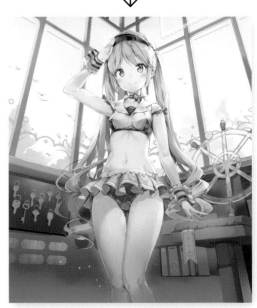

⑤ '에어브러시' 도구로 연하게 덧칠해준 모습입니다. 레이어 배치상 캐릭터와 배경 사이에 칠해준 셈이 됩니다.

마무리

01 반짝이 표현으로 발 밑에 흰색이나 하늘색, 핑크, 노랑 점들을 넣어줍니다.

① 'hi-light' 레이어 위에 신규 레스터 레이어를 만들고 이름을 'glitter'로 합니다.

② 흰색, 하늘색, 핑크, 연한 황색을 고릅니다.

③ '펜' 도구의 '둥근 펜'을 선택하고, 브러시 사이즈는 '5~15' 정도로 설정합니다.

④ 색이나 크기를 바꿔가면서, 무작위로 점을 찍어줍니다.

02 전체적으로 보면서 부족해보이는 부분에 하이라이트를 더해줍니다.

① 'hi-light' 레이어 위에 신규 레스터 레이어를 만들고 이름을 'hi-light2'로 하고, 합성 모드를 '더하기(발광)''으로 하고, 작업 후, 불투명도를 '50%'로 합니다.

→

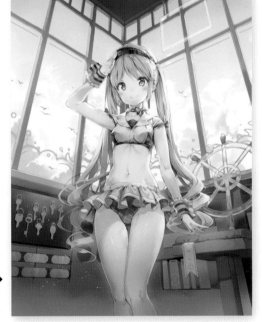

② '에어브러시' 도구의 '부드러움'으로 왼쪽 처럼 하이라이트를 더해줍니다. (일시적으로 합성모드를 '표준'으로 하고 배경을 회색으로 채워주었습니다) 발 밑에도 약간 하이라이트를 줍니다.

03 열쇠를 걸어놓은 보드가 좀 심심해보이
므로 가로선을 넣어줍니다.

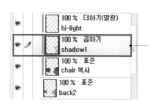

① 'back2' 레이어 위의
'shadow1' 레이어로 이
동합니다.

② 갈색계열의 색을 선택합니다.

③ '붓' 도구의 '수채'에 있는 '불투명 수채'를 선택하고,
브러시 사이즈는 '7' 정도로 설정합니다.

④ 시작점을 클릭하고 'Shift'를 눌러서 직선을 긋습니다.

04 열쇠 보드 오른쪽 아래 영역이 비었으므
로 여기에 '별자리판' 같은 것을 붙이기로
하고 그려줍니다.

① 'chair+window-text'
레이어 위에 있는 'col-
or1' 레이어로 이동합니
다.

② 명암을 넣을 파랑 계열 색을 선택합니다.

③ '에어브러시' 도구의 '부드러움'을 선택하고, 브러시
사이즈는 '130'정도로 설정하고 각각의 별자리판을 오른
쪽 위는 진하게, 아래로 갈수록 밝게 칠해줍니다.

④ 별자리판의 베이스를 그립니다.

⑤ 파랑 계열의 색을 선택합니다.

⑥ '펜' 도구의 '둥근 펜'을 선택하고, 브러시 사이즈는
'5~9'정도로 설정하고 별자리판에 별을 그려줍니다.

⑦ 파랑 계열의 색을 선택합니다. 마찬가지로 '둥근 펜'
을 선택하고, 브러시 사이즈는 '12'정도로 설정하고 별자
리반 우하단 가장자리에 하이라이트를 줍니다.

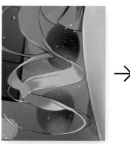 →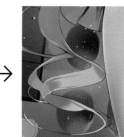

⑧ 작업 후, '색 혼합' 도구의 '흐림'으로 하이라이트를 조금 바려
주면 별자리판이 완성됩니다.

05 창에 글씨를 넣어줍니다. 손글씨 느낌을 내고 싶었지만 마음에 드는 폰트가 없었으므로 '텍스트' 도구로 'Valet parking' 이라고 쓴 다음 트레이스 하기로 했습니다. 'Valet parking'(주차 대행 서비스)라고 쓴 이유는 컬러 러프 단계에서 '선원 여자아이라면 좋겠구나'라고 생각했던 것에서 '그렇다면 배를 대신 정박해주는 여자아이라면 재미있겠다' 식으로 발상이 나아갔기 때문입니다.

① '텍스트' 도구의 '텍스트'를 선택합니다.

② 도구 속성 팔레트에서 줄 맞춤은 '가운데 맞춤', 문자 방향은 '가로쓰기'를 선택합니다.

③ 'Valet parking'이라고 가운데에 텍스트를 입력합니다. 레이어 불투명도는 낮춥니다.

④ 'window pattern2' 레이어 위에 신규 레스터 레이어를 만들고 이름을 'window pattern3'로 합니다.

⑤ 하늘색을 선택합니다. '붓' 도구의 '수채'에 있는 '불투명 수채'를 선택하고, 브러시 사이즈는 '10' 정도로 설정합니다.

⑥ 텍스트를 트레이스 합니다. 트레이스 한 후에 텍스트 위쪽에 물방울 마크를 그려넣습니다.

⑦ 'window pattern3' 레이어를 선택하고 'Ctrl +A'로 전체 선택 후 'Ctrl +V'로 복사하고, 원래 레이어는 안보이게 합니다.

⑧ '선택 범위' 도구의 '직사각형 선택'를 선택합니다.

⑨ 마크와 텍스트 주변을 선택합니다.

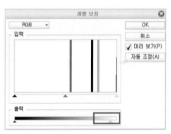

⑩ '편집' 메뉴 → '변형' → '자유 변형'을 선택하고 창틀을 원근법을 고려하여 변형해줍니다. 왼쪽 창에 대해서도 마찬가지로 작업해줍니다. 변형한 후에는 양쪽 레이어를 결합해서 하나로 모아둡니다.

⑪ 변형 후, 1개로 합친 레이어로 이동해서 '편집' 메뉴 → '색조 보정' → '레벨 보정'을 선택하고, '출력'의 슬라이더를 조금 왼쪽으로 당겨줍니다.

⑫ 창의 텍스트도 파도 모양 스티커처럼 역광을 받아 조금 어두워져야 하므로, 명도를 조정해줍니다.

06 오른쪽 위의 아크릴 간판도 같이 마무리 해줍니다. 다만 아크릴 간판의 문자는 조금 투명감을 내고 싶으므로, 합성 모드를 조절해줍니다.

① '텍스트' 도구의 '텍스트'를 선택합니다. 'Valet parking'과 같은 설정으로 'BON VOYAGE'라고 씁니다.

② 'window pattern3' 레이어를 선택해서 표시 해줍니다.

③ '펜' 도구의 '둥근 펜'을 선택하고, 브러시 사이즈는 '10'정도로 설정하고 'Valet parking'과 겹치지 않는 위치에서 텍스트를 트레이스 합니다.

④ 작업한 텍스트를 '선택범위' 도구의 '올가미 선택' 기능으로 감싸고 'Ctrl+C'로 복사 'Ctrl+V'로 붙인 후 '편집' 메뉴 → '변형' → '자유 변형'을 선택하고, 위치와 모양을 변형해줍니다.

⑤ '편집' 메뉴 → '색조 보정' → '레벨 보정'을 선택하고, '출력'의 왼쪽 슬라이더를 오른쪽으로 당겨서 글씨를 하얗게 해줍니다.

⑥ 작업한 레이어를 선택하고 'shadow2' 레이어 아래에 배치하고, 합성 모드를 '더하기(발광)'으로 하고, 불투명도를 '40%'로 합니다.

⑦ 파랑 계열의 색을 선택합니다. 앞서와 마찬가지로 '둥근 펜'으로 낙서하듯 손을 봅니다.

⑧ 파랑을 선택합니다. 마찬가지로 '둥근 펜'으로 텍스트 안쪽을 칠합니다.

⑨ 문자만으로는 심심하므로, 조금 장식을 해줍니다. 텍스트에 회색을 덧칠해주면 왼쪽처럼 됩니다. (잠시 합성 모드를 '표준'으로, 불투명도는 '100%'으로 한 상태). 이렇게 하면 문자가 더 섬세하게 느껴집니다.

07 창 밖의 배도 러프 상태였으므로 마무리 해줍니다. 여기서도 배경 퍼스를 의식하면서 그립니다.

② 갈색계열의 색을 선택합니다.

③ '붓' 도구의 '수채'에 있는 '불투명 수채'를 선택하고, 브러시 사이즈는 '17' 정도로 설정합니다.

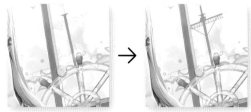

④ 'sunhwa back' 레이어 폴더에 있는 'pers-back 복사' 레이어를 보이게 하고 작업합니다.

① 'others' 레이어를 선택하고 표시해줍니다.

⑤ 연한 하늘색을 선택합니다. '에어브러시' 도구의 '부드러움'을 선택하고, 브러시 사이즈는 '300'정도로 설정하고 위쪽에 칠해줍니다.

⑥ '색 혼합' 도구의 '흐림'을 선택하고, 브러시 사이즈는 '300'정도로 설정하고, 아래쪽을 바려줍니다.

⑦ 작업 후, '편집' 메뉴 → '변형' → '자유 변형'을 선택하고, 위치와 사이즈를 조정합니다. 위쪽은 하늘을 그리고, 아래쪽은 '색 혼합' 도구로 바려줍니다.

08 마지막 마무리를 합니다. 레이어를 합치고, 복사합니다. 캐릭터와 푸른 하늘 외에는 흐림 효과를 줍니다.

① '레이어' 메뉴 → '화상 통합'을 선택해서, 한장의 그림으로 정리합니다. 이 조작을 하면 하위 레이어들이 사라지므로, 중간 작업물은 '다른 이름으로 저장' 해두는 편이 좋을 것입니다.

② 합쳐진 레이어로 이동해서, '레이어' 메뉴 → '레이어 복제'를 선택하고 복사합니다. 원래 레이어는 안보이게 합니다.

③ '필터' 메뉴 → '가우시안 흐리기'를 선택합니다.

④ '가우시안 흐리기'패널에서 흐리기 범위를 '6'으로 하고 이미지 전체에 흐림 효과를 줍니다.

⑤ '지우개' 도구의 '부드러움'을 선택하고, 브러시 사이즈는 적당히 변경합니다.

⑥ 캐릭터와 하늘 이외 부분에 흐림 효과를 주고 싶으므로 흐릴 부분 외의 영역을 삭제합니다. 삭제하고 나면 원래 레이어를 표시합니다.

이렇게 완성되었습니다.

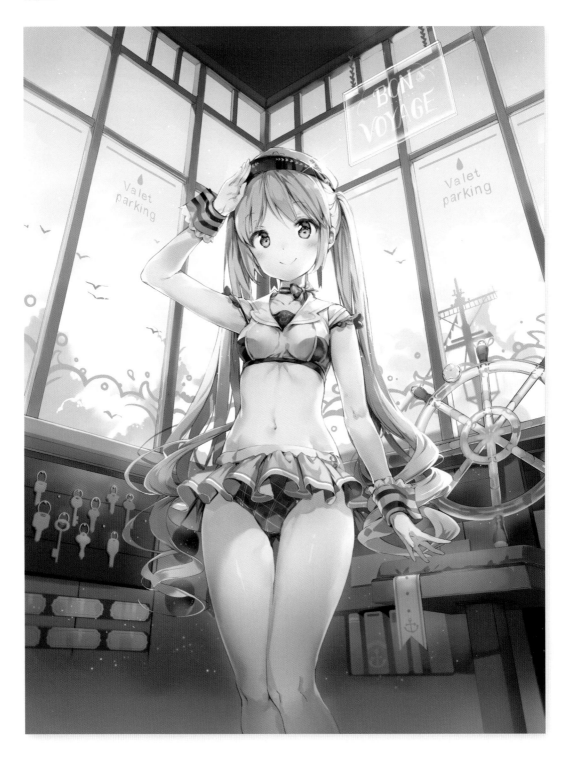

CHAPTER.04

컬러와 선화 일러스트 갤러리

CG ILLUST

Illustration and Explanation By

TECHNIQUES

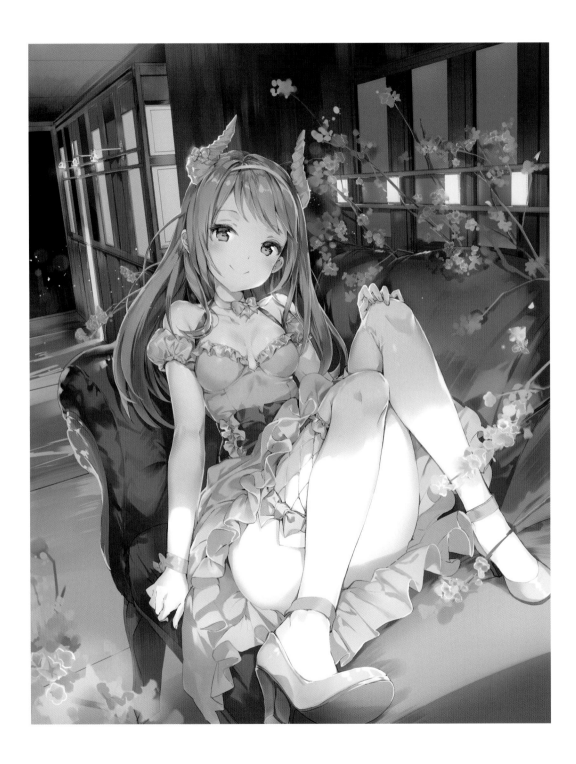

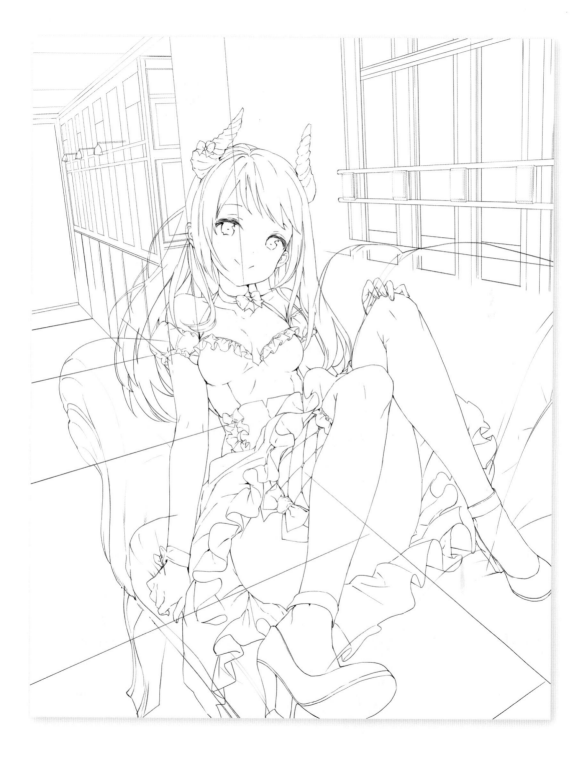

©GAINAX/Project Wish Upon the Pleiades
©Anmi/이치진샤 「Wish Upon the Pleiades Prism Palette」 1권 (이치진샤/REX코믹스)

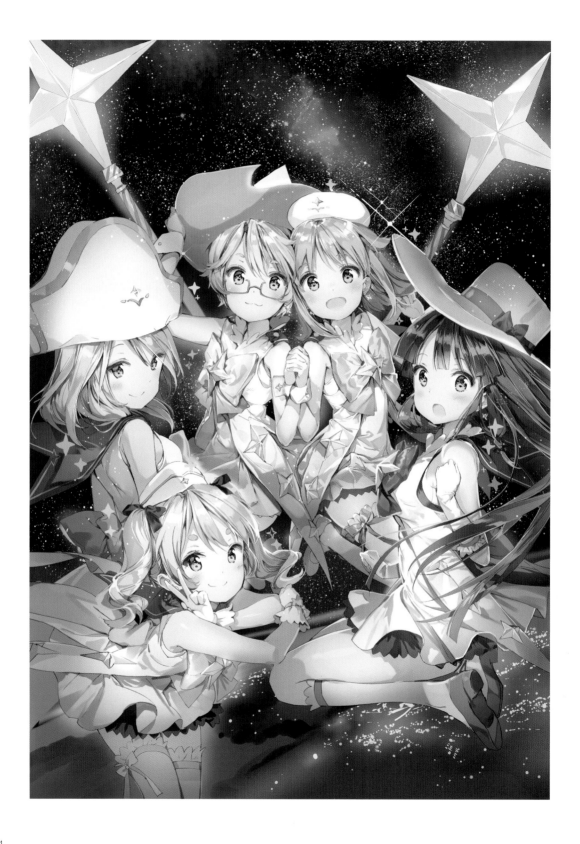

©GAINAX/Project Wish Upon the Pleiades『Febri Vol.29』表紙

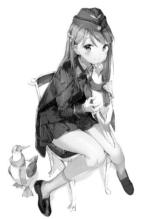

마치며

저는 종종 '○○를 그리고 싶어'라는 생각보다는 '잘 그리고 싶다'라는 생각으로 그림을 그리는 일이 있었습니다. '잘 그리고 싶다'라는 생각도 그림을 그리기 위한 훌륭한 동기이기는 하지만, 완성에 이르기 전에 나아지는 점이 잘 보이지 않거나, 자신에게 실망해 버리거나 하여, 그림을 그리고자 하는 동기부여를 제대로 하지 못하는 경우도 적지 않았습니다.

제가 CG 일러스트를 그리기 시작한 지 벌써 10년이 넘었지만, 그 중에서도 자신이 표현하고 싶었던 것을 절반 정도는 표현할 수 있었다고 생각하게 된 것은 최근 5년 정도입니다. 처음 5년은 좌절의 연속이었습니다. 다른 사람의 강좌를 봐도 감이 오지 않고, 그림 실력은 늘지 않고, CG 일러스트는 역시 나에게 맞지 않는 걸까……, 라는 생각도 했었습니다.

그러나 CG 일러스트의 그림 실력은 그렇게 한 번에 향상될 수 있는 것이 아니었던 겁니다. 많은 시행 착오를 경험하고, 다양한 자료와 사례를 참고하여 얻은 것들 중 자신의 스타일에 맞는 것을 취사선택하고, 그것을 잘 소화할 수 있게 될 때까지는 당연히 시간이 걸립니다. 그림 실력의 향상이란 결국, 숙달될 때까지 얼마나 인내할 수 있는가의 승부일지도 모릅니다.

그래서 가능하면 현재 자신의 꾸준한 진전을 즐겁게, 그리고 긍정적으로 지켜보는 자세가 중요하다고 생각합니다. 어떤 경험이든 자신의 성장에 도움이 됩니다. 초조해하지 말고 지금의 경험들을 즐길 수 있다면, 무리해서 서두르지 않더라도 많은 가능성을 내다볼 수 있다고 생각합니다.

지금의 저 또한 항상 궁금하고, 공부하고 싶은 것이 가득합니다. 일과 일 사이에 공부하는 시간을 꼭 확보하도록 하고 있습니다. 그림 공부를 하는 시간이 힘든 시간이 되지 않도록, 자신이 그리고 싶은 것, 하고 싶은 것을 상상하면서 지금 하는 작업들을 여러분과 함께 즐기고 싶습니다.

2016년 6월　Anmi

Profile

Anmi

한국 출신 일러스트레이터. 일본 유학 중 「판타지스타 돌」의 캐릭터 원안과 작화를 맡은 이래 다방면으로 활약 중.「방과후 플레이아데스」(애니메이션 원화/만화 연재),「판타지스타 돌」(애니메이션 캐릭터 원안)을 비롯 라이트노벨 삽화 작업도 다수 맡아온 인기 일러스트레이터이다.

Anmi의 CG일러스트 테크닉

2017년 2월 28일 초판 1쇄 발행
2020년 10월 31일 초판 7쇄 발행

저 자 Anmi (일러스트 및 해설)

번 역 백진화
편 집 (일본어판) Happy and Happy/디자인·DTP, 松山知世/편집
 (한국어판) 박관형, 정성학, 김일철

발 행 인 원종우
발 행 이미지프레임 (제25100-2008-00005호)
 주소 [13814] 경기도 과천시 뒷골1로 6, 3층
 전화 02-3667-2653 팩스 02-3667-3655
 메일 edit01@imageframe.kr 웹 imageframe.kr

I S B N 979-11-6085-065-9 16650

LET'S MAKE★CHARACTER CG イラストテクニック vol.9
Copyright © 2016 Anmi
Originally published in Japan in 2016 by BNN, Inc.
Korean translation rights arranged through Shinwon Agency Co.